題字　李潤桓

香港村落

江啟明

畫筆下的鄉郊歲月

中華書局

　　江啟明，1932年出生於香港，是本地極少數的第一代土生土長自學畫家及藝術教育家。江氏自幼喜愛藝術，完成初中課程後，便開始為家庭生活奔波，他同時抽空自學、苦練繪畫技巧，研究藝術理論；尤其擅長人物及風景寫生，並精通鋼筆及鉛筆速寫、水彩、油彩、版畫等多個媒介。江氏20歲起便從事美術教育工作，直至1993年宣佈退出教育工作，60多年一直醉心於藝術繪畫創作和美術教育傳承，曾任教九龍塘學校、香港美術專科學校、嶺海藝專、大一藝術設計學校、香港中文大學專業進修學院、香港浸會大學持續教育學院、香港理工大學、香港大專美術聯會、香港警察書畫學會及香港懲教署等，可謂桃李滿門。除畫作及教授外，還先後出版了60多本美術教育書籍，對香港藝壇貢獻良多。江氏為擴闊及深化自己的藝術思維，從不間斷地挑戰自己，經常到世界各地旅行及寫生，作品曾於美國、日本、馬來西亞、中國大陸和台灣展出。參加及受邀之聯展共數十次。《香港史畫》及《香港今昔》畫集更曾獲前港督麥理浩爵士、前港督衛奕信爵士、前英國首相戴卓爾夫人收藏於香港督憲府和英國首相府圖書館。

近年獲頒之主要獎項和榮譽

· 1996年獲香港浸會大學林思齊東西學術交流研究所授予「榮譽院士」
· 2006年獲香港特別行政區頒授銅紫荊星章
· 2008年獲香港藝術發展局頒發「香港藝術發展獎2007」之「藝術成就獎」
· 2016年獲康樂及文化事務署定位為「香港文學作家」
· 《香港元氣》獲2016年「香港金閱獎」最佳圖文書獎
· 《香港元氣》獲2017年「香港出版雙年獎」出版獎

「究竟他為什麼會花上四十年寶貴的繪畫青春，跑遍全港九新界呢？是什麼原動力鼓動着他，跑到大街小巷，上山下鄉去尋找畫題呢？……

是他對香港那股無比的熱愛，理性不斷的轉化，而產生那種鍥而不捨的使命感，成為他作畫的生命源泉。……

江啟明的畫，並非是一般的旅行寫生畫，浮光掠影地追求一瞬間的感受和印象；他的畫也並非要描繪自己心底裏的夢幻童話；更不是那些躲避到超現實世界的圖畫；他的畫好像一篇寫實的香港讚美詩，不徐不疾，歌頌香港的成果，讚美香港人的艱苦努力。……」

嚴瑞源（已故）
前區域市政總署博物館館長
──節錄自《香港今昔：江啟明香港寫生畫集》
（香港：香港浸會大學持續進修學院，1992）序言

「我初次觀賞江先生大作，就是他的一系列以香港風景及舊建築物為主題的作品，風格純樸自然，富人文情懷。我尤喜愛他筆下描劃的香港都市，亦古亦今的城市面貌，雖然只是鉛筆線描，但總覺得那些粗幼深淺，輕重徐疾的筆觸帶着濃厚的歷史情懷，細訴香港社會的變遷。」

吳志華
康樂及文化事務署副署長（文化）
──節錄自《藝術空間》
（香港：經濟日報出版社，2013）序言

「刻意用繪畫技巧將歷史繪下來的畫家，即有歷史使命感的畫家，江啟明先生是其中之一。他是先有歷史使命感然後創作，而不是在創作之後為後人發覺他在寫歷史。……

畫家是長期研究香港的歷史和掌故，他一邊研究，一邊創作。其中最突出的一點，是他不是在畫室內研究香港歷史，而是走出畫室，有時攀山越嶺，有時渡海過橋，實地去考察……這就是他從畫注入歷史感情的原因。」

梁濤（已故）
（筆名魯金。「古今香港系列」叢書主編，掌故專家）
──節錄自《香江史趣》
（香港：睿智顧問管理公司出版，1990）序言

　　我雖是「畫家」身份，但一生對本土有着一份不可分割的情懷。我生於斯、長於斯、受教育於斯，將來也長眠於斯，故我一生的寫實作品，可以説有大部分均與本土人文歷史及大自然是分不開的。物我共融，人文共識，情感上才有深湛度，我亦才可循自己晚年的藝術理念，「放下小我，融入大我」走下去。

　　我與大宇宙靈的電波粒子共通、共融、互動，這就是我與大自然生命的共同體，絕不會單從自己個人的情緒與心境來抒發，故這類畫作不可能用純藝術或個人主觀喜好的角度和要求來評論，敬請行家見諒。

　　我近年繪畫主要是採用水彩顏料作媒體，以中國「工筆」線條作為骨幹，素描採用一枝 5B 鉛筆，運用「丹田」之氣去表現快慢、粗幼、軟硬、輕重。這些作品並不單單是專業繪畫的線條與色塊的載體，也是表達本人的情感與大自然及人文歷史交融於一起。

江啟明

更上一層樓的
香港畫卷

今日香港是亞洲國際都會,鄉郊一直以來是這個地方的重要組成部分。走出被高樓大廈包圍的市區,就是廣闊的自然景觀。香港古時是農村、漁村,逐漸形成大大小小的村落,鄉村生活與郊野是分不開的;隨着社會的發展,在人們心目中淡忘了的村落,卻依舊見證着香港地區千百年間的變遷。

江啟明先生的畫,既描寫區域發展,也不忘鄉郊歲月,在遠景與近貌之間,印上了畫家自己的足跡,也留住了這個城市千變萬化的樣貌。從《香港史畫》、《香港今昔》到《香港元氣》,連同現時這本《香港村落》,以寫實和藝術角度、多層次的描繪,構成一系列圖冊,命名為「香港畫卷」是恰如其份的。

《香港村落》分為三部:首先從中國近代史說起,然後介紹香港的源起、地理、生態和民系;第二部描述村落之美,集中於村落的組成、生活和歷史痕跡;第三部以「留住自然之美」為題,包括消失中的鄉村、環保與保育、用心看自然,作品以宏觀為主,展示出這個城市的自然氣象。由高樓大廈外望,所見未必廣闊,從村落看世界,有時更覺天地寬。

我兒時在鄉間生活,對於村莊事物不算陌生;後來居住城市日久,腦海中的鄉郊景色就逐漸模糊了。《香港村落》中的不少畫面,是郊遊時見過的;木屋區和九龍城寨等,則有實際的體驗,大學研究生時代,也曾在沙田和村屋住過。畫家筆下的鄉郊歲月,正是香港幾代人的生活記憶。

幾年前,我在江啟明先生著《香港舊事重提》的〈序〉中說,詩畫並陳的美妙境界是「詩中有畫,畫中有詩」,圖文對應的廣闊空間是「畫中有話,話中有畫」,以文章聯繫繪畫是江先生著作的一個特色。畫家的心境和筆下的情景往往有微妙關係,繪畫時的深意亦常見於文字表達之中,兩相比照,另有一番體會呢。

現時的香港史著作,即使圖文並茂,插圖都以照片為主,間中只有一些西洋畫家的作品。我認為江啟明先生的著作,不應純然歸類為美術畫冊,亦可同時列為香港史參考書,大力向年輕一代推薦。一幅幅作品中展示出來的,是香港的史地和文化、生活與社會,既是自然之美,也是歷史之真。創作是文化的動力,沒有藝術滋潤的歷史是枯燥的,江老師為香港作出的努力,我們必須珍而重之。

2018 年 6 月 25 日

周佳榮

香港浸會大學歷史系客席教授

我這本《香港村落》，可說是《香港元氣》的續篇別冊。

人類本是寄居於大自然，因未有人類之前早已有大自然存在。當人類懂得生存之道，就強霸土地，勝者為王，統治臣民，所有土地屬於統治者。所以一般來說，土地是屬於國家的，所謂「皇天后土」，包括領土、領空、領海的主權，子民就算擁有土地，也要向政府納稅。政府為了發展亦有權收回土地，有良心的政府多少也有合理補償。「公民」的含義，就是「忘己之為大，無私之謂公」，大公無私。現本港有些住民竟出現「不遷不拆」的對抗行動。

我寫這本畫集，以客觀歷史現實去報道、去描繪，希望香港市民知道本土先民過去走過的痕跡。歷史不是由你開始的，也不是由你個人去決定，要生存就只有共識。當年物質雖然匱乏，但生活簡單，容易滿足，總比現代人較開心過活。

歷史是殘酷的，有時不得不去接受，只有勇敢面對，活在當下。香港人口只有愈來愈膨脹，可用的土地相繼愈來愈少。香港初期發展的村落，無論漁村或農村，都是一些為生存而定居下來的外來人，成為開拓者。人類先由農耕開始，所謂「民以食為先」，這是生存之道，為了互惠交流，逐漸形成村鎮，村鎮擴大，就建立起城市。香港後來淪為英殖民地而建立經貿城市，直至發展為現今國際金融貿易的大都會，本來樸素的村落到現在已經被現代化的浪潮蓋過而吞食了，亦即可以說，現今香港已沒有真正的村落了，由單姓建立的「村」已改為百家姓的「邨」了。漁民大都上岸謀生，極少出海捕魚，農民也不再靠耕種而存活，現只剩下一些破爛零星的村屋，以供後人追思懷念，俱往矣！人類的歷史是由人去創造出來的，人民的集體意志決定歷史發展方向，亦很難去阻擋時代的巨輪。香港居民經歷了多少跌宕起伏，血淚辛酸，建立起可歌可泣的史詩。

我身為香港第一代土生土長的畫家，有責任為港人的祖先經歷過的記錄下來，也是一種神聖的使命。願幸福的年青一代，不要忘記前人辛辛苦苦開墾土地，才結下那甘甜的果實，我們中華兒女絕不會出賣自己的血，出賣民族的靈魂，甘願做別人的奴隸！要了解自己，認識祖訓，深入探討過去的歷史。深知自己腳下的源起，那自然就會熱愛自己的國家民族，愛自己摯親的父母。國歌保留當年國恥的內容，目的是要後人「前事不忘後事之師」！

最後，誠意感謝歷史教授周佳榮為本書賜序，李潤桓教授賜予墨寶，還感謝周穎卓及周國偉兩位同學鼎力協助！

我身為香港第一代土生土長的畫家，有責任為祖先經歷過的記錄下來。

目　錄

第 一 部

香港概況

1. 中國近代史

　　每個人，尤其是年青人，不了解自己父母、家族及國家的歷史，甚至近代史，他是很難腳踏實地走自己的人生路。我們要吸收燦爛的陽光、吸入新鮮空氣，才可綻放出正能量，才可發揚光大，為自己及國家民族社會服務。有些人只看到及羨慕別國的成就，就把自己的祖宗忘卻，這是很危險可悲的，因每個國家民族的文化承傳與財經現狀，都是由她們的歷史逐步演變過來的，絕不能強求。香港也有她本身的歷史背景及地理環境等等因素而形成今天的特殊現象，絕不能把外國或國內的強加套上，行不通的，這是客觀現實，願年青一輩反省深思！

1840 年至 1949 年

中國國力衰弱，政府腐敗，民不聊生，列強入侵，中國淪為半封建半殖民的社會。

1840 年 6 月

英國發動侵略中國的鴉片戰爭爆發。

1842 年 8 月 29 日

清政府戰敗，被迫與英簽訂中國近代史上第一個不平等條約《南京條約》。

1901 年 9 月 7 日

清朝在八國聯軍攻入北京後，與十一國簽下中國近代史上賠款數目最龐大、主權喪失最嚴重的不平等條約《辛丑條約》。

1912 年

中華民國成立，但進入軍閥割據時期，沒有強大政府，內憂外患，時局動盪。

1919 年

五四運動爆發，本是反封建、反帝國主義的愛國革命運動，但遭外國及政府鎮壓而促進了馬克思主義思想傳播。1921 年，中國共產黨成立。

1931 年 9 月 18 日

日本悍然侵佔中國東北，史稱「九一八」事變。

1937 年 7 月 7 日

日軍挑起盧溝橋事件，發動全面侵華戰爭。

1941 年 12 月 25 日

日軍佔領香港，直至 1945 年 8 月 15 日光復，港人捱盡了三年零八個月的艱苦歲月。

1949 年

共產黨在國共內戰中勝利，成立中華人民共和國，中華民國政權撤往台灣。

1997 年 7 月 1 日

香港回歸祖國，擺脫英國百多年的殖民統治，香港特別行政區成立，實行「一國兩制，高度自治」。

2. 香港之源起

九龍官涌（即佐敦道海旁一帶）早年有一小山丘，上設炮台（現有炮台街）。英軍艦曾在這裏與林則徐守軍交戰，名為「官涌之戰」，這場戰役掀起了「鴉片戰爭」的序幕。

其實英國早於 1711 年在廣州開設洋行時已對香港垂涎。清末英國走私鴉片至我國日益增多，屢禁無效。清廷乃派林則徐嚴厲執行禁煙政策，並在廣州銷毀鴉片，引起英人不滿。以英國商船水手上岸酗酒，並在九龍尖沙咀打死一名叫林維喜的村民作為觸發點，英人竟惡人先告狀，其後大舉來侵，攻陷沿海各地。中方須割讓香港島給英方及賠償，並被迫開放數個港口作為通商口岸。

後來，英國多次要求自由進入廣州貿易，但都遭到清廷拒絕。1856 年，英國藉着清廷政權動搖，乘機製造「亞羅號事件」，掀起了第二次鴉片戰爭。結果清廷戰敗，訂下了《北京條約》，又割下九龍半島尖沙咀至界限街的土地，時為 1861 年 1 月 19 日。

1894 年，中日甲午之戰爆發，清廷戰敗後，列強（俄、日、法、德、英）進一步加緊瓜分中國，英國乘機藉口法國租廣州灣威脅香港安全為理由，強迫清廷再簽訂《展拓香港界址專條》，租借九龍界限街以北到深圳河為界一帶，包括周邊 235 個島嶼，稱之為「新界」，以九十九年為期，1898 年 7 月 1 日生效。至 1997 年 7 月 1 日，香港整片土地終於回歸中國，洗雪前恥，願港人以史為鑑，好好珍惜！

2.1 香港定名

1. 黃竹坑新圍
1987　鉛筆　36 x 45cm

石排灣內的香港村（在現時的黃竹坑），分為新圍和舊圍。
新圍仍有百年以上的古屋，戶主姓周。

　　香港開埠前名稱很多，先後有「紅香爐」、「黃泥涌」、「香港圍」、「香姑島」、「薄鳧林」等，其實都是港島某地方的名稱，甚至有人認為因盛產香料而定名。

　　開埠初期，英人曾稱之為「維多利亞城」，簡稱「女皇城」，但範圍只限於最初開發的灣仔和中西區而已。

　　據說後來港英政府定名為「香港」，是出於現今香港仔海灣內的「石排灣」。石排灣內有香港村，因當年有一碼頭，新界農民的香料都在這裏集中批發到各地及海外去，故稱香港村，又稱「香港圍」，後名黃竹坑舊圍，建於明朝，於香港開埠之初約有村民二百，後又增建新圍。1936年，英政府為了表揚在新圍長大的周壽臣對本港貢獻良多，將香港圍附近一山頭命名為「壽臣山」。

　　另一傳說，當年有一村民叫陳群（阿群），帶領英人從香港仔越山至上環，途經香港村時，英人曾詢問該處地名，陳群以水上人的口音回答：「香港」，因此英人就誤以「Hong Kong」為島嶼的名稱。他們途經的山路，後稱為「群帶路」。

　　但正式定名，以政府公函開始。

2.2 香港人口

英人佔據港島時，首次人口調查，全島居民不逾 3,650 名，散居於二十多個村落，而其中約二千名為艇上漁民。

香港開埠初期，因澳門早為葡萄牙殖民地，已奠下一定的商業機構和經驗，於是有大量外國商行移師來香港經營，從中分一杯羹，創造就業機會，中國大陸農民遂紛紛踏至謀生，我父親就是其中之一。1844 年，本港人口已增至一萬九千人。至 1850 年代，因太平天國之亂，本港開始人口激增。

1852 年開始，因北美洲與澳洲發現金礦，當地政府大量招聘廉價勞工，加以南洋開發種植橡膠，故此形成很多「中介公司」，即販賣人口的所謂「豬仔館」，香港就是轉運站，這也是中國南方農民的血淚史，我爺爺就是受害人之一，最終客死他鄉。

後來就算九龍及新界為英國佔有，人口也不算多。1945 年，二次大戰結束，全港也只有六十萬人。1946 至 1949 年，隨着中國內戰爆發，香港人口才猛增至 175 萬。大陸解放後，經歷數次政治運動，尤其是「文革」，更促使大量移民湧入，直至現在已成擁有七百多萬人口的大都會。

2.3 古代石刻、文物和遺蹟

· 摩崖石刻 ·

所謂「摩崖石刻」，顧名思義就是用手攀爬在岩石上刻上的標記，刻下來的都是一些今人難以理解的圖騰徽號，或對大自然膜拜的畫像，是十分珍貴的歷史遺蹟。

香港主要由一些島嶼及半島組成，海岸線綿長，故史前的人類應大多從海上漂移過來。據推測，香港的摩崖石刻屬華南古越所崇拜的海神標記，以保海上平安，它們先後於港島大浪灣和黃竹坑、西貢的龍蝦灣、大嶼山的石壁、蒲台島、長洲、滘西洲和東龍島（又名「東龍洲」）等地被發現。現政府為了保護這些石刻，多已把它們圍攏起來，不易看見全貌。

人們又發覺這些石刻多刻於幼粒的火山岩上，此外就是在本港普遍出現的花崗岩上，可能因為較容易雕刻吧。

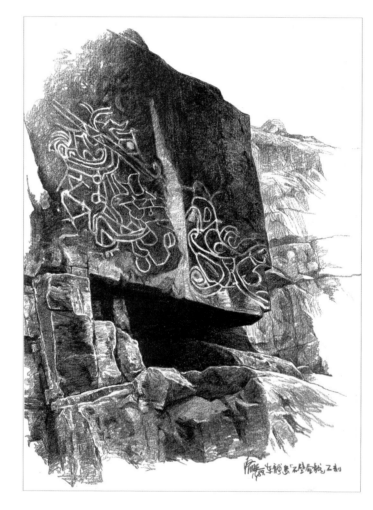

《新安縣志》唯一記載的本港史前石刻，稱「石壁畫龍」，看上去像「夔」。夔是中國古代神話一種奇獸。有人推想，此石刻源於當年的海上蜑民，自認為是龍的兒子之故。

2. 東龍島「石壁畫龍」石刻
1989　鉛筆　45 x 36cm

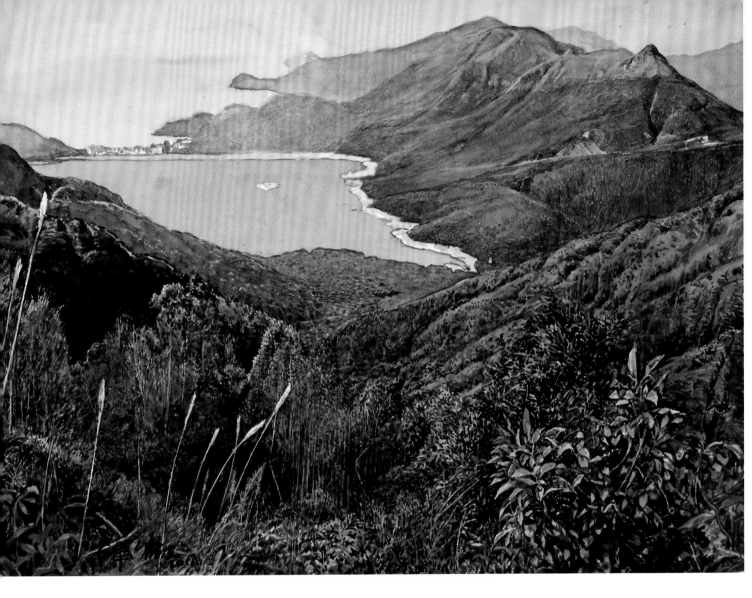

3. 大嶼山石壁
2017　水彩　56 x 76cm

4. 石壁古代石刻（青銅器時代）
2016　水彩　56 x 76cm

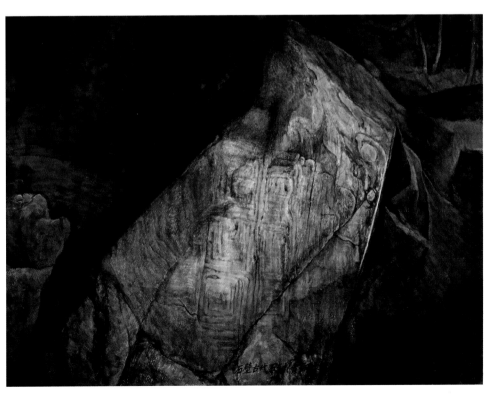

　　早於六千多年前的新石器時代，石壁東灣已有先民活動。石壁除發現摩崖石刻外，出土了大量原始石器、銅器及陶器碎片，而這些器皿上的圖形與石刻相似。

　　1963 年，石壁水塘建成，此地原有的石壁圍、墳背、崗背、沙咀、涌口及坑仔六條村落，被迫遷徙至梅窩、大浪灣及荃灣。

　　位於石壁水塘前的海邊，建有高度設防的石壁監獄，於 1984 年啟用，收監的都是重犯。我於 1986 年開始，曾在這裏教導犯人，深知獄警平日每半個鐘就要手下管轄的五名犯人向其報到，不容有失，十分嚴謹。

　　位於石壁東灣還有一間東灣莫羅瑞華學校，由當年建石壁水塘時的工人宿舍改建，教育著一班特殊學生，現已有逾四十年歷史。

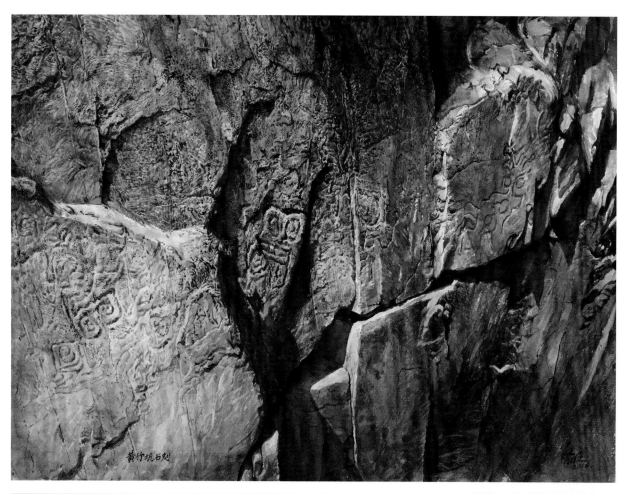

5. 香港仔黃竹坑石刻
2016　水彩　56 x 76cm

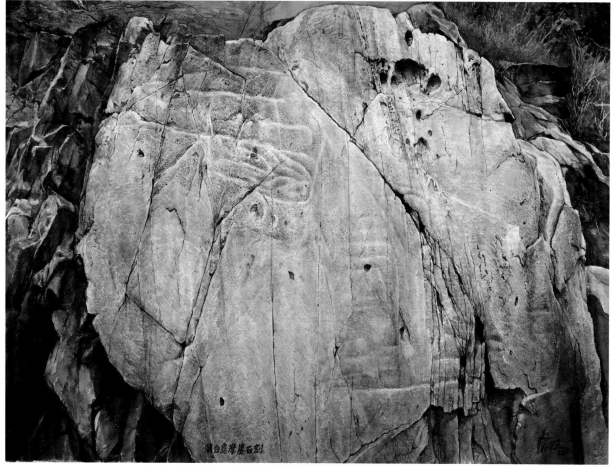

6. 蒲台島摩崖石刻
2016　水彩　56 x 76cm

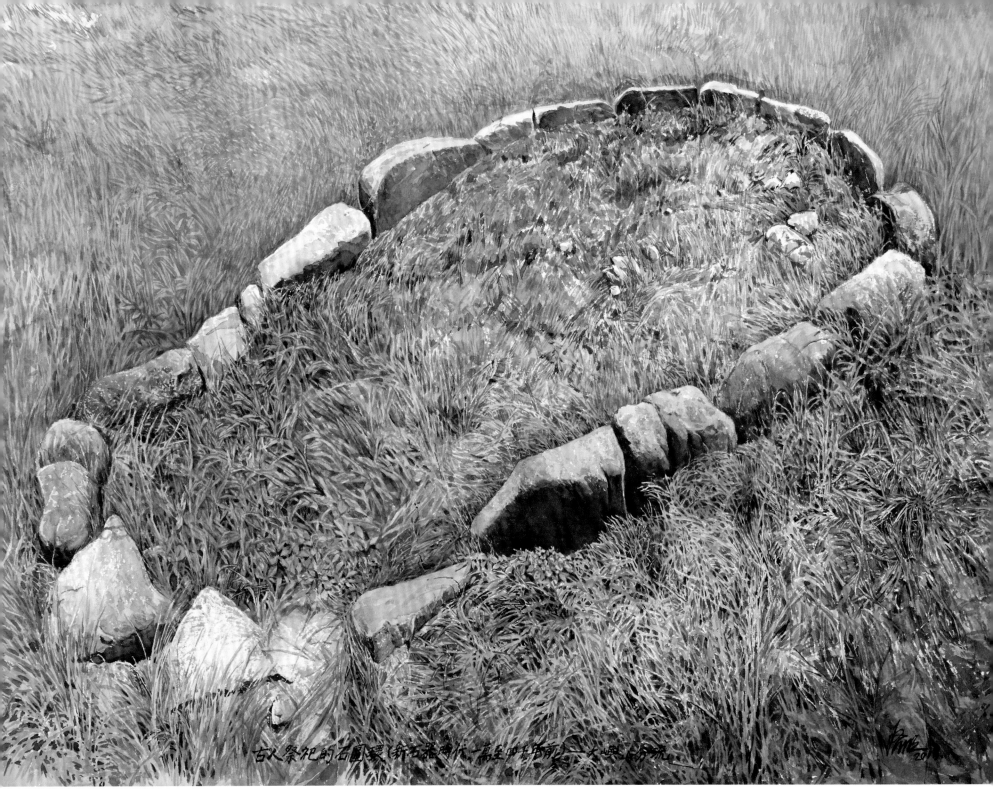

古人祭祀的石圓環（新石器時代一萬至四千年前）‧大嶼山分流

7. 古人祭祀用的石圓環（大嶼山分流）

2016　水彩　56 x 76cm

　　於大嶼山的分流村，可發現新石器時代晚期（約一萬至六千年前）的「石圓環」遺蹟，據說與古人祭祀神靈的儀式有關，十分珍貴罕有。

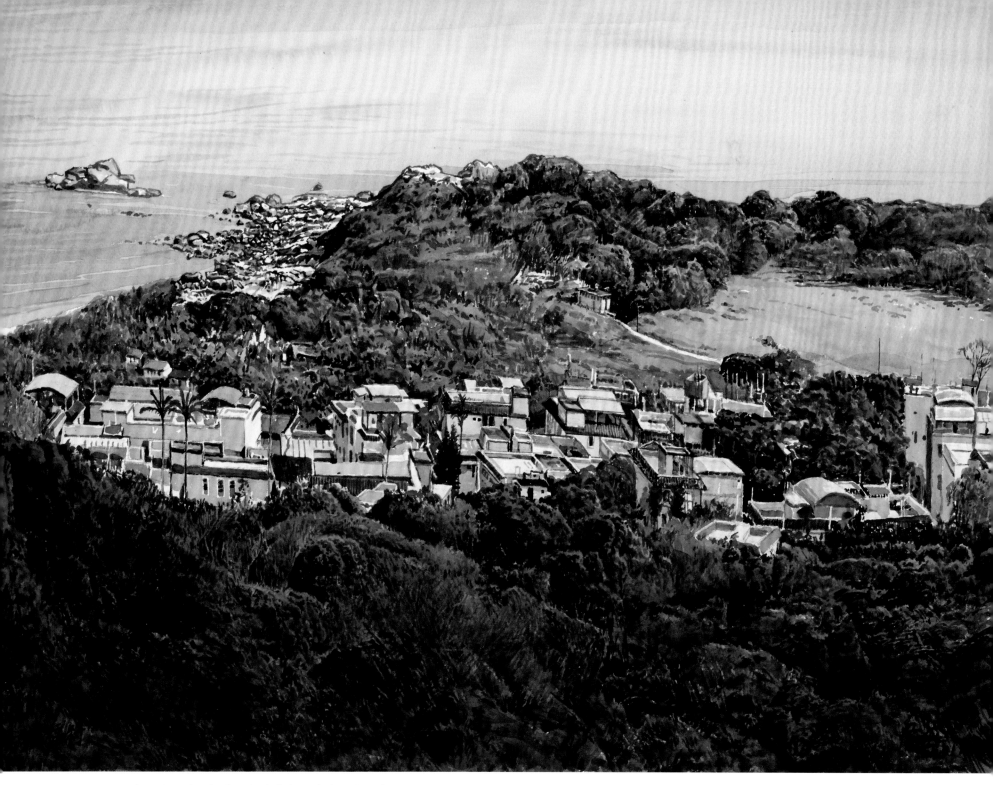

1985年，這兒曾發掘出一座唐代灰窯遺蹟及大量青銅時代的幾何印紋陶片、磨製石器、石片、石環及青銅斧等，可引證塘福早已有人居住。

8. 大嶼山塘福村
2017　水彩　56 x 76cm

村落不大，但有着悠久的歷史。村外海灘曾發掘出大量新石器時代至青銅器時代，以及唐代的文物，集結了不同時代文化，被列為本港其中一個重要的考古遺址。

9. 大嶼山長沙村

2017　水彩　56 x 76cm

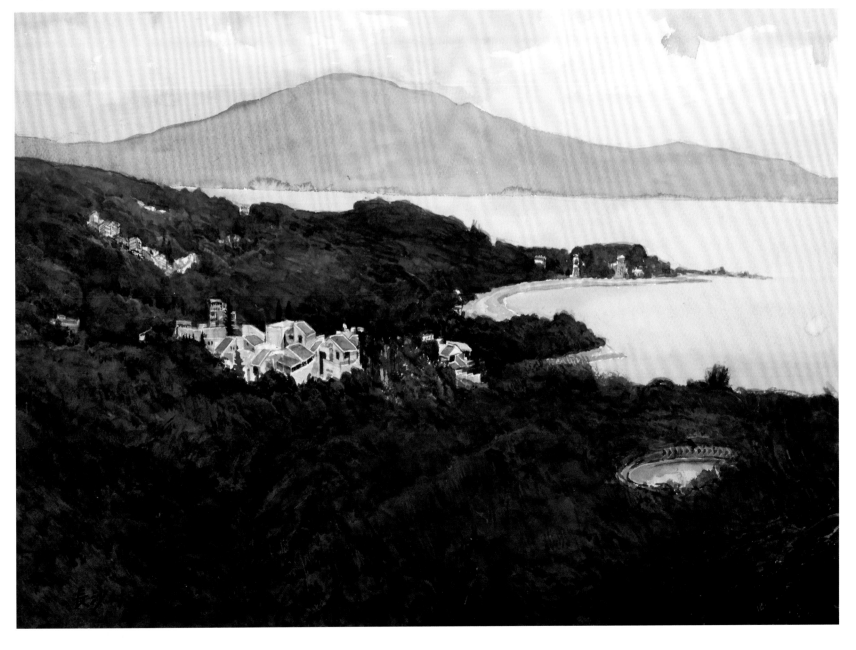

3. 香港地理

3.1 位置

香港地理位置比較優越，本屬寶安縣，她坐落北緯22.3度，屬亞熱帶，有明顯的乾濕季，不太熱不太冷，也不太乾燥，氣候特別好，山明水秀。就算颱風，有菲律賓及台灣作為天然屏障，兩邊擋煞氣流，很少正面吹襲。

香港也不處於地震帶，記錄中於香港附近發生的較強烈地震是在1911年，位於本港以東約85公里外的紅海灣，震級為6.0級。

香港海床較深，就算食水深的大郵輪在維港也可出入自如，位置亦處於亞洲的中間樞紐。加上香港有着一國兩制政治上之利，是金融貿易的世界橋樑，至2018年已連續二十四年獲得美國傳統基金會評為全球最自由經濟體。

香港地理氣候環境極佳，是上天賜給港人的福地。

3.2 地質

我們要研究人類發展史，應先研究地質。根據現時地質學家發現的地球上最古老化石，證明四十三億年前地球已有生物存在。故了解香港先民的存在，也離不開地質結構。

在古生代泥盆紀（約四億年前），中國華南地區的板塊活動十分穩定，垂直的地殼運動及海平面的升降主宰了整個地區的地質演變，香港山脈也是華南山脈的延續。香港於一億多年前進入火山活躍期，經多年的地殼變動，至侏羅紀後期（約一億四千多年前），發生了大規模的火山爆發，經年累月再發展成現今的地貌。

香港現存最古老的岩石是在黃竹角咀（約四億一千萬至三億六千萬年前），展現其獨特的地質特色，包括斷層、褶曲等；大帽山屬侏羅紀火山岩；馬屎洲則出露大約形成於二疊紀（約二億九千萬至二億五千萬年前）的沉積岩。

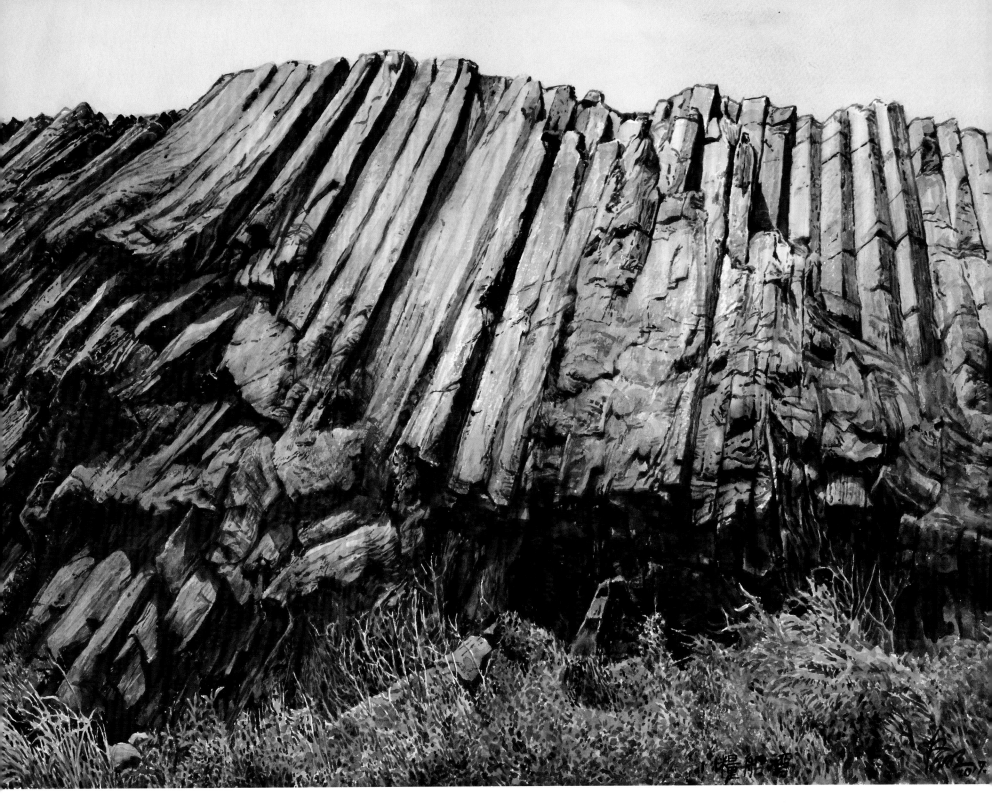

· 地質公園一帶景觀 ·

10. 糧船灣

2017 水彩 56 x 76cm

香港擁有世界罕見屬酸性六角的火山岩柱。

香港建立的地質公園，集中於新
界東部及東北面地區，總面積約五十
平方公里，分為「西貢火山岩」和「新
界東北沉積岩」，每個園區內又分有
四個景區。2011 年聯合國教科文組
織更把香港地質公園列入世界地質公
園名錄。

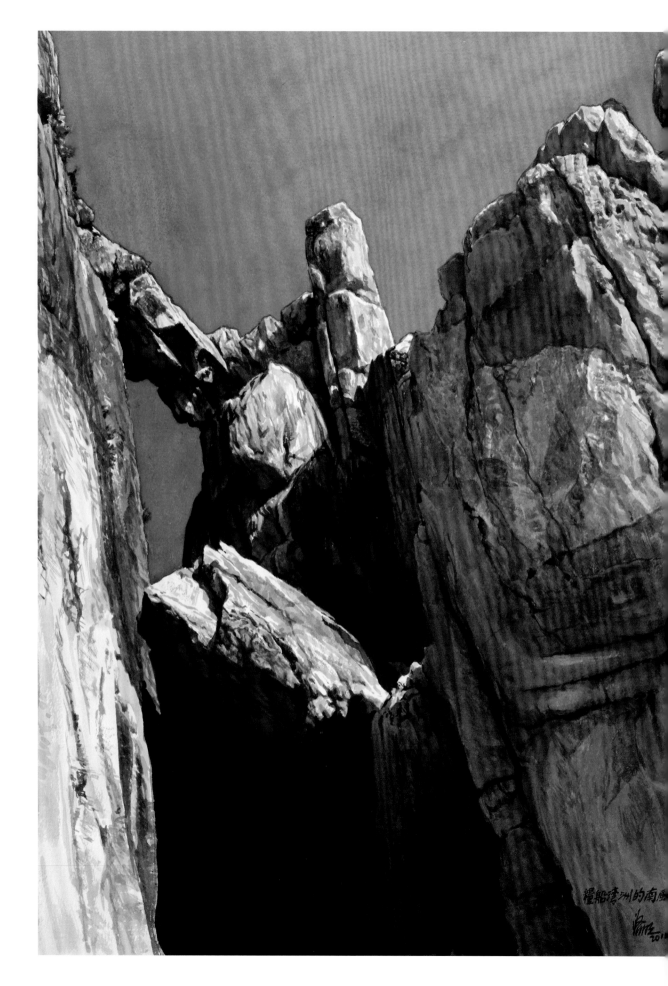

11. 糧船灣（舊稱「糧船灣洲」）的南風灣
2011　水彩　76 x 56cm

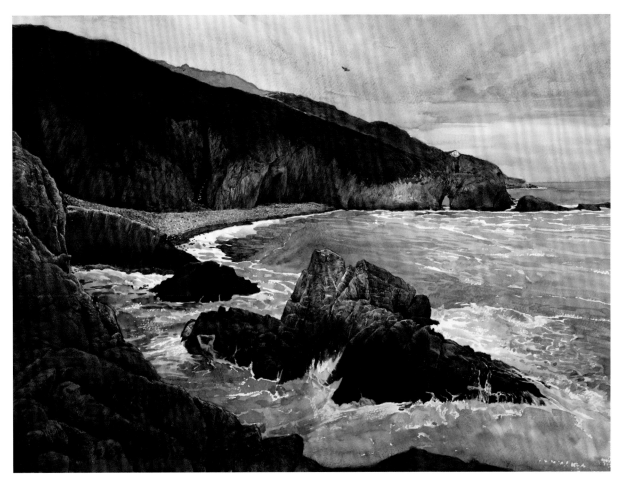

12. 糧船灣東心角半島
2013　水彩　56 x 76cm

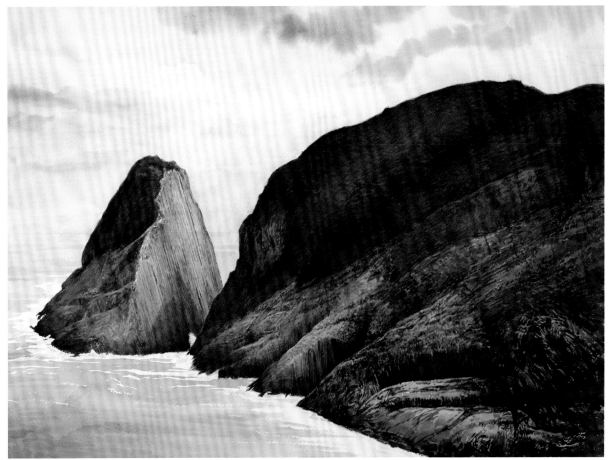

13. 破邊洲
2017　水彩　56 x 76cm

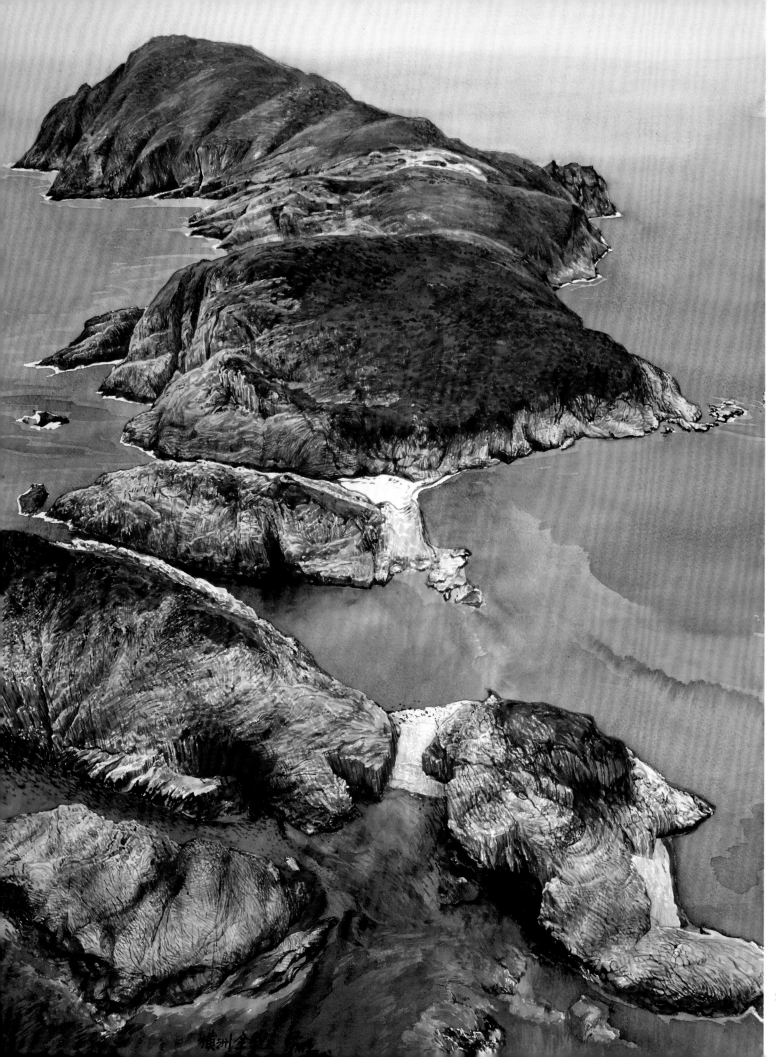

14. 橫洲全貌
2013　水彩　76 x 56cm

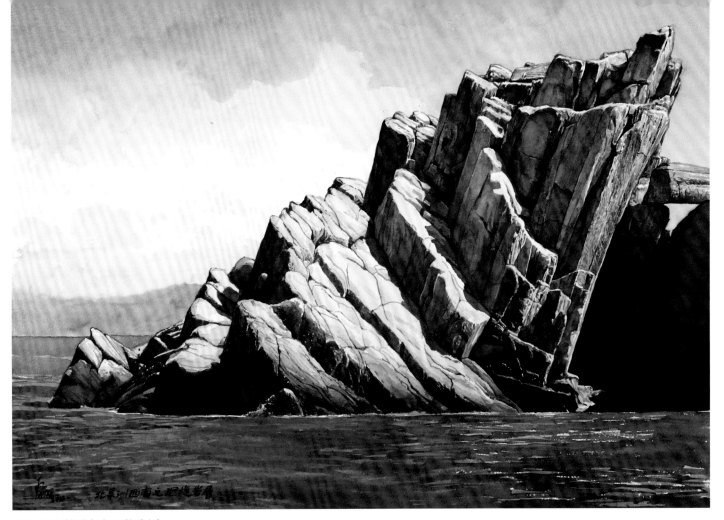

15. 北果洲西南之迴旋岩層
2012　水彩　56 x 76cm

16. 南北果洲
2018　水彩　56 x 76cm

17. 南果洲
2015　水彩　56 x 76cm

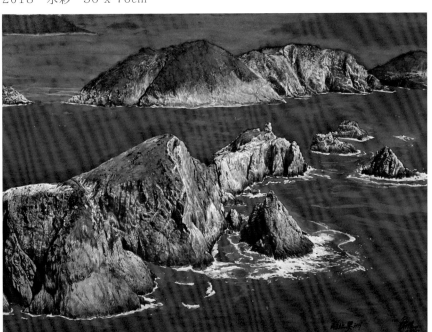

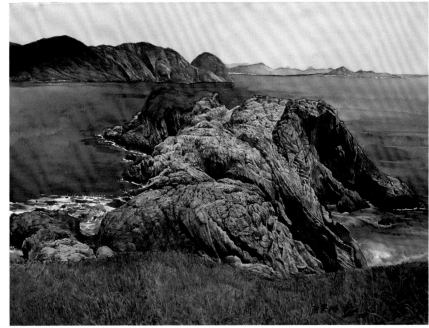

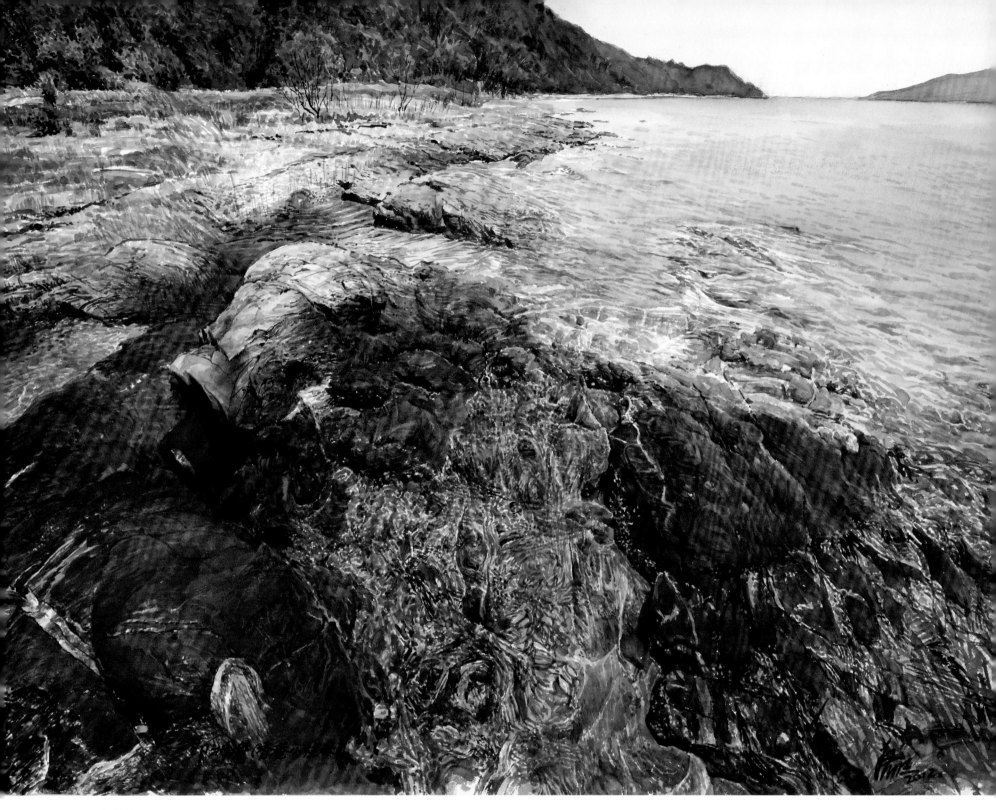

18. 印洲塘

2012　水彩　56 x 76cm

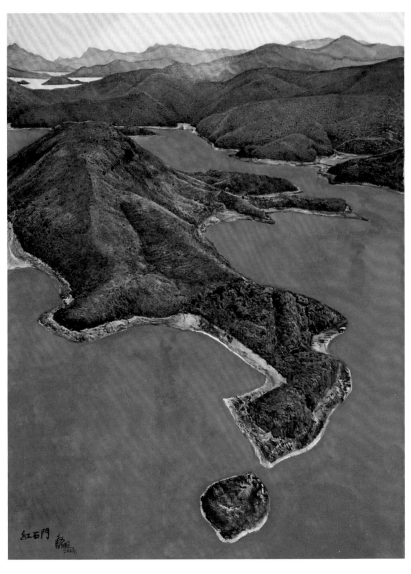

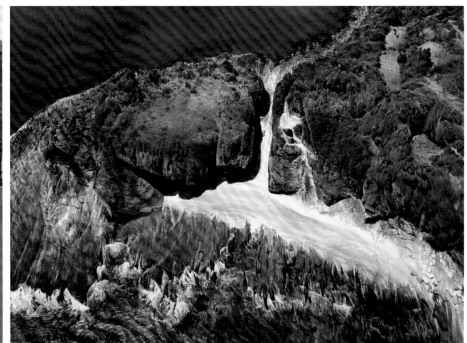

20. 東平洲之斬頸洲（海蝕柱）
　　　2011　水彩　56 x 76cm

19. 紅石門
2014　水彩　76 x 56cm

· 火山岩 ·

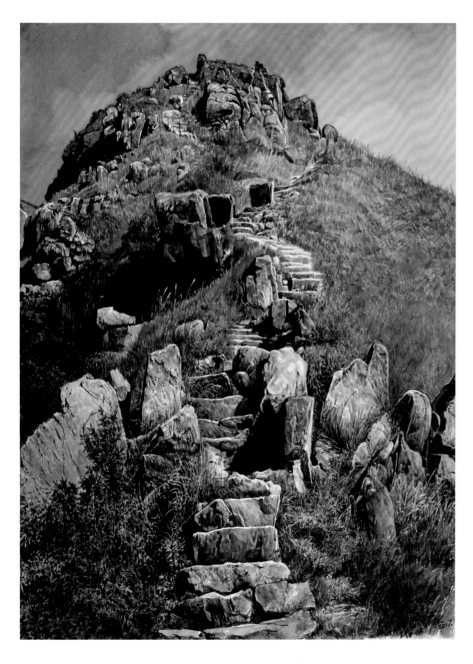

21. 鳳凰山巔

2017　水彩　76 x 56cm

　　原居民稱鳳凰山為「爛頭山」，因有兩個山峯，本是由火山口形成，英文也以音譯譯作 Lantau Island。鳳凰山為本港第二高峰，主峰高 934 米，次峰約 920 米，相距 150 米。後稱為鳳凰山，主因是平時山峰多被雲霧遮蓋，只見突出的兩個山峰，恰似鳳凰飛舞在天空，而按中國傳統，偶數更寓意完整及吉祥。

　　鳳凰山巔佈滿火山亂石，令人目眩心悸，攀登十分困難，早年曾多次發生遊人登山死亡事件。不過，本港最佳觀日出的地方正是鳳凰山頂，故很多遊人在三更半夜摸黑冒險登山，政府有見及此，於 1982 年花了兩年時間鋪砌了石階。

　　觀日出最好的時機，應在每年 11 月至 2 月，因霧氣稀少，視野清晰，當紅日從東方水平線吐出，放射出萬道金光，本來靜寂無聲的大地，頓時萬鳥及昆蟲齊鳴，譜寫晨曲，呼喚着生命，迎接新的一天開始。

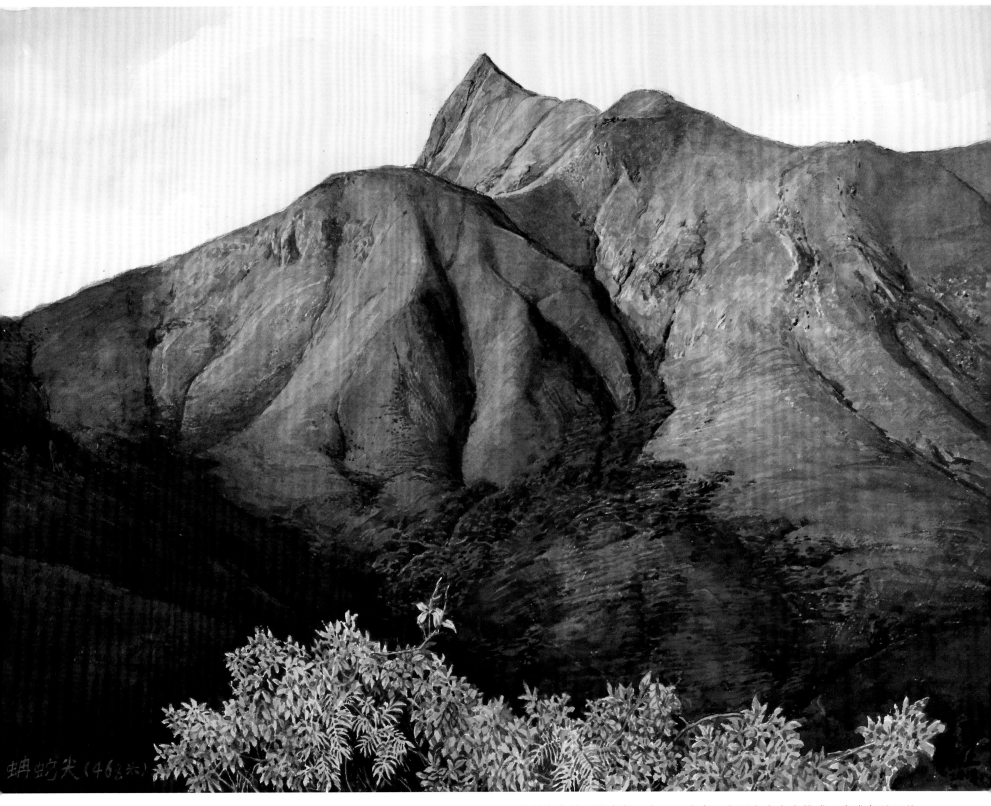

22. 蚺蛇尖
2018　水彩　56 x 76cm

蚺蛇尖位於西貢東郊，有468米高，主要由火山岩構成，與當年該區的大型火山爆發及破火山口坍塌有關。約在一億四千萬年前，本港出現廣泛熔岩流，蚺蛇尖所在的西貢還可看見岩石上有當時岩漿凝固前流動的條紋。

23. 釣魚翁（又稱大尖山）
2017　水彩　56 x 76cm

　　高 344 米，屹立於清水灣半島，頂部為酸性熔岩構成的火山岩石崖。

24. 火山「彈」
2017　水彩　56 x 76cm

火山「彈」

　　嵌在凝灰岩中的火山「彈」，最初本是熔岩的噴出物，以旋轉運動從火山通道拋出，為晶質凝灰岩。這些火山「彈」在鹽田仔及荔枝莊都有發現。

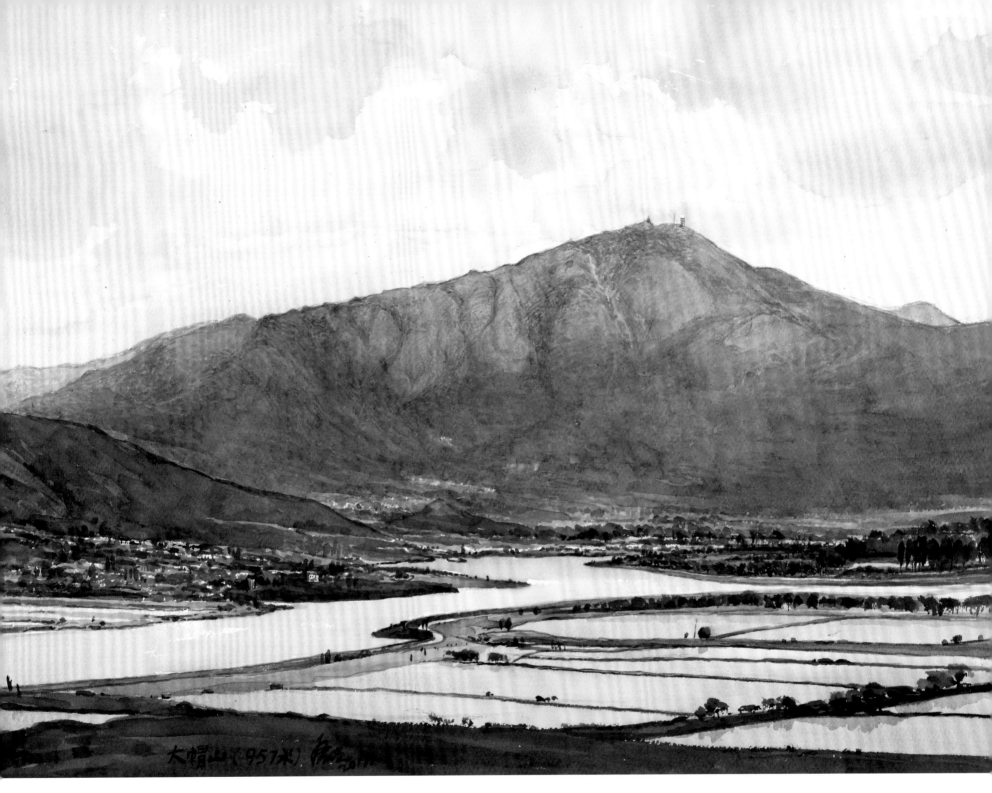

大帽山（957米）廉德 2017

25. 大帽山
2017 水彩 56 x 76cm

大帽山形如大帽，主峰高 957 米，億萬年前為火山體，爆發時噴出岩石碎屑，混合灰燼、熔岩而形成圓錐形高山，屹立新界中部，山體廣袤雄渾，群巒環拱，百澗爭流，為本港最高山峰。

曾幾何時，大帽山下的村民在半山腰種下大片茶園，因經常大霧潮濕，宜茶樹生長，故當年亦有村民稱作「大霧山」。

3.3　土壤

香港的土地約 14% 是由厚度達兩米或以上的第四紀時期（約二百六十萬年前）的表土沉積物覆蓋，其中不少沖積物都是沙和礫石，土壤不宜水稻耕作。香港郊野綠地主要由一些次生林和灌木覆蓋，可能地下層為火山岩之故，很少見有喬木組成的大森林，另有部分草地群落。一些地方的海岸則分佈着長滿紅樹的濕地，是候鳥的棲息地。

4.　香港生態

4.1　濕地與紅樹林

26. 土瓜坪
2017　水彩　56 x 76cm

土瓜坪位於西貢近高塘口，處於鹹淡水交界，故適宜紅樹林生長。全港有八種真紅樹，而土瓜坪竟同時擁有這八種真紅樹。這裏風景平靜幽雅，一片生機。

一般植物很難在鹹淡水交界的潮澗帶生長，因潮汐漲退影響泥土鬆散，不利幼苗成長。但紅樹有特殊構造及生態習性去適應環境，如根部橫生及擁有非一般的種子，再者有一種特徵叫胎萌現象，即種子受精後會在樹上孕育到一定程度才脫離母樹散播開去，增加生存機會。現時全球擁有逾五十種真紅樹，內地有二十六種，本港有八種。

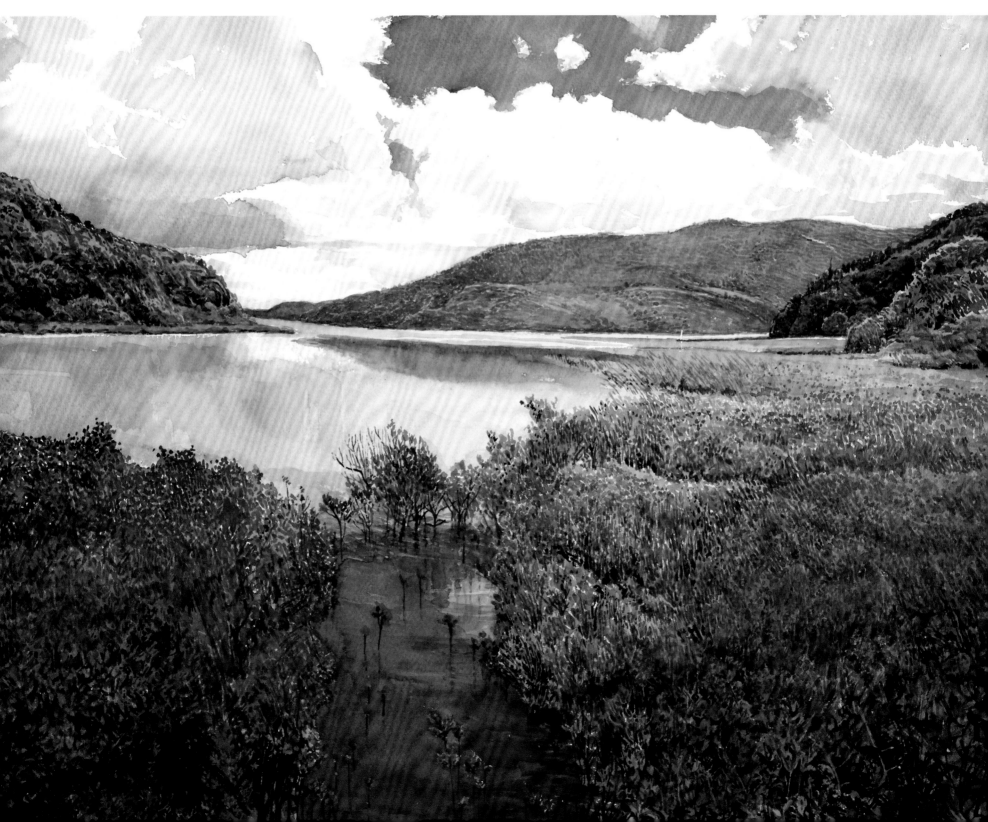

· 后海灣一帶 ·

后海灣一帶包括流浮山、尖鼻咀、南生圍，及米埔等的沼澤濕地。一大片水天相連的泥巴，是雀鳥天堂，是候鳥棲息的理想地，有黑臉琵鷺、鸕鶿、紅嘴鷗、水鴨、白鷺、蒼鷺、反嘴鷸、針尾鴨、赤頸鴨、池鷺、白頭鵯等，每年成千上萬的水鳥來本港過冬度假，十分壯觀。現還建有濕地公園，拉近天人合一。

現時南生圍一帶被荒廢了的魚塘，其淺水處多生滿蘆葦草。而蘆葦草的桿寄生着許多小甲蟲及蜻蜓等小動物，水泥裏也生存着很多小魚毛、蝦毛、青蛙及彈塗魚，還有貝殼類海產等，正好就是雀鳥最佳的食糧，故形成這一帶動植物共榮共生的關係，成為大自然美麗的窗口，譜出生命的讚歌。

以前有蝦農把后海灣的蝦苗引入基圍，讓牠們攝食基圍裏的紅樹枯葉為食物。在初夏農曆初一、十五前後這幾天潮差最大的日子，黃昏至深夜時份正是基圍蝦收成期，蝦農會在閘口用網捕捉肥美的基圍蝦，而雀鳥也會在這時期大快朵頤。

元朗早年有三大特產：絲苗米、烏頭魚和基圍蝦，現三樣特產都已成為歷史集體回憶。

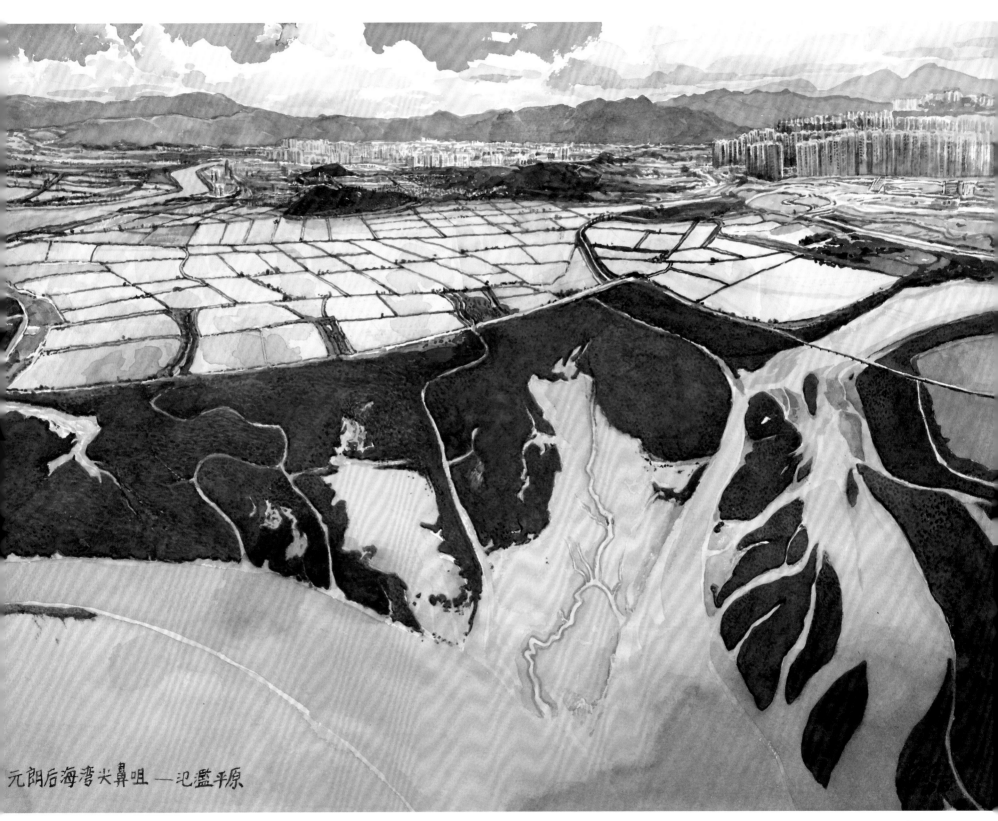

元朗后海湾尖鼻咀——氾濫平原

27. 元朗后海灣尖鼻咀——氾濫平原
2016　水彩　56 x 76cm

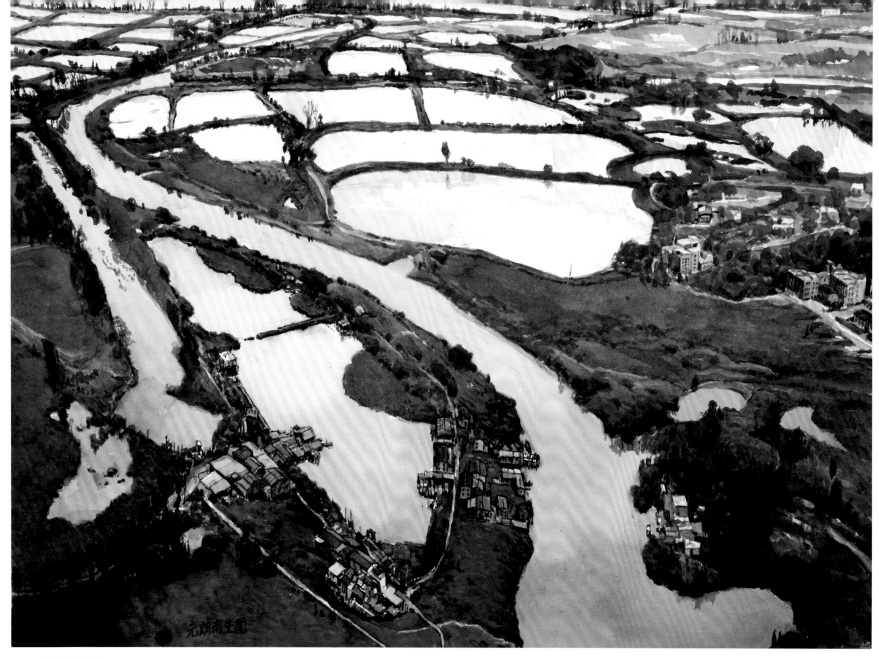

28. 元朗南生圍
2017　水彩　56 x 76cm

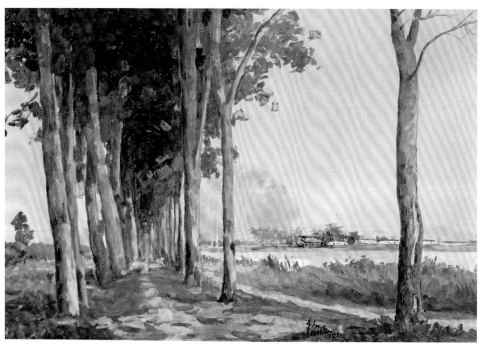

29. 元朗南生圍
1991　水粉彩　55 x 79cm

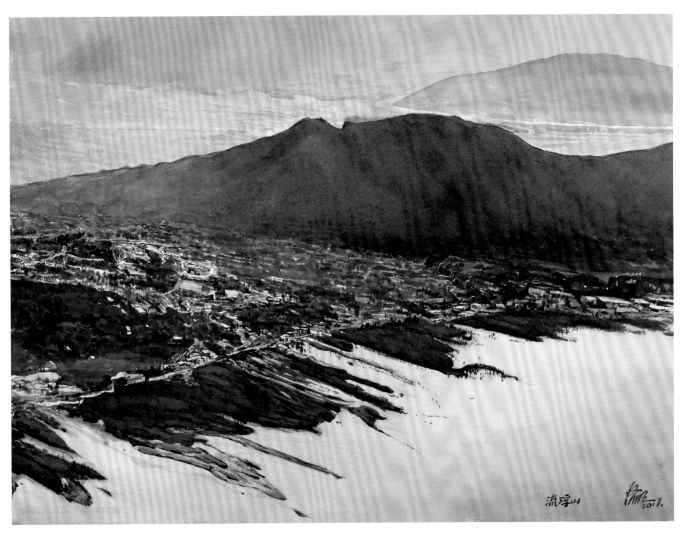

30. 流浮山
2017　水彩　56 x 76cm

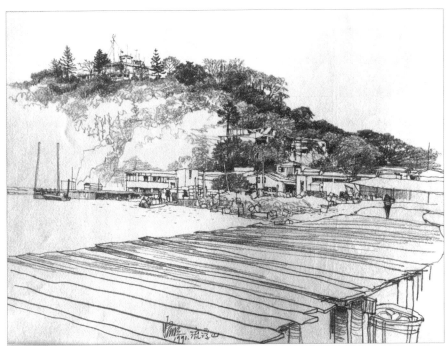

31. 流浮山
1991　鉛筆　36 x 45cm

4.2　珊瑚群落

　　香港坐落南中國海岸，因地理及
環境生態因素，自然珊瑚群種類豐富，
如造礁珊瑚有二十八個屬八十四種，
另外還有柳珊瑚、黑珊湖等，散佈在
各離島海床，只是印洲塘就擁有四十
多個品種。珊瑚群之間的空隙，也是
魚類和蝦蟹類等生物的庇護所及互相
找尋獵物生存活動的好地方。

32. 珊瑚群落
2018　水彩　56 x 76cm

4.3 史前生物

鱟是一種比恐龍還要早出現的海洋生物「活化石」，外形像有頭盔的水魚，尾部像一把長劍。牠的血是藍色的，可製成「鱟試劑」，聽說能供醫學界用作檢測細菌內毒素，效果快而準。

荃灣上世紀初還是一個荒涼的地方，四處淺草泥灘，適宜鱟生長。現時市區仍豎有「鱟地坊」的街名，記錄這裏曾孕育這種有四億年歷史的生物。如今全港約有萬隻鱟，並曾在多處地方出現，如屏山、白泥、尖鼻咀、西貢和貝澳等。難得香港是鱟選擇的理想棲息地，我們身為香港人更應自豪及珍惜這塊寶地。

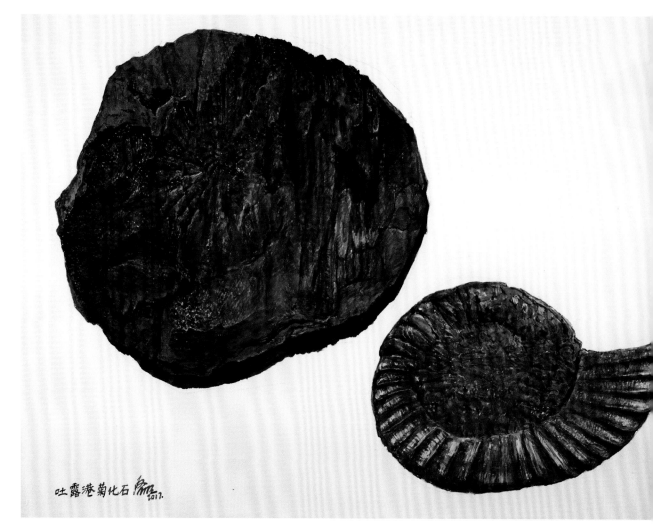

33. 吐露港菊石化石
2017　水彩　56 x 76cm

除了鱟，香港也曾出現菊石。圖中左稱「花冠菊石」，在深涌發現，屬早侏羅世年代；右稱「香港菊石」。

5. 香港民系

5.1 客家

原為居於閩、贛、粵、湘交界地，及廣西、四川若干縣的「客籍」居民。這些自晉末因戰亂由中原南遷而來的漢族，有部分遠遷東南亞及台灣。他們自三皇五帝時期便是中華民族的一份子，有着中原的先進文化，且刻苦耐勞，團結友愛。節日時吃的「盤菜」，現時也是香港人節日的佳餚。另外，客家人又會以九道菜待客，稱「九大簋」，包含着「風、雲、雷、雨、海、火、水、地、天」九種大自然元素，如豬、雞、鴨、鱔、蠔、蝦、蔬、果、湯，正反映客家族群這方面的內涵與質素。

他們的建築呈圓形或方形，為三四層的土碉樓房，中間空地鑿有水井及設宗祠聚會的場所，戰亂時也可防守，成為一個小社區，互相照應。於上世紀六七十年代，美國人從人造衛星的圖像看見內地有這類型的建築，還誤以為中國的火箭基地。香港地區很少戰亂，故不見有此類客家建築。

34. 客籍少婦
1956　鉛筆

由於客家人是由外面遷徙過來的，是外姓人，當地人就稱他們為「客家」。土地早為原居民佔有，故客家族人多開發山地而居，廣東人戲謔他們為「客家佔地主」。不過，香港是中國最南端而偏遠的地方，早年人跡稀少，很多土地還未開墾，故本港的客家族多建屋於平原低谷上。

客家人的特性是到今時今日都不忘祖訓：「團結友愛」、「愛國、愛鄉」。1971年，客家人在港首次主辦「世界客屬懇親大會」，此後於全球二十四個國家城市輪流舉辦，並於四十六年後 ，即2017年，重返香港，傳承客家精神，弘揚中華文化。

在日治時期，我們一家為了生存，迫於回廣東花縣老家。因家鄉的山區由客家人佔據，故生活上多少也接觸到他們。那時我年紀還少，但有些趣怪事到今天還能記起來，他們說「我」字時的發音像英文的「I」字，說「大嫂」時的發音則像普通話，又把「落雨」稱作「落水」，很有趣。

茶粿

客家小食。摘路邊野生的雞矢藤植物，加入糯米粉和黑糖攪拌，用手反覆摺疊搓壓後，把一個個茶粿各以蕉葉包紮，放入寓意團結的圓蒸籠蒸上十五分鐘即可。有鹹甜兩款口味。

客家功夫

客家功夫起源於粵東山區，傳承至今超過二百年，以兵器結合武術為主。所謂兵器，一般順手拿來身邊的農家工具使用，如板凳、斧、耙等。隨着他們遷徙至汕尾一帶和香港，逐漸結合了不同派系及套路，更產生各種門派分支，其中有洪拳及螳螂拳等派系。

當年香港四處兵荒馬亂之際，村民練功主要為了保衛家園，組織民團。

客家山歌

其實中國各省各縣農村的少數民族都擁有他們獨特的山歌和民謠，亦可以說是「口頭文化」。「山歌」早於唐代已有記載，農民大都不識字，只能利用口語，通過自己民族語言的高低音調、音韻去表達生活上的悲喜故事，亦可以讓他們從中發洩心頭上的抑鬱與壓力，這樣做人會開心一些、樂觀一些，也自然長壽一些，這是山歌實在的「生命力」。

客家民族當然也擁有他們的山歌和民謠。客家山歌於春秋末年開始，集各地土著的歌謠而逐漸形成具備自己客家方言風格的山歌，並隨時代發展深化。其詞多以四句為一首，每句七字，第一、二、四句押韻，當中又喜用傳統手法「賦、比、興」，以至雙關、重疊等技巧，可以一曲多詞，反覆演唱，即興編唱更是常事。加上幾乎所有曲調中都有顫音、滑音、倚音等裝飾音，使音色多變嘹亮，旋律亦見回環往復、委婉悠揚。

內容上，客家山歌的題材豐富，除情歌外，還反映了社會、歷史現況，亦有對美好人性的嚮往和對醜惡的摒棄。很可惜現時新界相信懂得唱客家山歌的人少之又少了！這是時代的無情，還是人之無情？

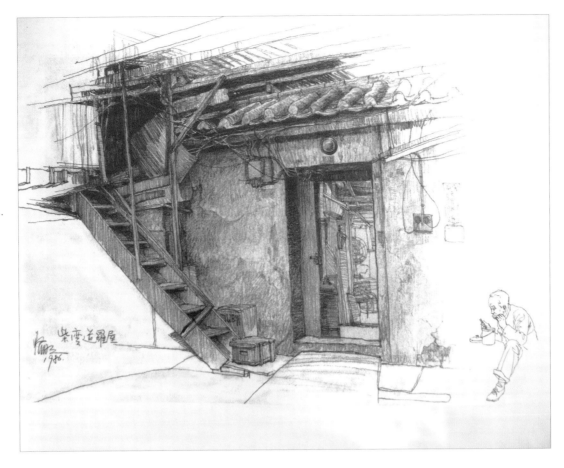

· 客家村屋 羅屋 ·

35. 柴灣羅屋
1986　鉛筆　36 x 45cm

36. 柴灣市集
1962　油彩　46 x 61cm

　　柴灣在未有人居住前，樹木繁盛，本稱「西灣」，筲箕灣的漁民多往砍伐樹木作柴煮食，故後稱為「柴灣」。

　　在清朝順治至康熙年間，曾勒令沿海居民後撤五十里，後來又把條文解禁，雍正及乾隆年間鼓勵農民回復耕種，柴灣居民相信就是當年遷入的。

　　據歷史記載，柴灣曾有羅屋、成屋、陸屋、藍屋、大坪村和西村六家人，他們都是客籍。根據 1867 年的人口統計，其時共有房屋三十七間和居民 193 人。

　　我還記得第一次到柴灣寫生，是從筲箕灣行山路到達的，那年代還沒有車路，每朝早上，柴灣村民都會在海岸邊搭置臨時市集，賣的相信是由筲箕灣漁民運來的肉類及日常用品。左面一幅市集油畫就是當年繪下來的。

　　至於我那幅羅屋素描，還是一間破舊的山寨廠，現已闢作民俗館。

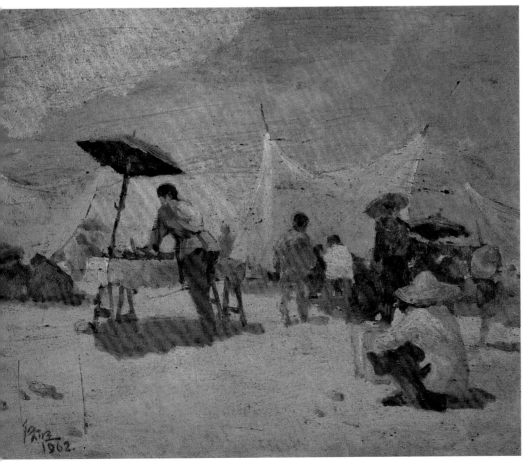

5.2 蜑家（古稱「蜒蠻」）

蜑家傳聞是我國早年的南方蠻族之一，統稱為「南蠻」，居住於福建、廣東沿海一帶，以船為家，捕魚行船為業。根據清朝成書的《嶺南叢述》，蜑族為晉代「盧循遺種」。盧循乃晉朝的賊寇，後裔稱作盧亭，也稱盧餘，散居於福建、廣東等沿海一帶。當地原住民多少懼怕他們，就對自己的子弟繪形繪聲地戲謔他們有尾巴（根據人類進化論，有尾巴也不足為奇，現人類還保留有「尾椎」），且潛水可達幾個鐘，是非人非獸的怪物。唐宋後，蜑族被朝廷認可，編立戶籍，但不准與當地人通婚。他們有自己的語言，但沒有文字。

本港蜑家分有廣東和福建兩大派：廣東派應是由珠江一帶遷移過來，多居於大嶼山大澳、長洲，以及屯門西南沿海一帶；福建派，則以新界東北面沿岸及島嶼為主。他們因長年生活在船艇上，鍛煉了健碩的身軀，而且為了在搖盪的船上保持平衡，下盤及四肢粗壯，故走路時形成「八字腳」，身形也不高。由於他們多在海上捕魚，常常日曬雨淋及接觸海水鹹氣，故皮膚黝黑，說話聲調高而沉重。

不過，在船上生活，生命安全不時受到天災威脅，香港淪為英殖民地後，便經歷過無數次特大颱風，漁民死傷無數。於1937年風災，只是維港就有數百艘船沉沒，全港估計遇難人數逾萬人，當年的船政廳長（即現時的海事處處長）巴納斯・羅蘭士，亦在沉重的工作壓力下因病離世。此後政府建有防波堤的避風塘，漁民開始建立自己的社區，內有水上商店、學校及醫療中心等。

本來，由於蜑民長居於水上，以致體質與生活習慣都不適應陸上生活，也不願上岸。時至今時今日，社會轉型，而且附近海域漁產減少，漁民子弟多上岸謀生，改善生活，與城市人打成一片了，因此水上生活已漸式微。油麻地避風塘今已填平成為「西九龍」，原來的銅鑼灣避風塘也已填平，改建為維多利亞公園，並遷至維園道對出至今。

水上原居民的生活方式與眾不同。大澳沿岸建造了一排排獨特的水上棚屋，兩邊鱗次櫛比佇立着，設有木梯從船艇上落棚屋，十分方便，時至今日，有着超過二百年歷史，成為大澳漁民最引以為傲的象徵。我也曾說，沒有畫過大澳的行家，都不算是香港畫家。

大澳除漁產外，亦是早年海鹽盛產地，宋朝已有歷史記載。明代時，葡萄牙人曾與明軍在大澳一戰，史稱「屯門海戰」，「番鬼塘」就是當年葡萄牙人曾佔據的地方。

現時漁業式微，轉向海產加工，如鹹魚、蝦醬、蠔油及魚肚等。

大澳人口最高峰時過三萬，現只有二千多人，但還保留着一種說不出的愜意與游哉，有漁舟唱晚那種靜謐的餘韻。

37. 大澳

1991　水粉畫　56 x 76cm

38. 大澳

1977　鉛筆　36 x 45cm

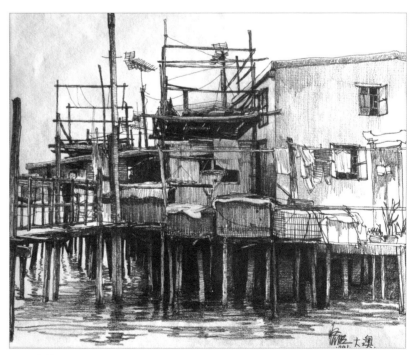

39. 大澳

1991　鉛筆　36 x 45cm

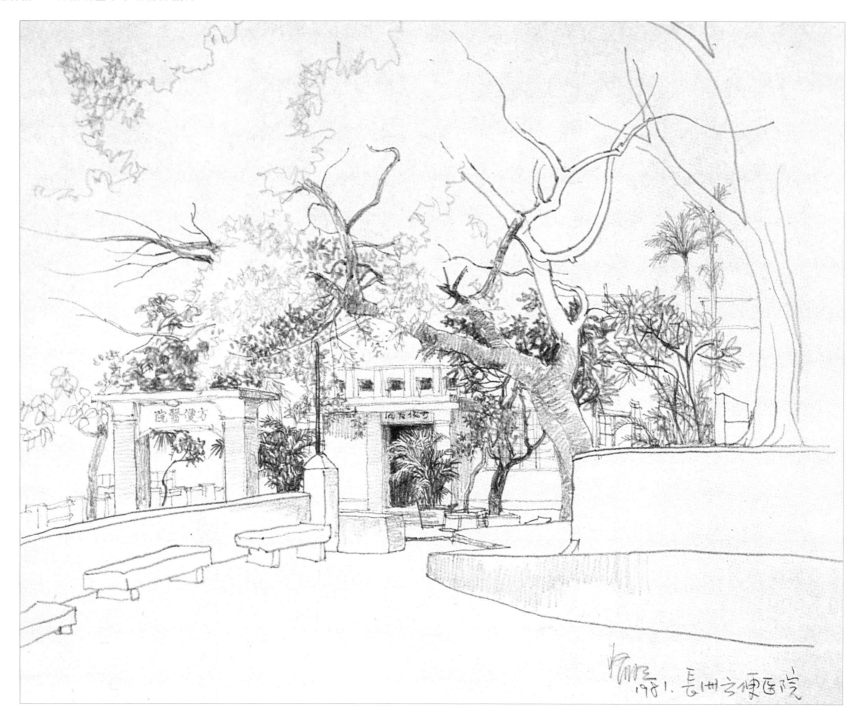

40. 長洲方便醫院

1981 鉛筆 36 x 45cm

長洲在香港未開埠前，早已有漁民居住及設商人交易站，約有二百多戶人家，算是人口最多的島嶼。這兒本是兩個小島，因海沙被沖至兩島各端成為兩個沙嘴，並隨時間逐漸延伸、連接起來，形成一啞鈴狀，其地理環境，本可成為一個天然避風塘。可惜，當年長洲是颱風的必經路線，每次颱風過後，必有死傷。貧困的漁民曝屍海岸，船隻被毀，生還者流離無依，有一東莞商叫蔡良，路經此地，眼見慘狀，產生惻隱之心，遂購地建棲流所，收容他們及建義塚。1915 年，長洲街坊會擴建棲流所為「方便醫院」，現已荒廢。

長洲居民於每年農曆四月初八都會舉行「太平清醮」祈福酬神，節目包括「迎神」、「齋戒日」、「祭神」、「會景巡遊」（即「飄色」）、「搶包山」，現時仍然保留，以吸引遊客。

坊間流傳一句「蜑家人打醮」，歇後語「冇壇」（無壇），起源自艇上根本不可能設壇祭祀之故，海上搖擺不定，不宜生火，故只在陸上進行。

說起長洲，自然就談到曾顯赫一時的海盜張保仔。張保仔本是新會江門的漁家子弟，由海盜鄭一擄走為義子，後來鄭一遇颱風溺斃，鄭一嫂後與張保仔雙棲而領導群雄，據說全盛時期擁有盜船千百艘，手下有一萬六千多名，在廣東沿岸四處為患，甚至遠至南洋掠劫。1809年，他在赤鱲角曾與清廷水師和葡萄牙戰艦大戰九天，清葡竟然不敵而退。1810年，張保仔自知海盜生涯非長久之計，終向清廷投誠，被封為三品官，並改名為張寶。其實他的海盜生涯只活躍了三年多，竟名聲遠播。

除了長洲之外，香港還有其他地方跟張保仔有關，港島東營盤（現時位置已不可考）及西營盤就因曾是張保仔的營地而定名（另有說法指後者得名，源於曾是早年的英軍軍營），而南丫島、春坎角、赤柱、馬灣、塔門等都留有張保仔洞。不過經查考，這些張保仔洞都是以他的大名來提高當地的知名度而已，現以長洲張保仔洞較為著名。

海盜張保仔

41. 張保仔古道
2017　水彩　76 x 56cm

在太平山山腰有一條十分隱蔽而陡直的礳路，有着峭壁、林木、溪流迂迴而上，由舊山頂道曉峰閣起步至寶珊道，沿途頗多奇岩怪石、巨藤野草。

畫中為惹人遐想的「合體石」。張保仔古道相信為當年張保仔匿藏及逃避的地方，也是張保仔去港島南區「香港仔」的捷徑。

第二部

港落
香村

1. 村落之美

身在農村曠野或漁村海灣，晨曦、午後或傍晚，晴天、雨天或霧霞，春夏或秋冬，大自然都會在不同時段，給人們蘊育出不同的樂章：山巒的蕩氣迴腸扣着你的心弦，有時又撰寫出雲漫風嘯、雷吼電鑠、震撼天地的交響樂，有時又柔弱似水，浮光掠影，天馬行空，詠歎吟詩起來，那一齣渾然無瑕的天音地韻，有緣聚合，一樂也。

有時在森林裏仰頭看看溫暖的光譜，從天上瀉下那閃閃爍爍的星輝，更配上花草、樹木、昆蟲、雀鳥及池沼邊的魚、蝦、蟹，細心聆聽牠們那清脆的對話，也可織成雋永的人生金句。大自然的臉色，亦反映着村民的心情。

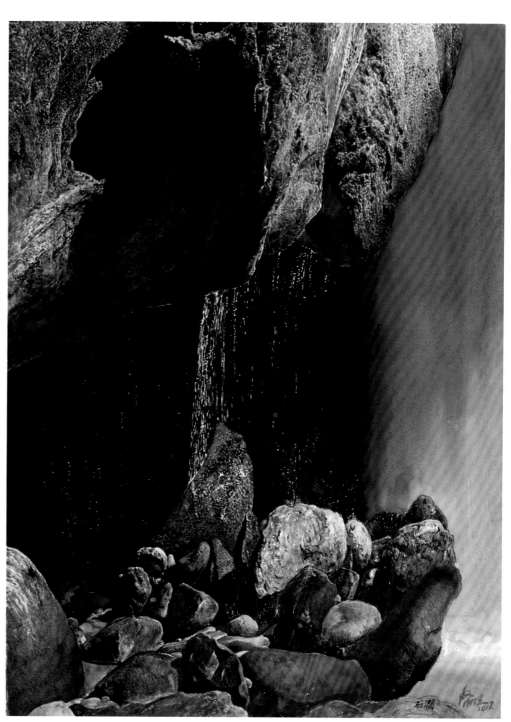

42. 石澗
2017　水彩　76 x 56cm

43. 路邊的野花
2017　水彩　56 x 76cm

2. 村落的組成

2.1 從同姓村說起

香港村莊多以同姓、同一祖宗而聚居，或源於同一始祖的各房子弟組成，如黃莊、李村等，世代相傳生活在一個固定模式，並建有宗祠及寫下家譜，其中亦有個體戶，如柴灣「羅屋」等。山川形勢是選擇落村的主要因素，山除了可作為該村的保護屏障，因「山高水更高」，一定有水源，除供村民飲用外，更有利農作物灌溉。

本港的鄧、侯、彭、文、廖五大族，很早已在香港繁衍生根，部分更在宋代已定居新界，另外還有多個清朝以前就到港定居的氏族——

· 錦田鄧氏 ·

最古老的鄉村應在錦田（前稱
「岑田」）。當年先世祖為江西吉水
縣人的進士鄧符協，因見該處風水特
好，鍾靈毓秀，帶領族人遷居於此。
後來又繁衍分支至龍躍頭、北灶、廈
村、凹下等地，甚至東莞。

44. 錦田水尾村樹屋
1988　鉛筆　36 x 45cm

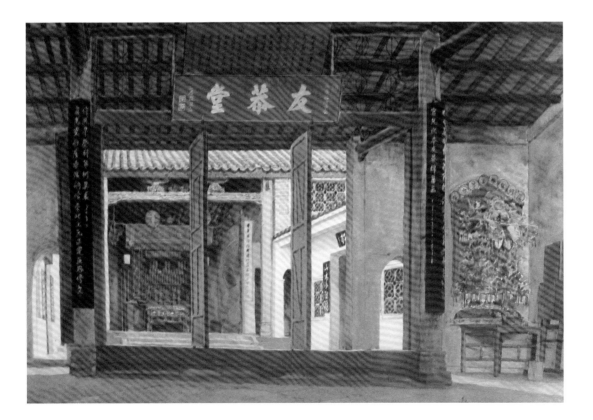

45. 元朗廈村友恭堂
1988　水彩　38 x 56cm

友恭堂位於元朗（古稱「圓塱」）廈村，
為鄧氏始祖大宗祠，原祠本在明朝洪武年間
已建於廈村東、西頭里之間，於清乾隆十四
年（1749 年）才遷建於此。

祠堂為三進式建築，中廳命名「友恭
堂」，取「兄友弟恭」之意，兩邊牆上分別
有高達五尺的「孝」、「弟」兩個大字，書
法蒼勁，另還懸掛着不少名家書法，可稱為
本港保留最多書法的祠堂。於中廳橫匾上更
寫上聖諭，以警訓鄧族子弟。右邊放上每年
春節奪取回來的「花炮」。

· 上水侯氏 ·

　　居石侯公祠位於上水河上鄉，採
一般三進式的設計，斗拱和屋簷本有
精緻雕刻，可惜現已相當殘缺。

46. 上水河上鄉居石侯公祠
1987　水彩　38 x 56cm

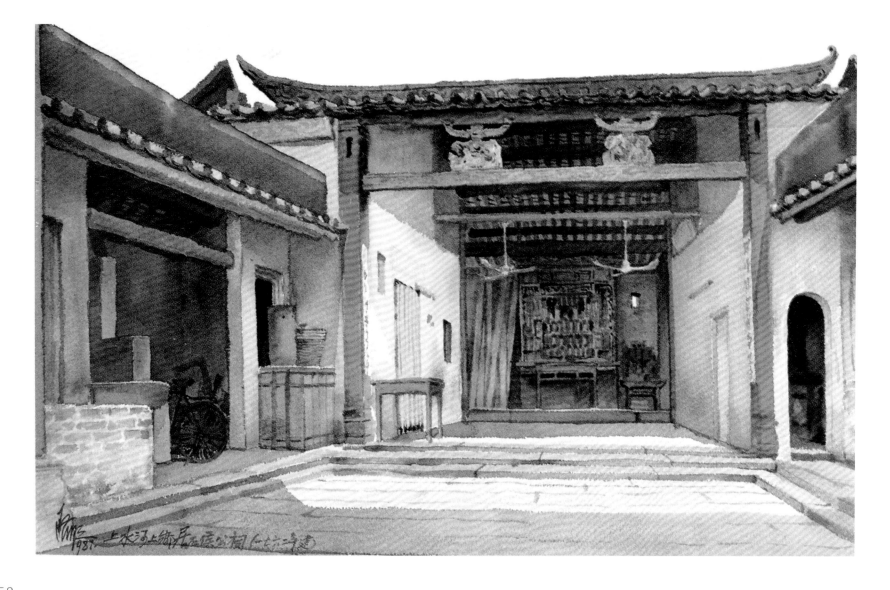

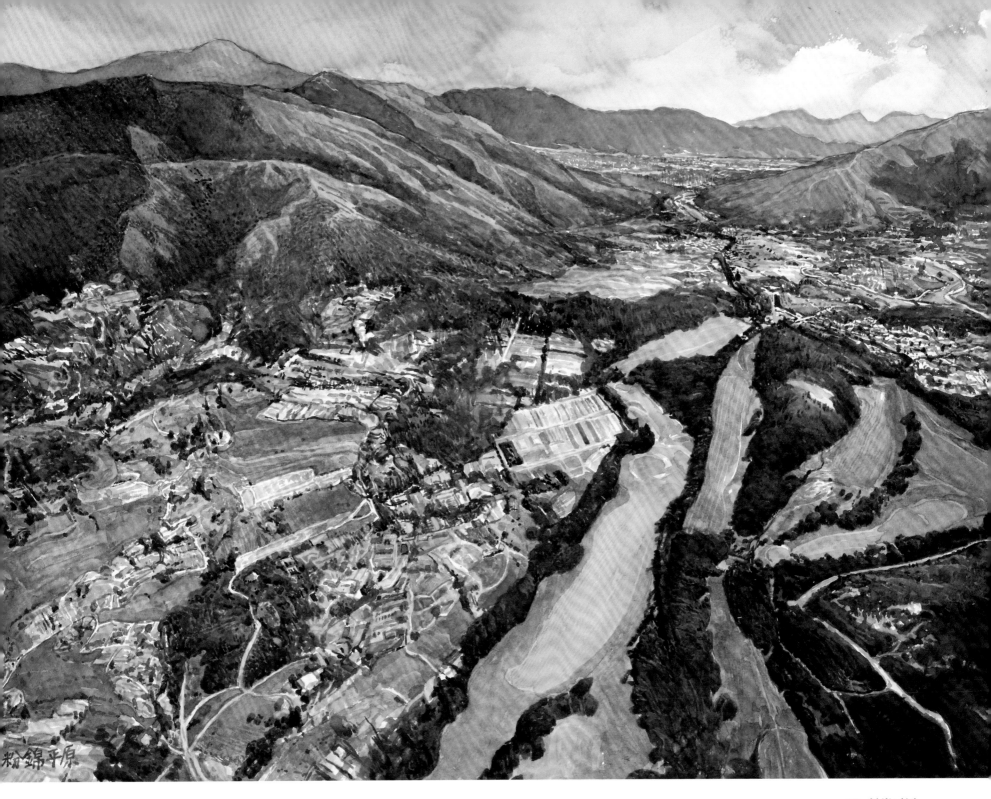

·粉嶺彭氏·

47. 粉嶺平原
2016　水彩　56 x 76cm

　　粉嶺原名「粉壁嶺」，彭氏聚居
之地。彭氏原於隴西居住，先祖源於
商朝賢臣彭祖，據說是遠古時代顓頊
帝的玄孫。

· 新田文氏 ·

文氏的先祖來自四川，於南
宋時輾轉徙移到江西與廣東，而
南宋末期名將文天祥的堂弟文天
瑞正是文頌鑾家族的先祖。後代
於元朗新田開枝散葉，當地逐漸
出現不少村莊，包括永平村，處
於后海灣地區，頗為富饒之地，
且有漁獲。

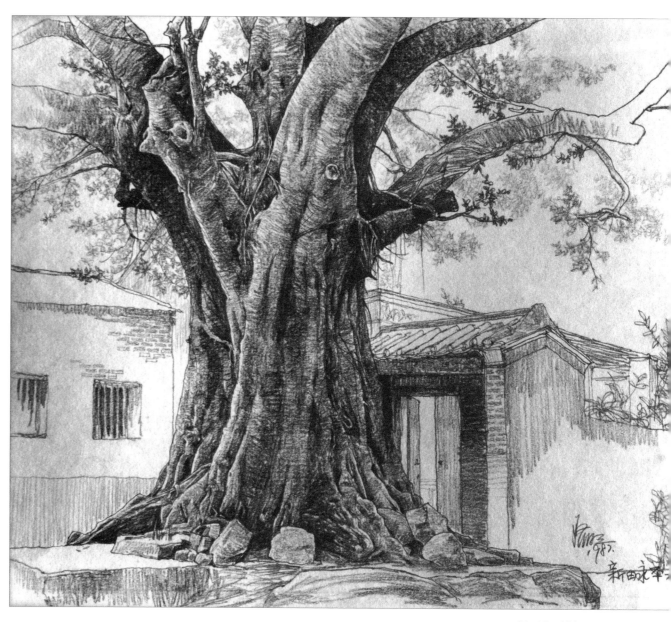

48. 新田永平村
1987　鉛筆　36 x 45cm

49. 新田大夫第
1987　水彩　38 x 56cm

　　身為文氏第二十一代的文頌鑾因博學多才，樂善好施，得到清朝皇帝賜封為「大夫」官銜，遂於清代同治四年（1865年）在新田永平村建大夫第以作紀念。

　　大夫第是本港目前碩果僅存的前清官邸，設計上採用中國傳統的四合庭院式，它的佈局並非全以軸為中心，左右也不對稱。主樓是「九室式」的平面佈局，即從平面看來分為九宮格。正中門廳，兩側為糧倉，中央小院子兩邊迴廊旁為廂房。後為正廳，設有祖先靈位，兩側為正房，旁有樓梯直上二樓，樓上均有廂房，作睡房和書房之用。右側相連主樓的為三進式房子，前後兩房夾著中央為天井。左側是一條通天長走廊，可達屋後山坡，坡上設有石枱石凳及種植各類果樹。走廊旁有廚房、柴房、廁所及傭人住的小屋。牆頭及屋脊飾以不同古代民間故事的精緻石灣陶塑公仔，兩旁拱門還砌有西方彩繪琉璃和巴羅克式的花葉浮雕，為早期中西文化集匯的佐證。

　　大廳四周除有著木刻、灰塑和壁畫，大廳簷下更置有兩塊刻有漢、滿兩種文字的牌匾，是清光緒皇帝御賜表揚文頌鑾祖父母和雙親的詔書，具有歷史價值。正廳仍擺設著昔日的成員畫像和家具。

　　現時政府已修葺保留的，其實只是大夫第的主廳及兩邊廂房的一部分，旁側本來還有更多已倒榻的屋宇。我畫中就是從這些頹垣敗瓦中看去大夫第的主廳側面。從破牆的結構中，也可看到當年建屋已採用「雙魚」牆砌建了，即兩排磚之間留有一空隙，這樣可使屋內冬暖夏涼，亦可有隔聲之效。

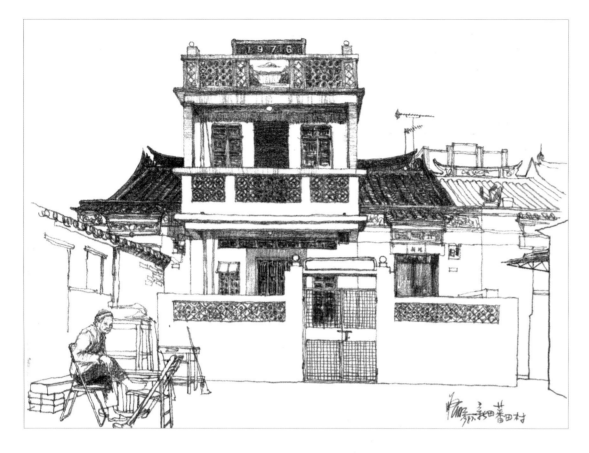

50. 新田蕃田村
1987　鉛筆　36 x 45cm

　　新田蕃田村同為文氏族人居住。文氏有多間宗祠分佈於新界多處，以「麟峯文公祠」最具規模，約有三百多年歷史。

　　文氏族人最早以製碗為業，現大多到市區或海外謀生，有衣錦榮歸的，自然改建祖屋，如有兄弟依然故我，無能力參建，就把祖屋分拆，如畫面一樣，成為滑稽的新舊景象。

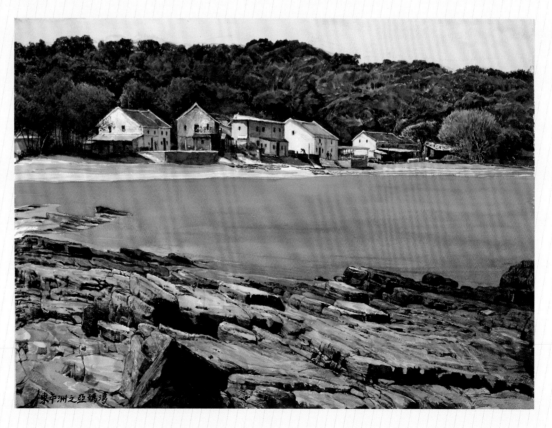

51. 東平洲之亞媽灣
2017　水彩　56 x 76cm

　　東平洲在全盛時期，有二千多名居民，島民多來自大鵬灣，原本建有十條村落，住有姓陳、李、鄒、蔡、林等，其中洲頭村是原居民村落，文氏的聚居地之一。在二次世界大戰初期，中國的陳策將軍曾帶領香港英軍突圍來到此島，作為反日的後勤基地。

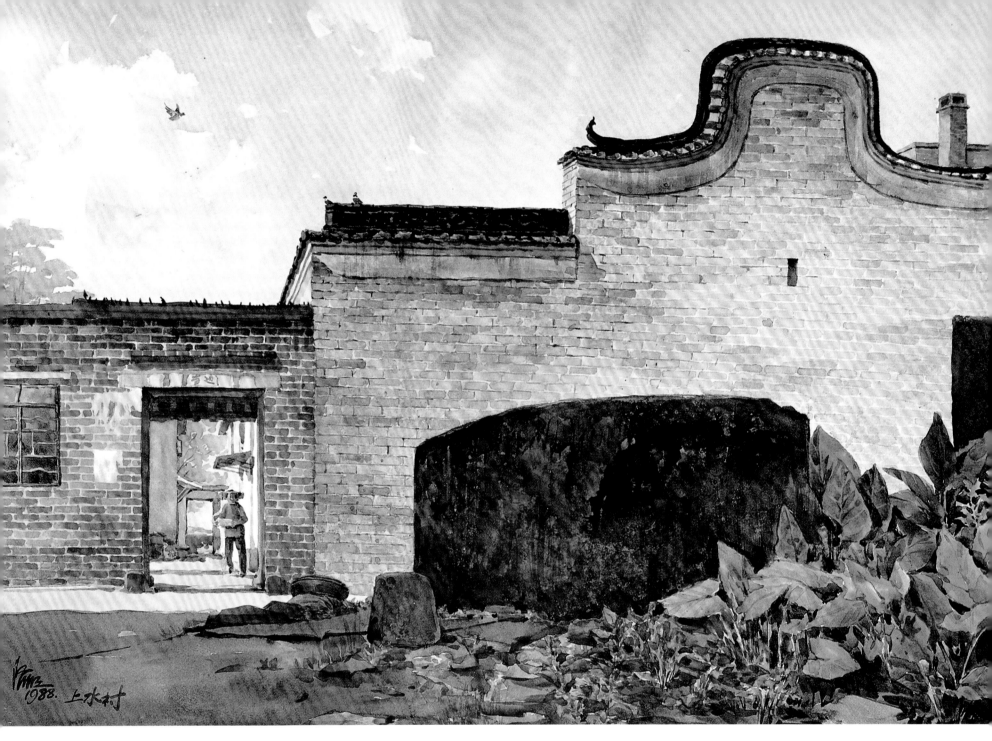

· 上水廖氏 ·

　　上水為一大平原，土地頗為豐饒。
原居江西寧都賴坪禾田的廖氏先祖，
於元朝初期落籍上水，與深圳、沙頭
角及大鵬灣東北等地居民連繫密切，
無論水陸兩路，交通甚便，故早年深
圳成為新界東北農產品主要貿易的集
散地。

　　上水鄉原名則為「鳳水鄉」。

· 蠔涌溫氏 ·

蠔涌為姓溫的最早落籍，以養蠔
為業，並發展到坑口、大埔仔一帶。

53. 蠔涌出口之白沙灣
2016　水彩　56 x 76cm

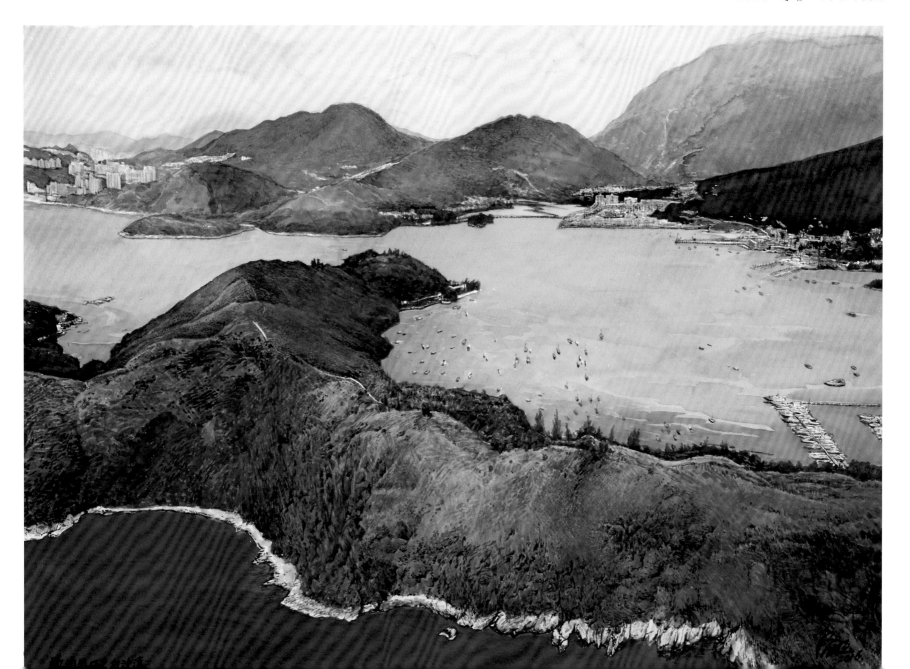

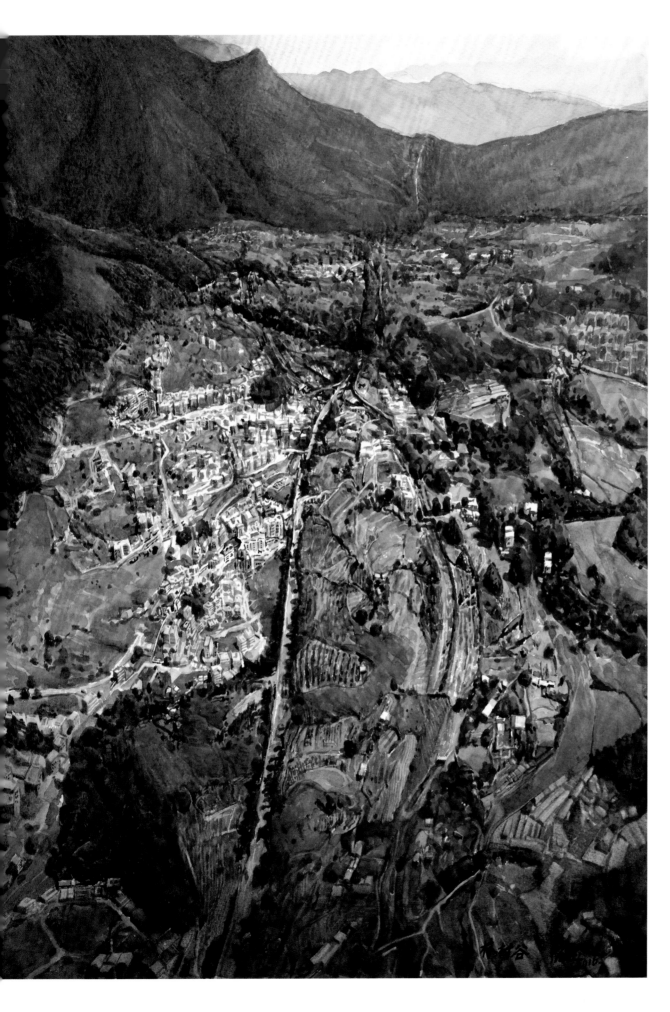

· 林村鍾氏 ·

　　林村本是由鍾氏最先遷至，建有鍾屋村，其他姓氏還有姓張、姓黃及姓陳等，發展至二十六村之多。

54. 林村谷
2016　水彩　76 x 56cm

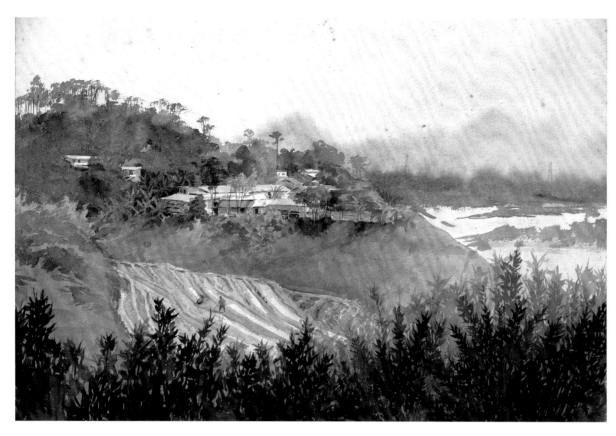

55. 大埔林村
1978　水彩　38 x 56cm

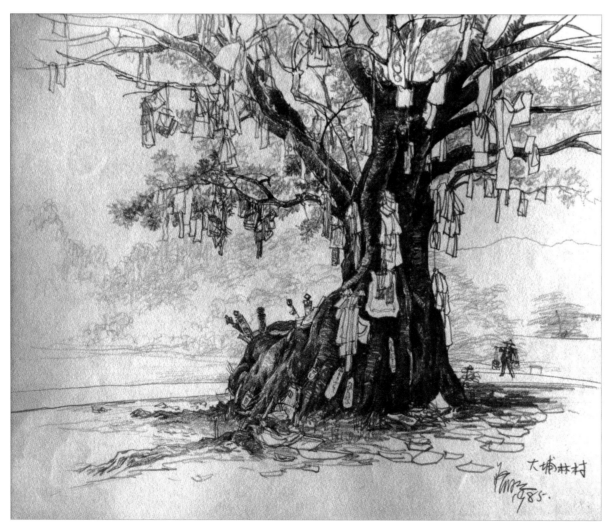

56. 大埔林村許願樹
1985　鉛筆　36 x 45cm

· 南涌李氏及鹿頸黃氏 ·

57. 粉嶺鹿頸村
1987　水彩　38 x 56cm

　　最早遷入南涌的姓李，鹿頸則姓黃。大鵬灣一帶的先民，因航海方便，後雖有擇陸地而居，但不長久，此去彼來，故多雜姓而沒有祖宗祠堂。本港因海灣較多，故後來很多居民都成為兩棲村民。

　　除了姓李，南涌還有曾居老農田的羅氏，另有姓李、姓張、姓楊和姓鄭，聚居多個姓氏的客家人；鹿頸則在南涌山丘後面，也是客家村落，除了姓黃外，還有姓陳等。周邊一帶樹木及灌叢、濕地，為野生動物、雀鳥和昆蟲最佳棲息地。

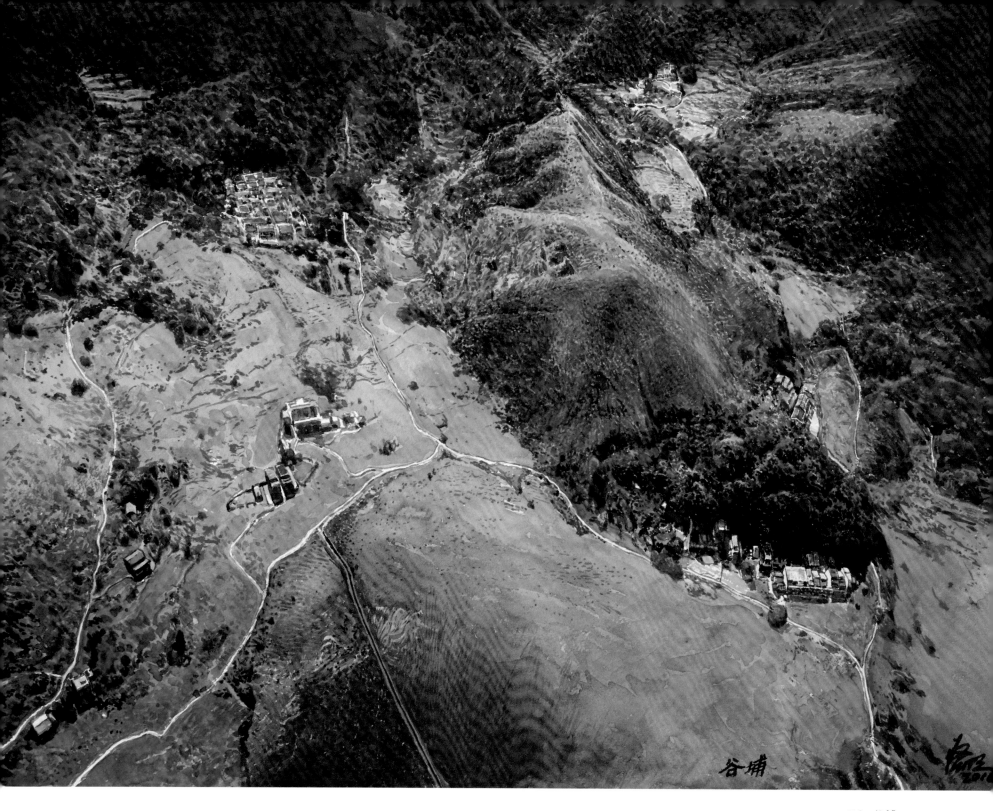

·谷埔宋氏及其他·

58. 谷埔
2016 水彩 56 x 76cm

　　谷埔位近沙頭角，住有姓楊、
鄭、李、何等，以姓宋人數最多，早
於明末清初已有人在此居住。

2.2 圍村（圍屋）

「圍村」，即以圍牆包圍的村落。我們可以由此想像，當年時勢亂，山賊及海寇四處為禍，加以各姓為爭地及水源求生而不時互相械鬥，圍牆正起防禦作用。

客家的圍屋可分為大約十五種類型，而本港客家圍屋形式主要有堂橫屋、槓式屋、城堡式圍樓、凹字形排屋和中西合壁式圍樓，較為普遍的有槓屋、凹字形排屋。圍村亦分有「本地圍」與「客家圍」，前者是本地人村落，本地人又被稱為「圍頭人」；後者是客家人村落。

一般來説，本地圍每戶都是獨立的居所，但各戶向兩邊對稱整齊排列，左右居屋之間留有猶如中軸線的大巷，後端建築則放祖宗神位，正面就是圍村正門。

至於客家圍，主要是由多間房屋組成的圍屋群，房屋牆身較厚，多為泥牆，而窗戶相當細小，四邊角隅建有炮樓（又稱「圍斗」），可從高處清晰瞭望四周的動靜，防範外人侵襲。

以前很多圍村的圍牆四周都建有「護城河」，英人統治後，治安稍告平靜而填平。

除了圍村外，亦有一些如一般廣東省的村落格局，村前有圍牆或建有魚塘，圍牆兩旁有門樓，村後植有風水林。祖祠多在村兩邊，祠堂前一定種有榕樹。

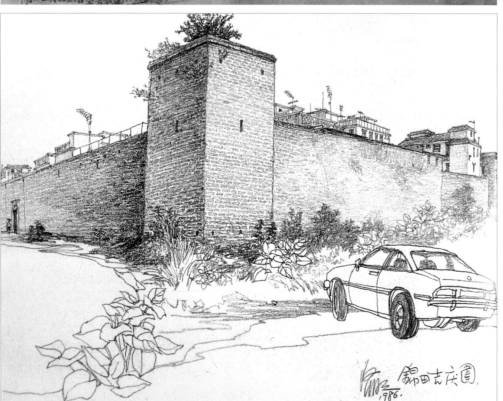

59. 上水松柏塱客家圍

1987　水彩　38 x 56cm

　　上水松柏塱客家圍位於上水雙魚河中部，是黃氏客家人於大約一百年前遷來所建，始祖為黃錫宗。

60. 錦田吉慶圍

1986　鉛筆　36 x 45cm

　　吉慶圍是本港現存最大的圍村之一，位於錦田，由鄧伯經等人於明代成化年間（1465 至 1487 年）所建，圍牆則是清代康熙（1661 至 1722 年）初年由鄧珠彥及鄧直見所建。該圍村的典型特徵是有青磚所砌的護牆圍繞，設計呈方形，佈局上採傳統中軸對稱設計，圍牆四角建有碉樓，有鎖鍊閘門、更樓、里巷等，總面積約 8,500 平方公尺。

　　相傳宋末有一皇姑，因逃難而下嫁該村村民，名噪一時。

　　該圍有一段難忘的歷史，就是港英政府根據和清廷新立的《展拓香港界址專條》，於 1899 年 4 月 16 日，派大批警察與軍警前往新界接收土地，怎料該村村民群起反抗，把他們圍困，後英人要出動大炮解圍，且把吉慶圍的鐵鍊閘門搶走，直至 1925 年為了緩和新界村民的對抗，才由英國把閘門歸還，現已恢復原貌。

　　可惜現時的村民把原有的村屋拆掉，改建為西式的別墅了。

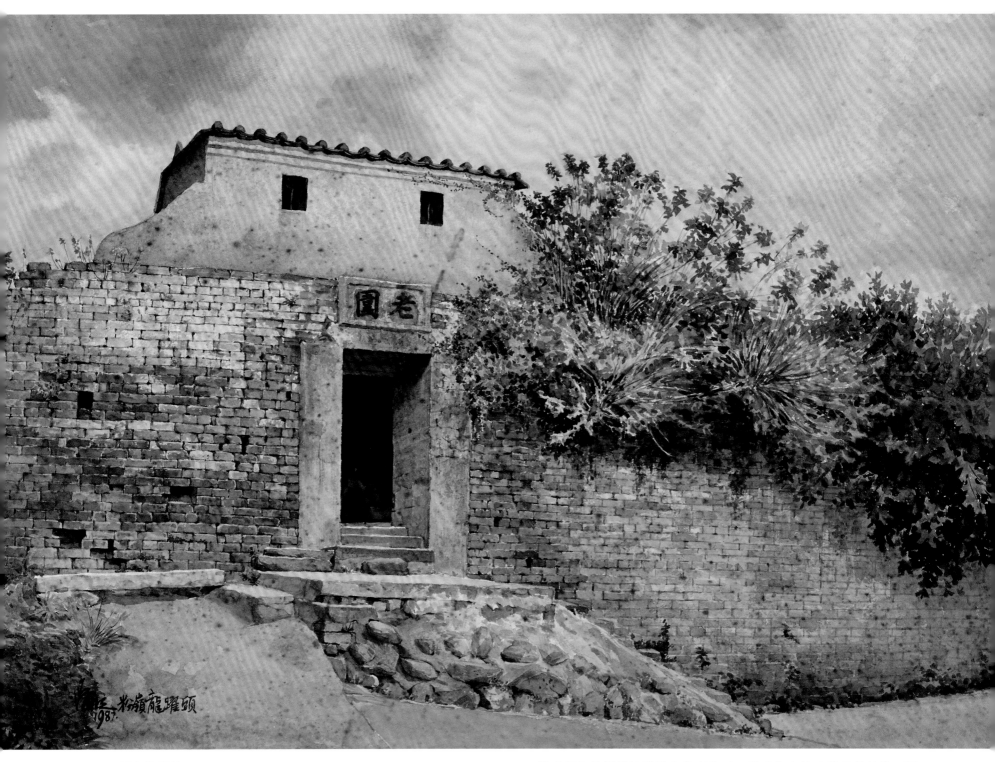

61. 粉嶺龍躍頭

1987　水彩　56 x 76cm

龍躍頭位於新界粉嶺聯和墟東北面，鄧氏族人於元朝遷居於此，逐漸演變為五圍六村。五圍是老圍（最古老，約七百年歷史）、蘇笏圍（本稱「鬱蔥圍」）、東閣圍（又稱「嶺角圍」）、永寧圍和覲龍圍。六村即蘇笏村、祠堂村、永寧村、新屋村、覲龍村和小坑村，都是由圍村分支出來的鄧氏族人。

龍躍頭南有龍山，龍山為五重山巒，合稱「五朵芙蓉」；北有大嶺山（即上水的華山），中間為谷地，乃可耕之地，屬藏風聚氣之風水位。

當地有一松嶺鄧公祠，是龍躍頭鄧氏的祖祠，始祖為鄧元亮，建於1525年。

62. 粉嶺蔴笏圍

1987　水彩　38 x 56cm

「蔴笏圍」一名，源於當年政府派員到新界登
記各村名稱，該圍的門楣上本刻有「鬱葱」二字，
因是古體字，可能那官員看不懂或聽不懂鄉音，自
作聰明就寫上「蔴笏圍」。

63. 粉嶺永寧圍

1987　水彩　38 x 56cm

中國大陸解放後，有一批外國宗教人士來香港
繼續傳教工作，永寧圍曾為神召會佈道所基地。

農村的建築，通常作長方形，中有庭院天階，具有對稱均勻和凝重的特色。一般最主要的房舍或建築物，大都是居中坐北向南，兩旁另有房舍。大型建築物之間，如祠堂，一般有三個廳，兩個庭院。如屋主考取功名，屋頂兩邊為「鑊耳型」。

從村屋的建築材料已看到該村的歷史。最古老的通常是採用禾稈、穀殼、沙粒混入黏土建牆，有稱為「夯牆」。第二種是人類學懂利用本地堅實的石頭來建築或作地基。近代的更懂得燒製磚塊及石灰，採用砂磚、紅磚及青磚建造，其中青磚較紅磚耐用，因紅磚是採用泥土燒製而成，青磚則採用礦物的泥土燒製而成。明朝戚繼光將軍建萬里長城也是採用青磚去築城牆的。

64. 沙田曾大屋
1989　水彩　46 x 38cm

沙田曾大屋位於沙田，是家族的圍村，創建人名曾貫萬，生於1808年，廣東五華縣客籍，少年家貧，與弟來港當石廠雜工及伙夫。後來他以辛勤儲下的積蓄創立「三利石廠」，並兼營鮮魚及鹹魚生意，貨如輪轉，一帆風順，更傳聞一次收購鹹魚時，發覺一些鹹魚下藏有金條，可能是賊贓吧，從此富有起來。後來他被清廷冊封為「大夫」，於1867年在沙田興建現時這座堡壘圍村「大夫第」。因圍村只是給家族居住，所佔面積不算大，中間是空地，並鑿有水井，四邊為住房，現在多租給外人居住。

2.3 約

由幾條村落組成的「約」，既關係到鄉村的公益事業，亦是維繫着宗族情誼的誓約，讓各村藉此團結友愛，互相扶持。

如沙頭角有十約，第八約有南涌、鹿頸、雞谷樹下、南坑尾、七木橋和石板潭；第九約又名慶春約，由荔枝窩、鎖羅盆、三椏、梅子林、蛤塘、牛池湖（又名「牛屎湖」）和小灘七個村落組成，以十年為一聚，舉辦太平清醮，以謝神恩。

65. 荔枝窩之銀葉古林
2011　水彩　56 x 76cm

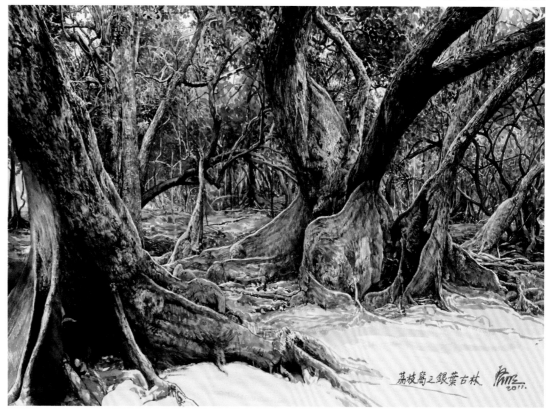

因曾是種植荔枝的山窩而定名，現時荔枝樹已少見，反而見有一大片其他種類的樹木，如樟樹、銀葉樹和白花魚藤等，是新界東北最大的村落，擁有逾四百多年歷史。荔枝窩村本有一位都侯（武官）黃集公居住，後他邀請梅子林村的曾許友移居荔枝窩作伴，曾氏生有三子，分別為宗蘭、宗賢、宗明，後開枝散葉，繁衍散居於六村和三椏灣一帶，鎖羅盆也有黃集公後人。因此，現時村上建有宗祠三座，分別為曾氏宗祠和兩座黃氏宗祠。全盛時期，村裏人口達四百五十多人。

現時仍可在荔枝窩看見一座寫有「慶春約」的建築，這是慶春約的組織中心，也是荔枝窩的鄉公所，亦是已停辦的小瀛學校所在地，為當年七村弟子就讀的唯一學校，成為東北的文教中心。現時當地還設自然步道和地質教育中心，介紹當地生態和歷史。雖然現今村民寥寥無幾，但村舍保存還算完整，村屋有二百多間，面積約十一公頃，四周保留着豐富的動植物資源。

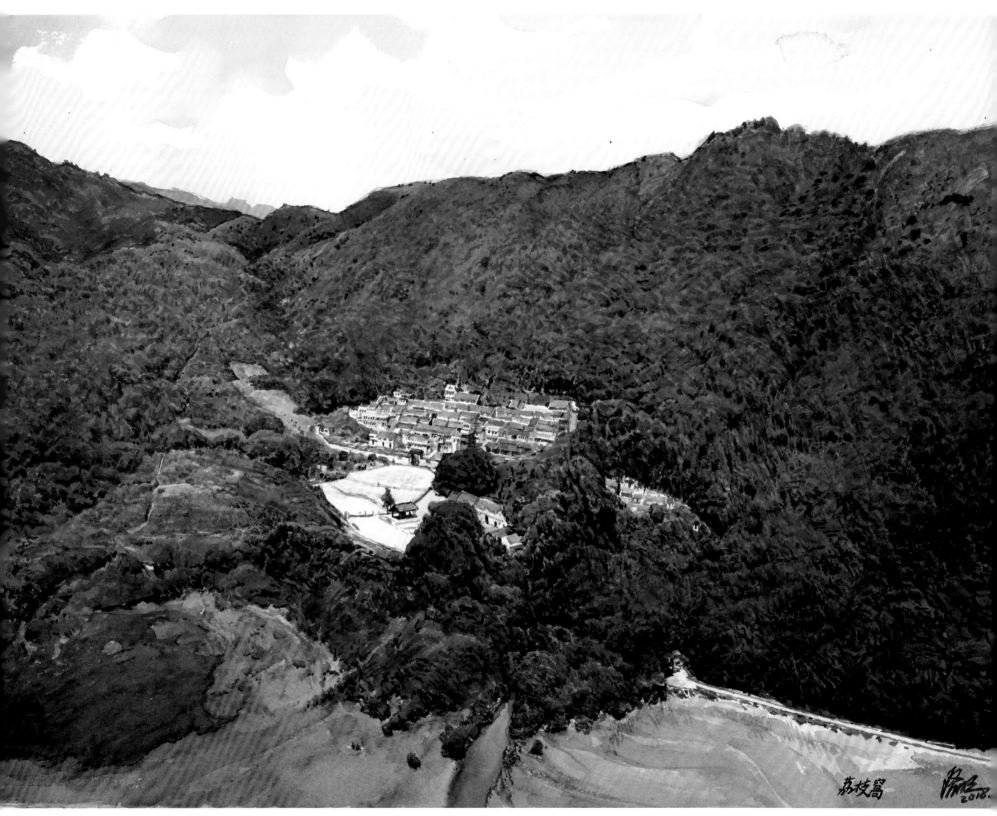

荔枝窩

66. 荔枝窩
2018　水彩　56 x 76cm

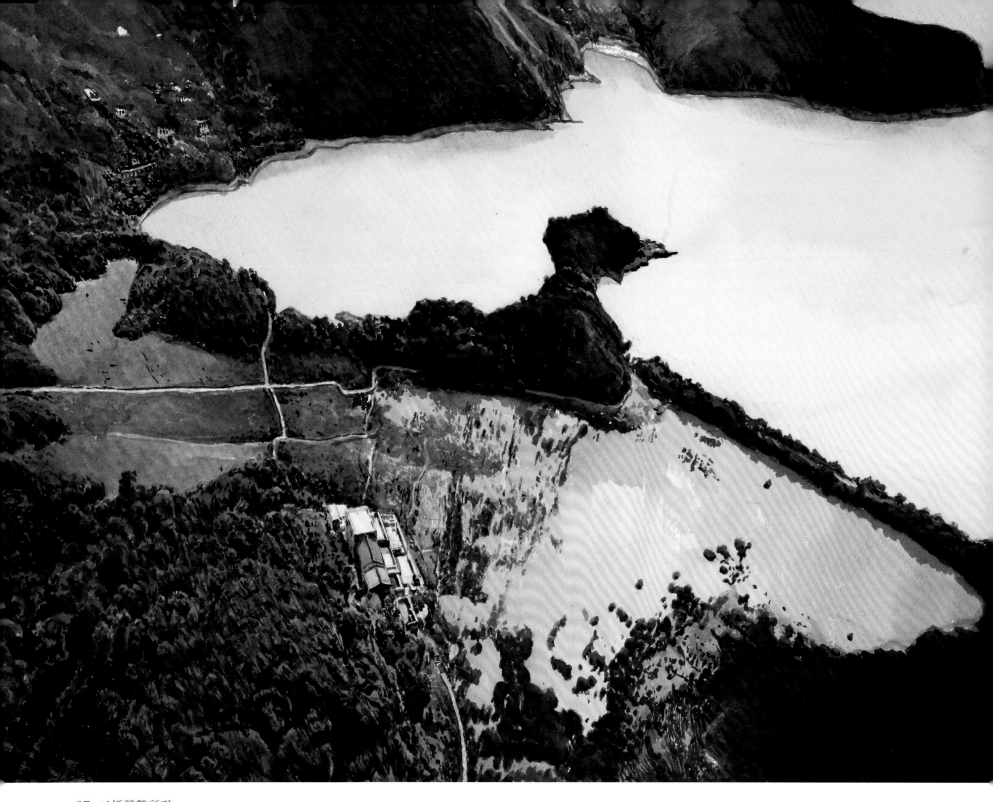

67. 三椏灣鵝頭咀
2018　水彩　56 x 76cm

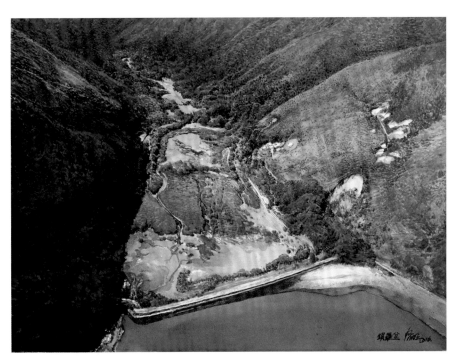

68. 鎖羅盆
2016　水彩　56 x 76cm

69. 鎖羅盆村
2018　水彩　56 x 76cm

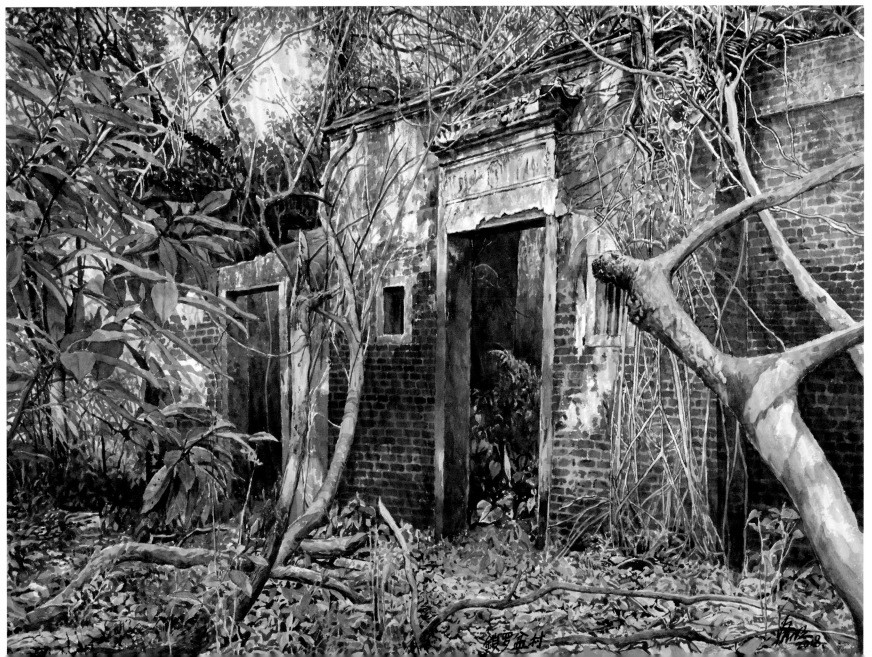

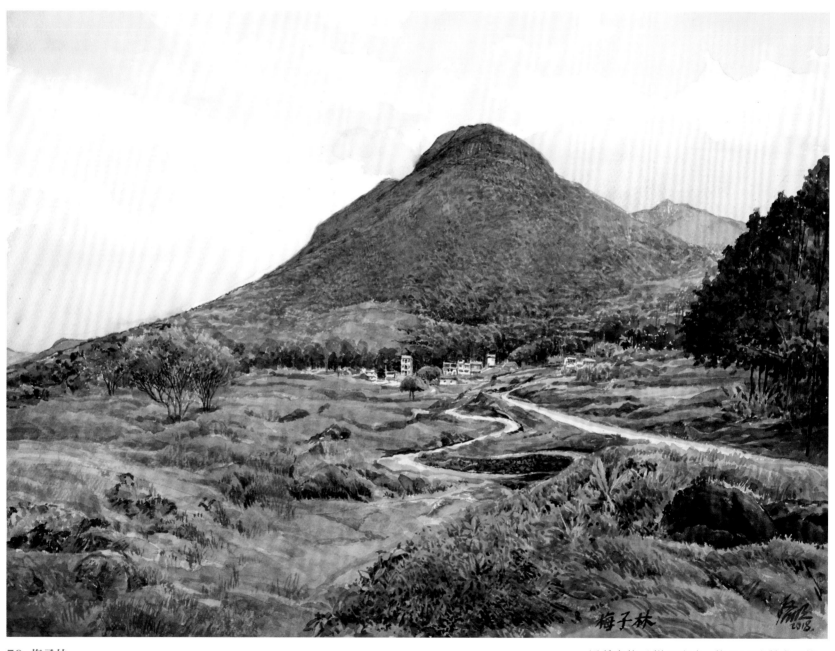

70. 梅子林

2018　水彩　56 x 76cm

因種有梅子樹而定名，梅子可醃製成話梅。

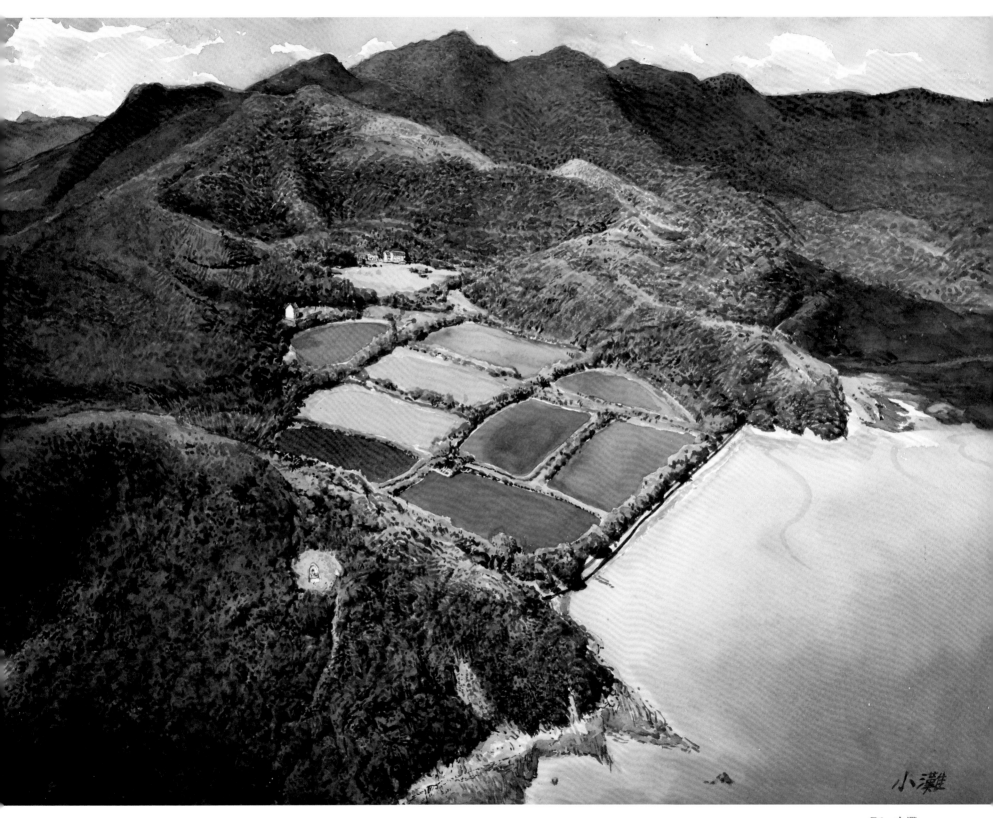

71. 小灘
2018　水彩　56 x 76cm

72. 丹竹坑

2017　水彩　56 x 76cm

由桔仔山坳下望的丹竹坑，自十八世紀已建立了嶺皮、簡頭、嶺仔、
新圍及新屋等村落，都是由鄧氏族人支配下的鄉村聯盟「約」。

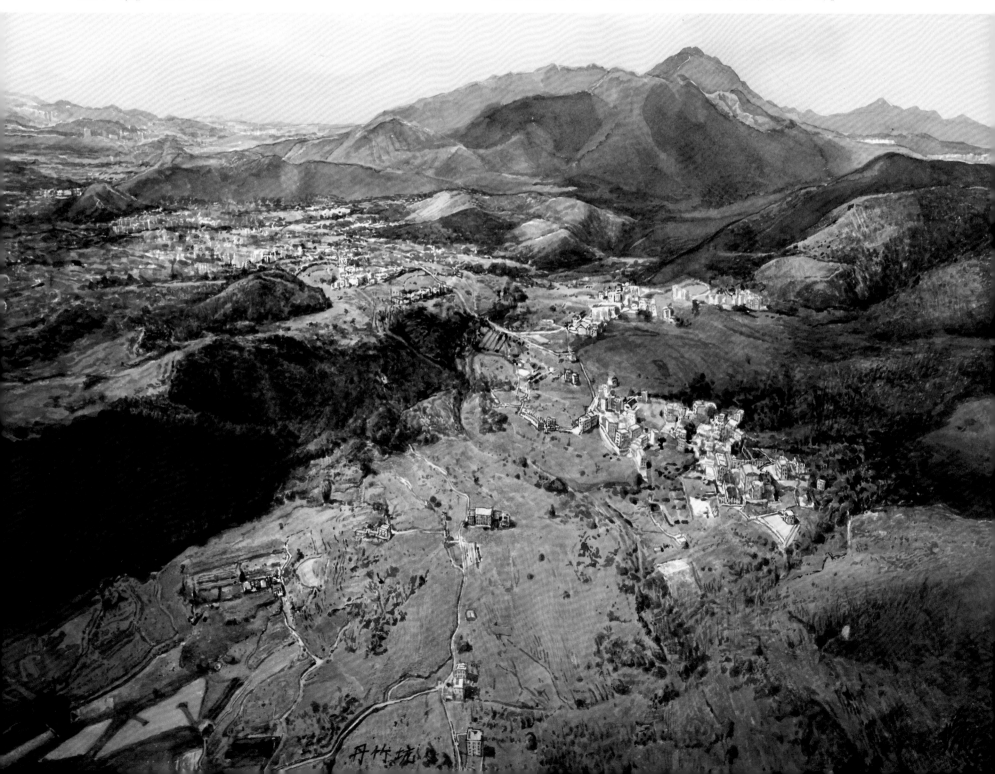

2.4 因地制宜及命名

· 善用地勢水源 ·

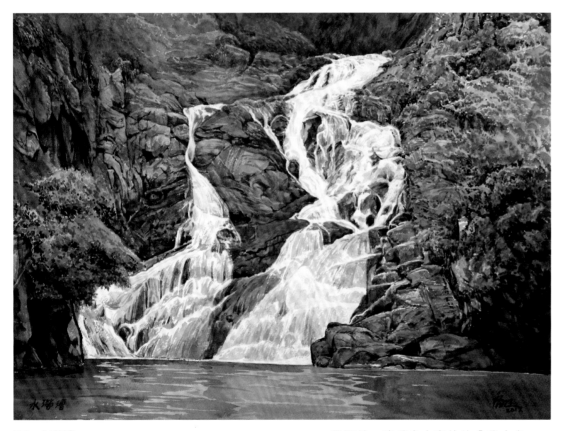

73. 水涝漕
2017　水彩　56 x 76cm

早年村民都懂得因地制宜，所謂「靠山食山，靠水食水」，他們利用土肥水豐的河谷作為有利的天然條件，陸上耕種，山上打樵，下海捕魚，並懂得修築圍堤，養殖海產及基圍蝦，而且把貝殼等燒成石灰，泥土則打成磚瓦。

此外，村民會設置貯水池及水井，其中水池分有多級，最上的山水用作煮食用，跟着是洗衣及清洗用具，最後引作耕種。

發源於二澳靈會山高地的「萬丈布」，水流終年充沛，大雨過後，河水傾瀉而下，成為「水涝漕」的源頭，因聲浪十分「嘮嘈」，當地村民賜名為「水涝漕」。這裏還有多條溪澗，均奔向二澳入海。山上有一小型水塘，號稱「天池」，為大澳、二澳居民供應食水。

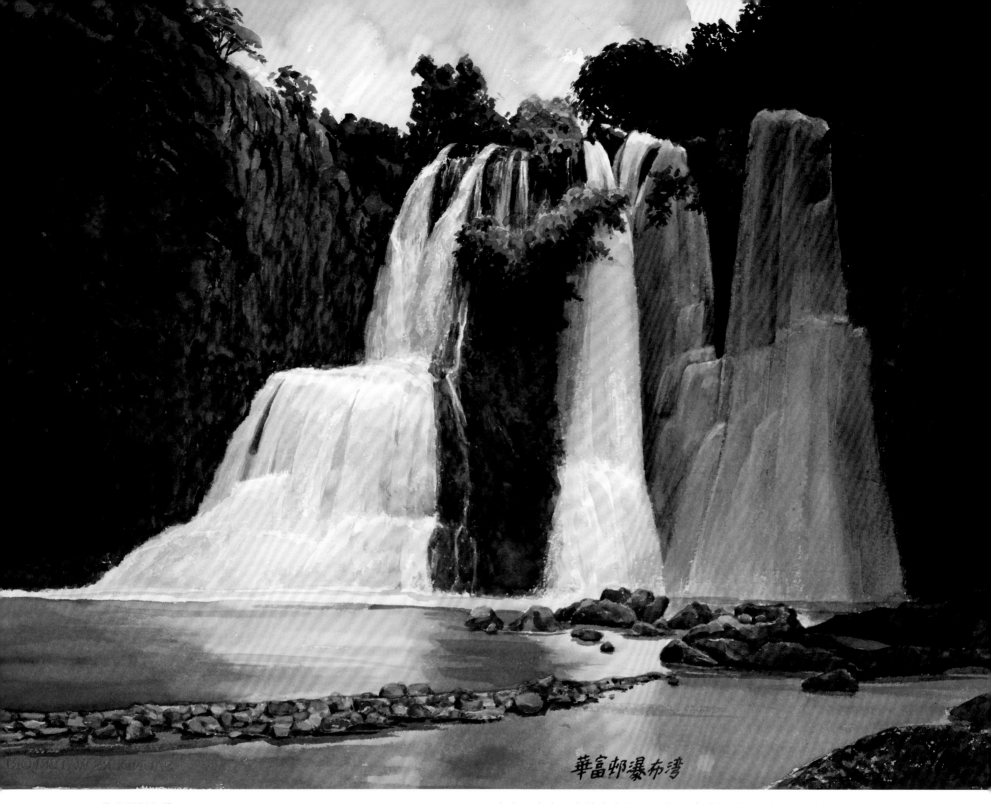

華富邨瀑布灣

74. 華富邨瀑布灣
2017　水彩　56 x 76cm

　　有山必有水，水是生命之源。位於香港仔的這座山，山頂也有瀑布。這裏早期稱瀑布灣，有學者認為正是清嘉慶二十四年（1819年），王崇熙所編的《新安縣志》中提到的「新安八景」之一「鰲洋甘瀑」。現華富邨（早稱雞籠灣，是墳地）海邊仍保留着一條瀑布，是當年在本港海域進出的商船或軍艦補給食水之地。1816年，英國有外交使團出使清朝時，船隻也曾在此補給，使者讚曰：「美如畫，湧出瀑布」，也符合「瀑布灣」之稱。

75. 鶴藪

2016　水彩　56 x 76cm

　　鶴藪谷的「藪」，指長有很多草的湖。其位置西鄰軍地，南枕石坳山，北臨孔嶺，幅員廣闊，土地肥沃，水源豐沛。鶴藪谷為南北走向之狹長山谷，四周山麓分佈有十多條大小村莊，包括鶴藪圍、丹竹坑老圍、新屋仔、馬尾下、簡頭村、嶺皮、獅頭嶺及東山下村等。

鶴藪

· 地方命名 ·

現時留下來的很多地名，都是當年村民因環境地形及生活習慣而約定俗成的，故很多名稱都很趣怪，如西貢區的「攔路坳」、「南風灣」、「爐仔石」、「牛過路」、「螺地墩」、「赤徑」、「吹筒坳」、「擔柴山」、「爛灶甽」、「望魚角」、「爛泥灣」、「狐狸叫」等。

又如位於西貢土瓜坪一帶的村民早年靠捕魚為生，後利用土地種上一些農作物為食糧，因地制宜，只可種一些「土瓜」，即生長在泥巴裏的果實，如芋頭、番薯、薯仔等的統稱，因此叫作「土瓜坪」。

至於九龍市區的「土瓜灣」，名稱由來也是一樣，不過內裏有段鮮為人知的悲傷歷史。早年性病流行，而又未有特效藥。在日戰前，紅磡至九龍城還未築有馬路，何文田山的山坡直瀉入海，只有少許平地，十分荒蕪，英政府為了杜絕這種病傳染開去，把性病病人集中在這裏，任由他們自生自滅，他們為了求生，就在這地帶種上土瓜充飢，故戰後就把這裏稱作「土瓜灣」。

76. 赤徑
2014 水彩 56 x 76cm

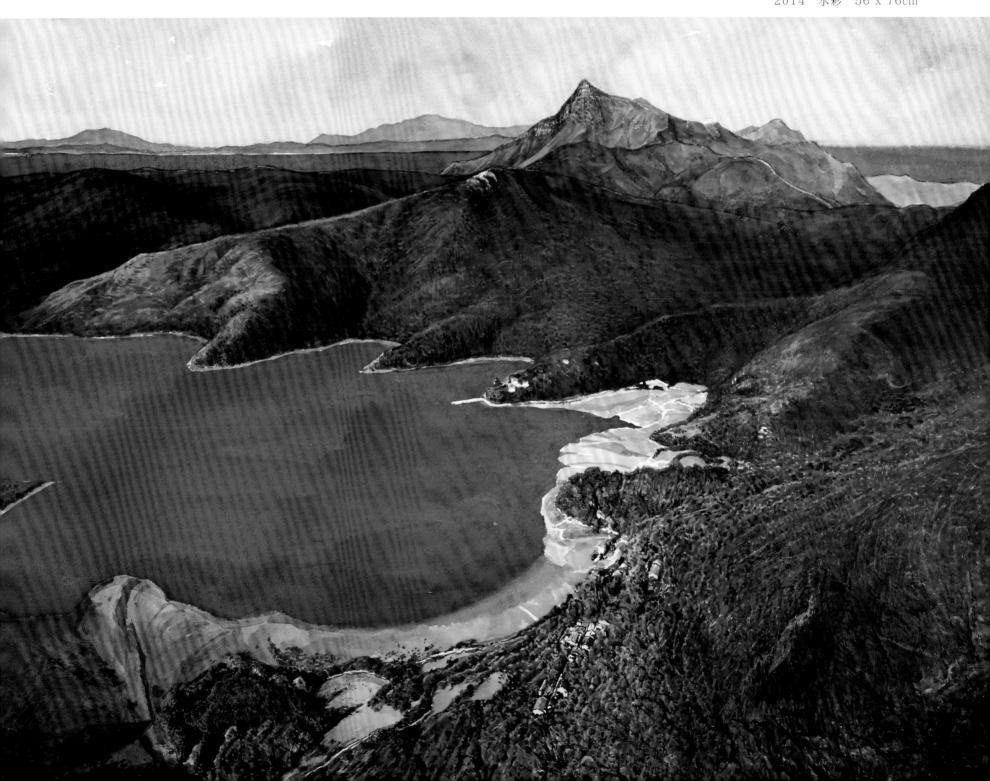

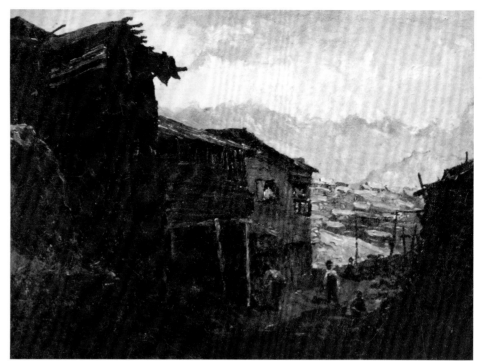

77. 老虎岩村

1960　油彩　56 x 80cm

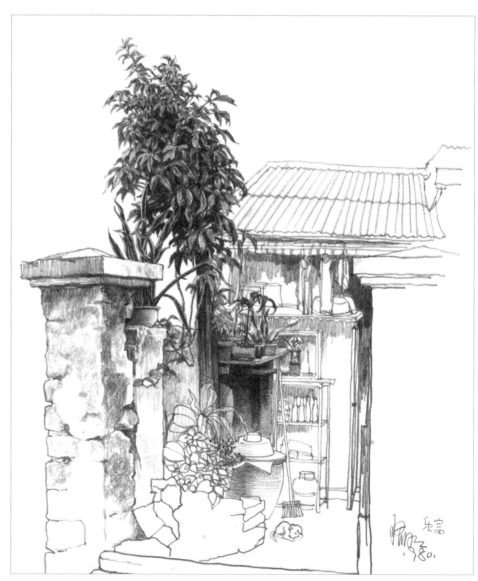

78. 樂富村屋

1980　鉛筆　45 x 36cm

　　早年本港老虎為患，現時「樂富」一名早稱「老虎岩」，為老虎大本營。1915年，龍躍頭也發現老虎，兩警長被害。在日治時期，守軍在赤柱海邊曾射殺一隻老虎，相信是本港最後一隻了，現還把牠的皮懸掛在赤柱海邊那廟宇內。

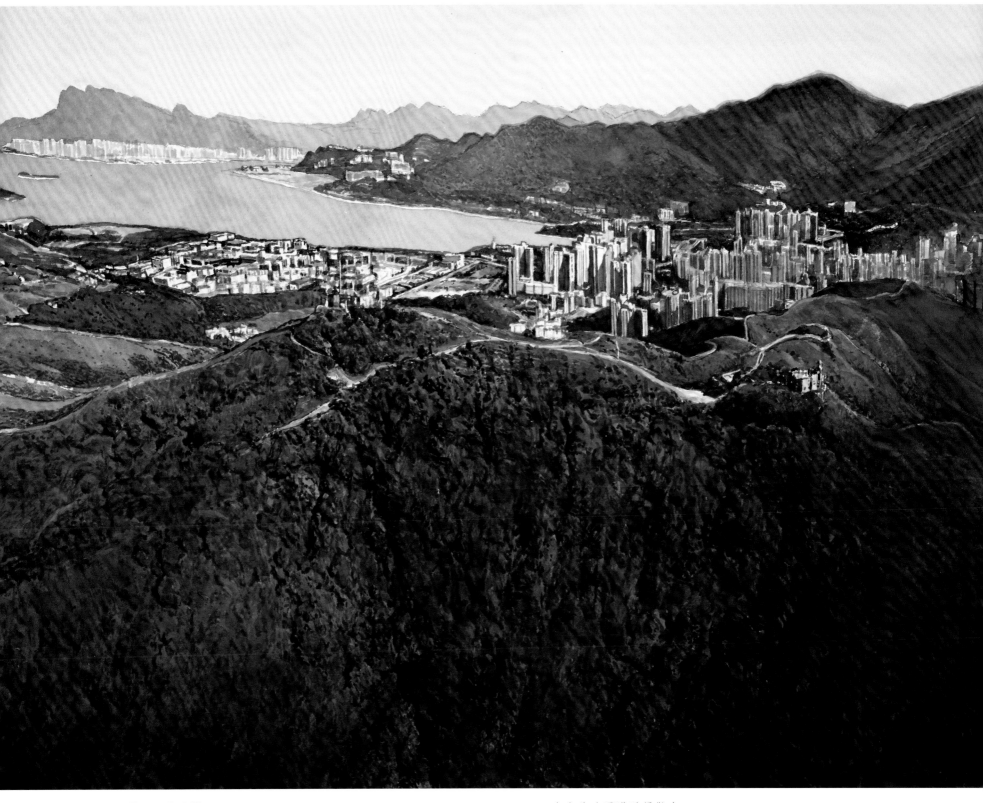

79. 九龍坑山與大埔

2017　水彩　56 x 76cm

左上為吐露港及馬鞍山。

　　原村民定居此地的時候是沒有名稱的，後來因環境及生活上的習慣和方便才出現地標、名稱，以方便村民出入，有些最初根本還是一種動詞或警號，如「大埔」。初期因該區生滿雜草，而老虎一般的巢穴都是在草叢或洞穴，「大埔」一名便源於提醒村民通過此地時要「大步」穿過。

2.5 設施

· 建橋築路 ·

每條村落雖然獨立，但有些日常生活所需也要依靠別人，故各地區上的村民自然而然地會把自己多餘的農產品及漁獲拿出去賣或交換，並把自己及村上所需的買回來。除日用品外，他們還需要生產的工具等，由是形成各村落的中心地區「村鎮」作為買賣點，並訂立墟期，好讓各村民更集中。北部有元朗墟，東部有粉嶺聯和墟，以及大埔有太和市作為中心，而各墟期不重疊，即所謂「趕集」或「趁墟」。

於是村與村之間及通往墟鎮時就需要道路，形成農村的阡陌網絡。那些村道，自然要由各村集資去建成，當年亦有富貴人家，慷慨解囊去建橋築路，有益村民，認為是一種「積福聚德」之舉，何樂而不為。現時新界還可看到一些小橋及古道，留下了當年村民不少的足跡。

除了陸上交通外，還有部分村落的村民出入要靠街渡或橫水渡去連繫其他村鎮，尤其是新界東北及西貢，因很多村落都建於海島上，前者當年以深圳及沙頭角為活動中心，西貢方面則以西貢墟為中心。

陸路不單是由人走出來的，也是由人築出來的，海路則以船艇串連起來，也是歷史的足跡。

80. 鶴藪珠坑橋

2016　水彩　56 x 76cm

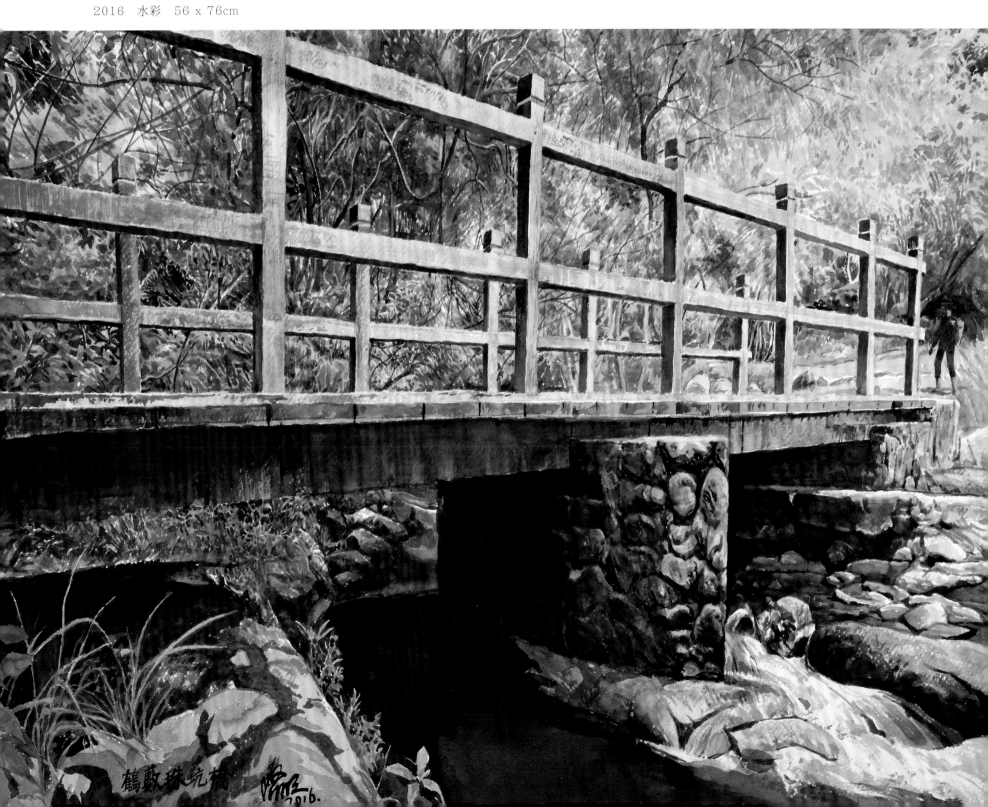

鶴藪珠坑橋

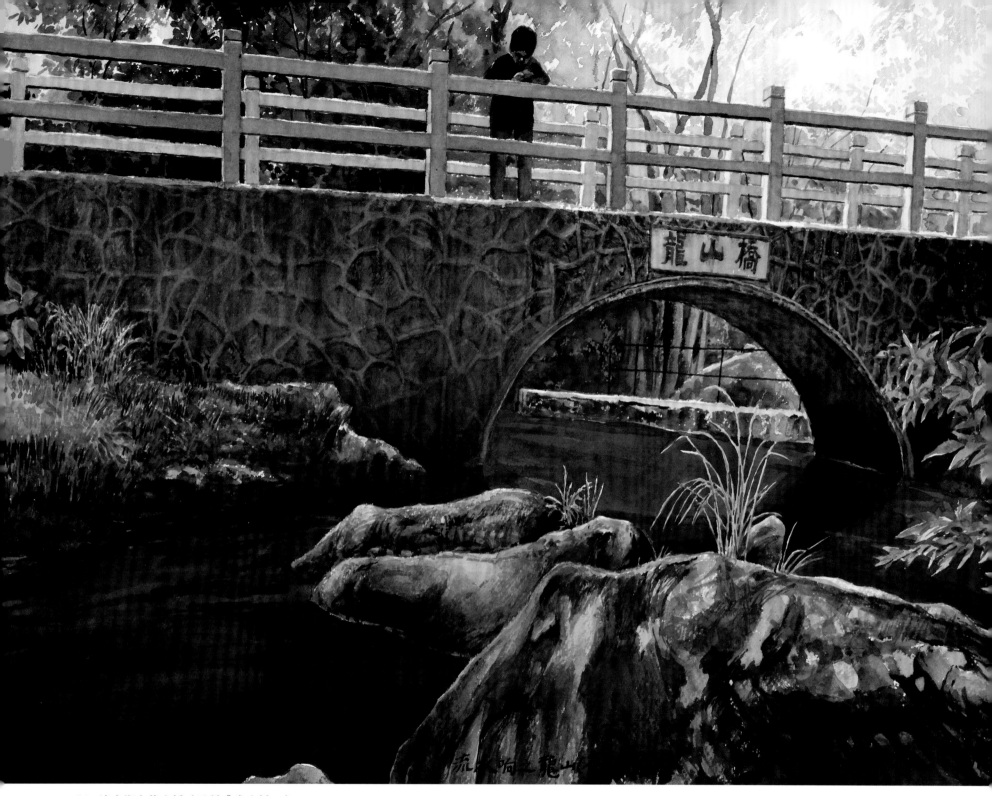

81. 流水響之龍山橋（又稱「雀山橋」）
2016　水彩　56 x 76cm

82. 鹹田小木橋
1982　鉛筆　37 x 46cm

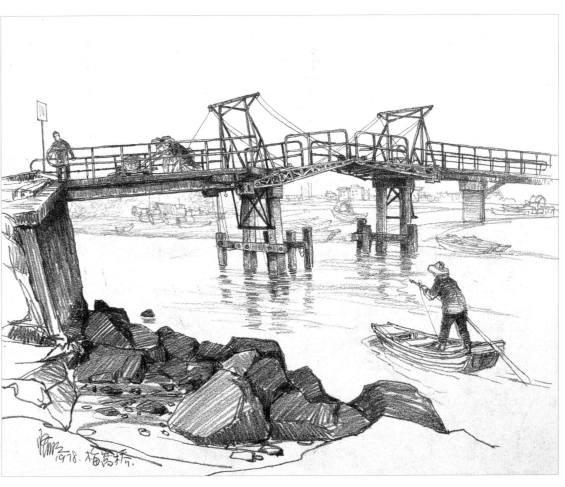

83. 大嶼山梅窩橋
1978　鉛筆　36 x 45cm

　　梅窩古稱「煤窩」或「梅窠」。梅窩的村落範圍很大，包括鹿地塘、菜園村、大地塘、涌口、井頭新村、白銀鄉、窩田、橫塘、梅窩舊村等。南宋景炎二年（1277年），元軍攻陷廣東，守軍敗退南渡，端宗趙昰曾被迫退守梅窩。不過，現時所見的村屋已不是早年的建築了，惟仍可窺見當年該區規劃有致，肩負村民治安的更樓仍完整地保留着。本來梅窩還建有一吊橋串通內陸，並防止大船進入，平時居民出入都要收五仙費用，故稱作「五仙橋」，現已拆卸。

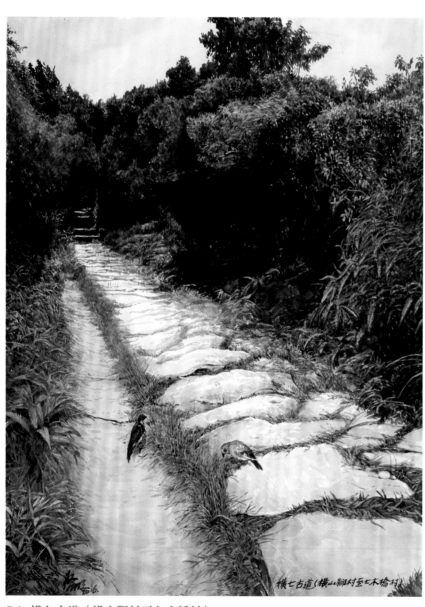

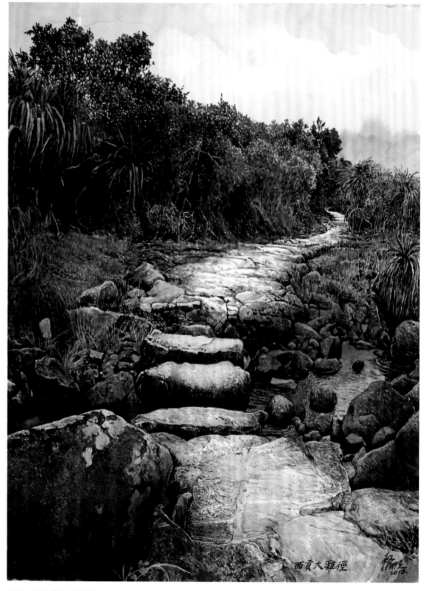

84. 橫七古道（橫山腳村至七木橋村）

2016　水彩　76 x 56cm

85. 西貢大灘徑

2016　水彩　76 x 56cm

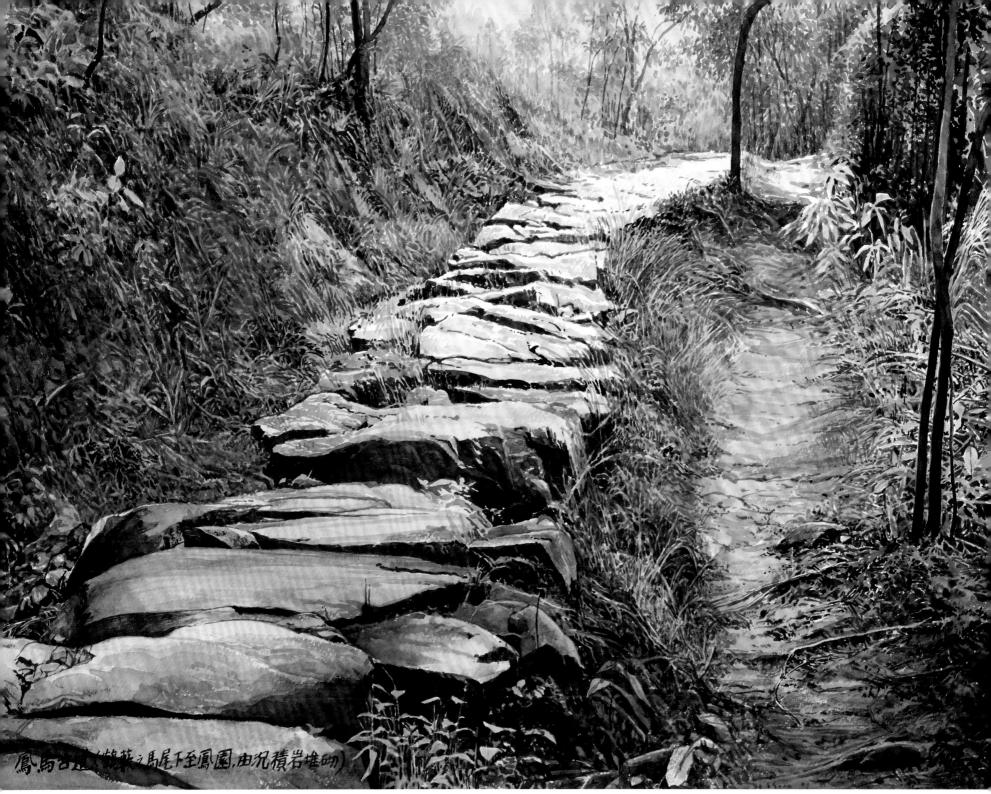

鳳馬古道（鶴藪之馬尾下至鳳園, 由沉積岩堆砌）

86. 鳳馬古道（鶴藪之馬尾下至鳳園）
2016　水彩　56 x 76cm

· 橫水渡 ·

　　香港大小島嶼較多，早年缺乏陸上交通，人們多以水道往來和貨運，其中較簡便就是「街渡」。街渡大多是短程而在細小的河道上來往，較常規的有青山灣嘉道理碼頭往東涌及香港仔、馬灣至青龍頭、西灣河至鯉魚門三家村等等。早期已有不少街渡在各鄉穿梭。

　　「渡」亦寫作「艖」，又可分為「橫渡」和「直渡」。橫渡指短程，來往兩岸，屬民間經營，俗稱「橫水渡」；較遠的就稱為「直渡」，又稱「長河渡」，通至全省各地，那一定是官方營辦。

　　橫水渡的船伕多採撐竿、搖櫓前行，如是短窄的河溪，則採用沿繩橫渡的方法，例如大澳與大嶼山之間，相隔一狹窄水道，就必須通過人力拉繩的艇渡過，後來改建為吊橋。現時路程較遠的橫水渡已採用電動摩打行駛。

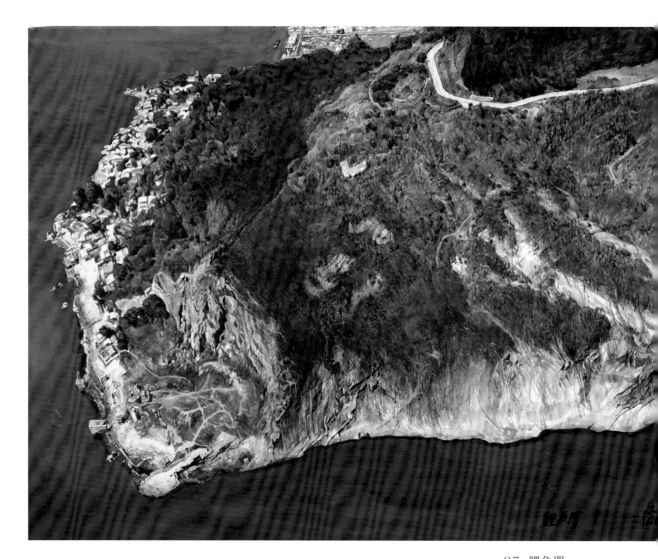

87. 鯉魚門
2016　水彩　56 x 76cm

· 燈塔 ·

燈塔是建在海岸、港口和島上，給予航行者的指示航標，設置的是光源強烈的燈，不斷旋轉照射，且集導航與氣象資料收集於一身。現時的燈塔多改為全天候自動操作，減少人手，但仍舊守護海洋。

香港有着許多天然海島，漁民及船隻均需要明燈指引，如人生一樣。現存有多座燈塔與過百導航燈，橫瀾島燈塔早於清朝由海關興建，現貌於1893年落成啟用。以前橫瀾島是禁區，守護員全是外國人。1875年，港英政府第一座燈塔建於鶴咀，繼有青洲、歌連臣角、燈籠洲等。

南丫島的黃竹角燈塔與對岸的銀洲燈塔遙遙相對，照亮了在東博寮海峽的船隻來往，尤其是進出香港仔到大海捕魚的漁船。

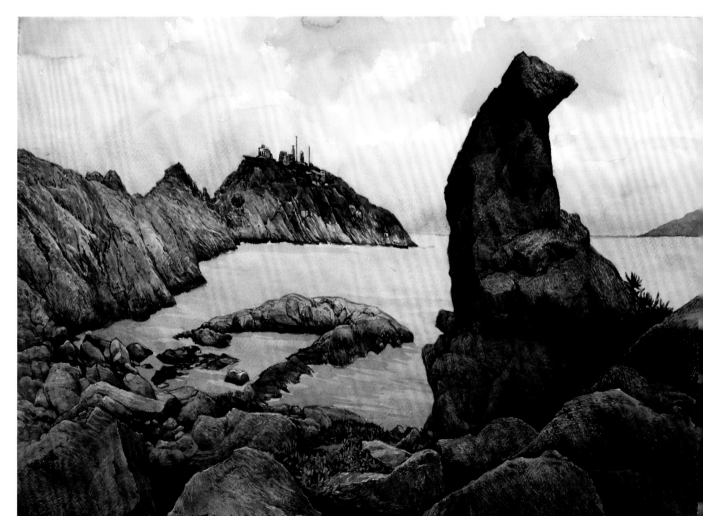

88. 橫瀾島燈塔與凸石
2016　水彩　56 x 76cm

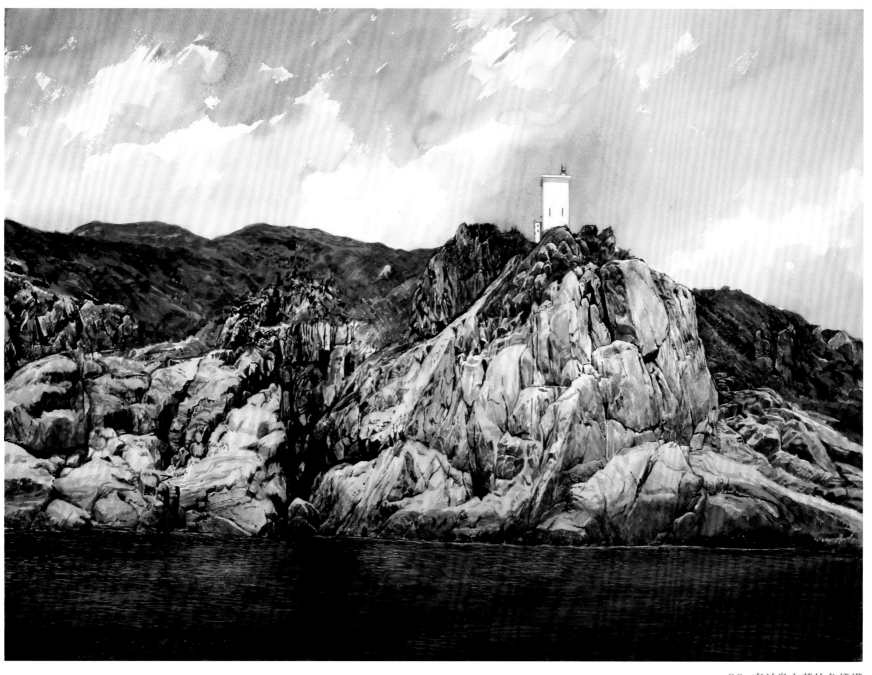

89. 南丫島之黃竹角燈塔
2016　水彩　56 x 76cm

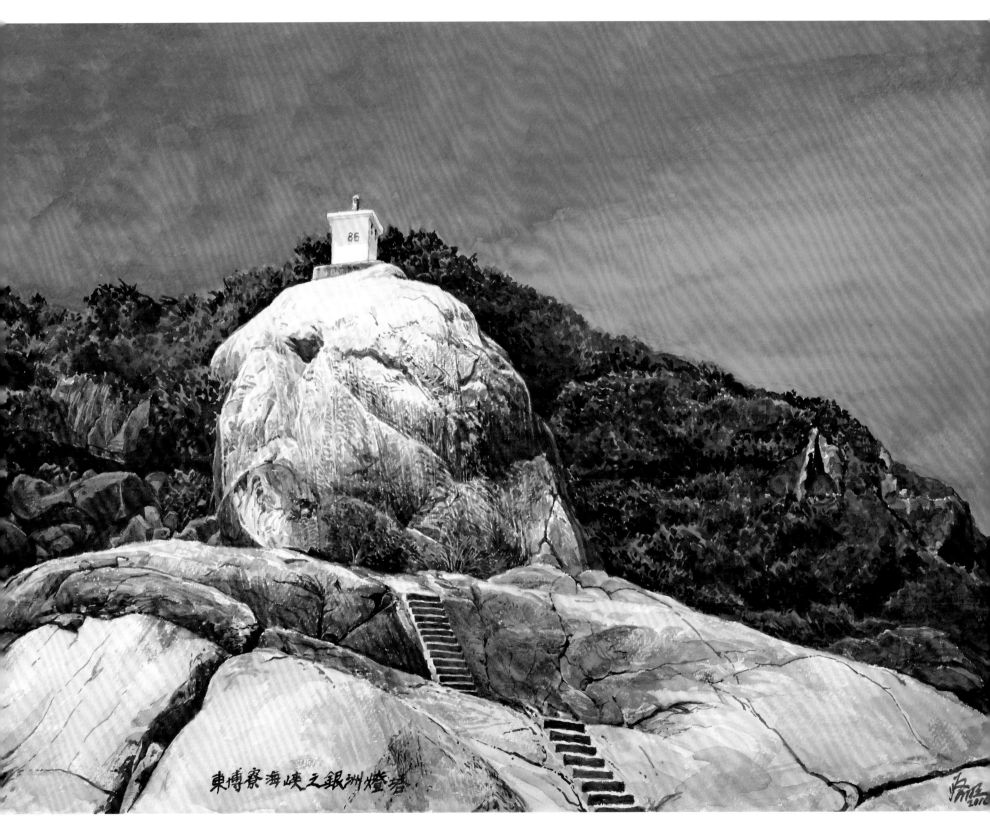

90. 東博寮海峽之銀洲燈塔
2016　水彩　56 x 76cm

91. 伙頭墳洲與白虎山之間的狹窄水道
2016　水彩　56 x 76cm

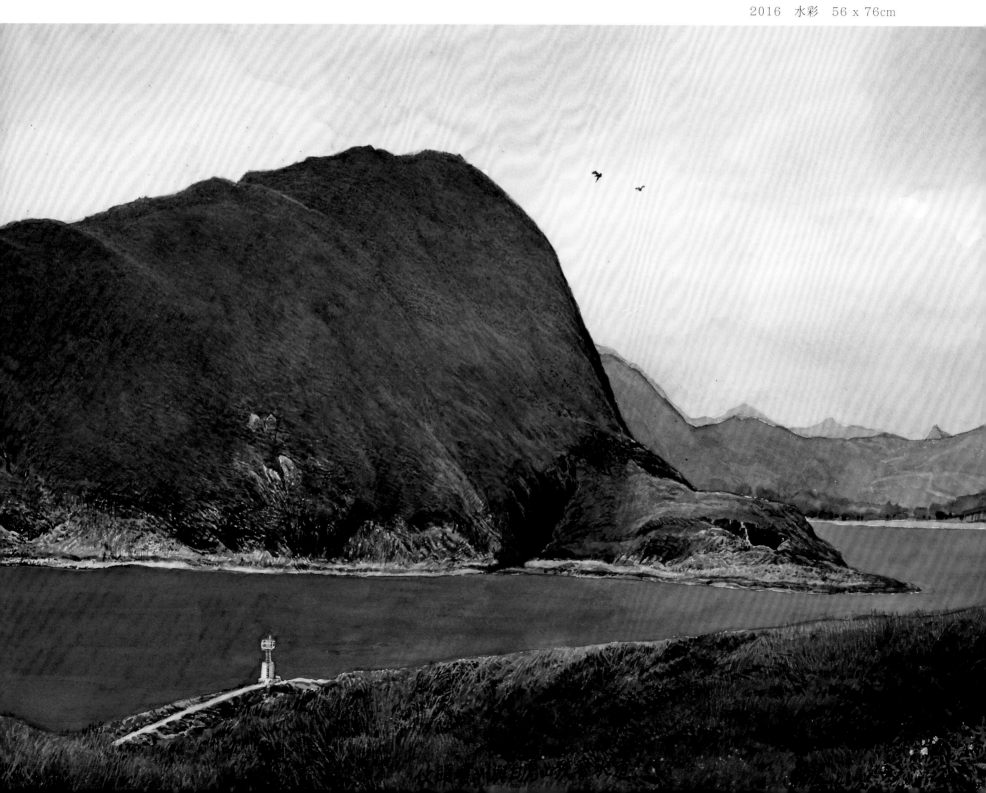

· 灰窰 ·

92. 灰窰
2017　水彩　56 x 76cm

　　很多近海邊的村落都築有灰窰，石灰多以珊瑚及貝殼（蠔、蜆等）加上柴火高溫燒成。石灰除用作建築材料外，更可用以調節土壤的酸鹼度。記得日治時期，我在農村生活，知曉農民把石灰或煮炊餘下的灰燼混入大糞，一來可吸去臭味和水分，二來也可殺菌，待一段時期，就可用作肥田料。

93. 西貢上窰村
2016　水彩　76 x 56cm

2.6 市區中的村落

當我出道的時候，市區內遺留下來的村屋已經很少，只有零星獨立的存在。因在市區，就算是一般村屋，都不會像郊區一樣寬敞，佔地不多。

早年封建思想，男主外，女主內，建築物多於地下層飼養禽畜，幫補家計，上層用作居住，弄致環境衛生十分惡劣。故於 1894 年，本港曾發生大瘟疫（鼠疫，即黑死病），因居住環境密集，很快就傳染開去，死亡人口數千，並持續達數十年之久，很多居民離港，頓成死城。港府眼見及此，束手無策，只有下令強行把太平山街一帶及華人聚居的疫區村落一把火燒掉。

94. 筲箕灣愛秩序村
1982　鉛筆　46 x 37cm

95. 香港仔鴨脷洲

1987 鉛筆 37 x 45cm

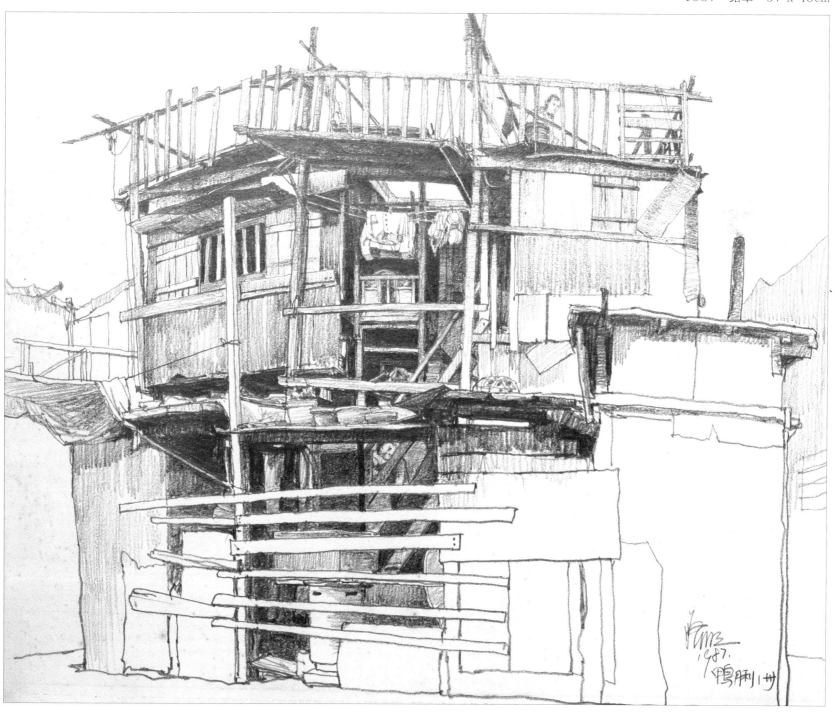

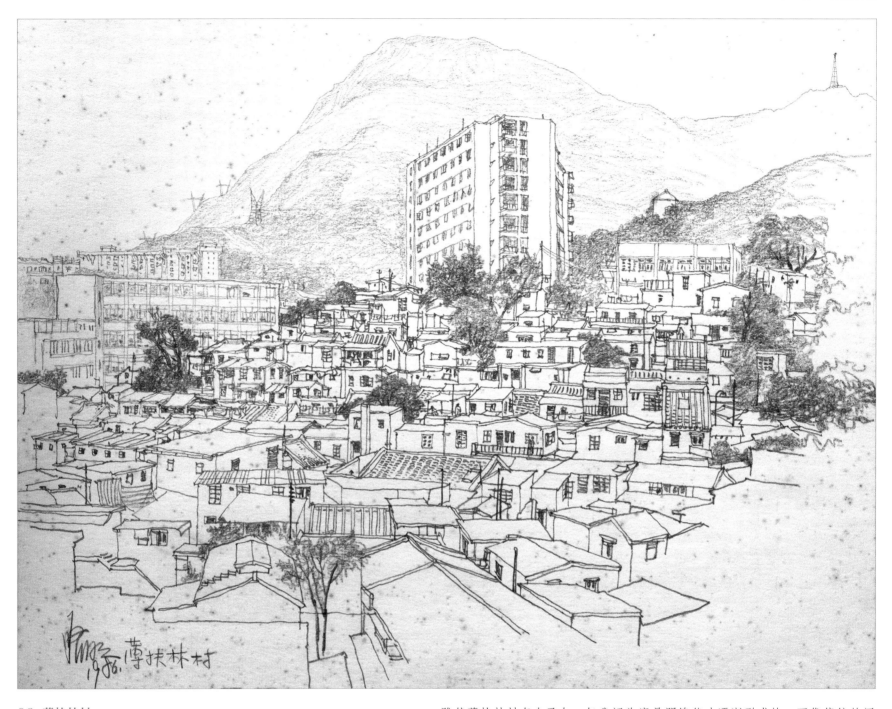

96. 薄扶林村
1986　鉛筆　37 x 46cm

　　雖然薄扶林村存在已久，但我認為應是開埠後才逐漸形成的，不像傳統的同姓村落。以我的推想，當年這裏有水源，現時鄰近海灣的華富邨亦見還留有清澈的瀑布（這瀑布在未開埠前已提供來往的船隻食水），因而很早成為教會人士的居所。加上外國人在這裏設養牛場，出產新鮮牛奶，主要供應外國人，逐漸吸引了愈來愈多外人聚居，一來有工做，二來受外國人保護，由此形成小村落，至今仍存在。

獅子山之南，因有九條龍脈作屏障，故稱「九龍」，為天然分割，直至尖沙咀，少有大山、河流，一般的土地都只可種蔬菜之類，不宜水稻，故一直以來只有零星的小村落，英國人佔領後漸闢為商埠城市。

九龍東面的尖沙咀、佐敦、油麻地及旺角有個別的村屋，尤其是油麻地、大角咀及深水埗海邊都是漁民聚居的地方。在我印象中，市區內的村落，在當年都是只有零星十間八間村屋，大多是瓦面磚屋，以種植蔬菜為主，如石硤尾村、白田村、大磡村、九華徑村和城寨等等。到上世紀五六十年代，內地移民多了，住屋成問題，很多人都傍着那些村屋搭建起簡陋的木屋而居，逐漸就向四方八面擴散開去，形成數以千計的木屋群，為本港當年一大特色。

其中東九龍除寨城外，有東頭村、古瑾圍（現稱「馬頭圍」）、橫頭磡村、慈雲山村、老虎岩村（現稱「樂富」）、秀茂坪大聖村、大磡村、坪頂村及鑽石山元嶺村等。再過就是官塘（現稱「觀塘」）及鹹田（現稱「藍田」）。

97. 藍田柿山長龍田村
1988　鉛筆　37 x 46cm

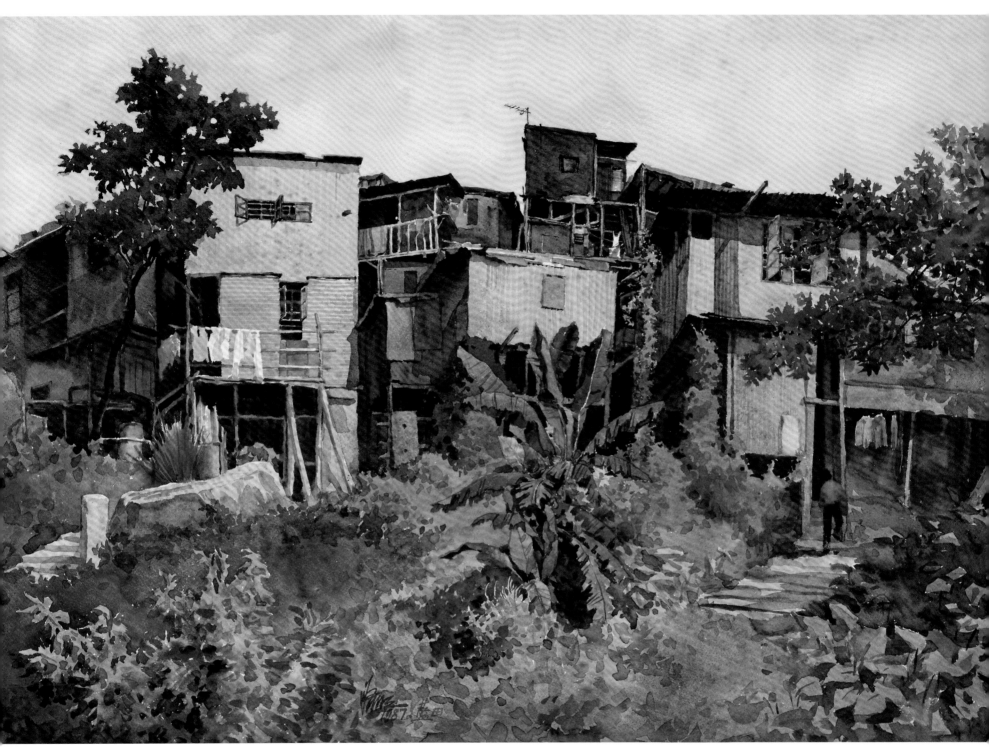

98. 藍田村
1987　水彩　56 x 76cm

99. 九龍城寨
1988　水彩　56 x 76cm

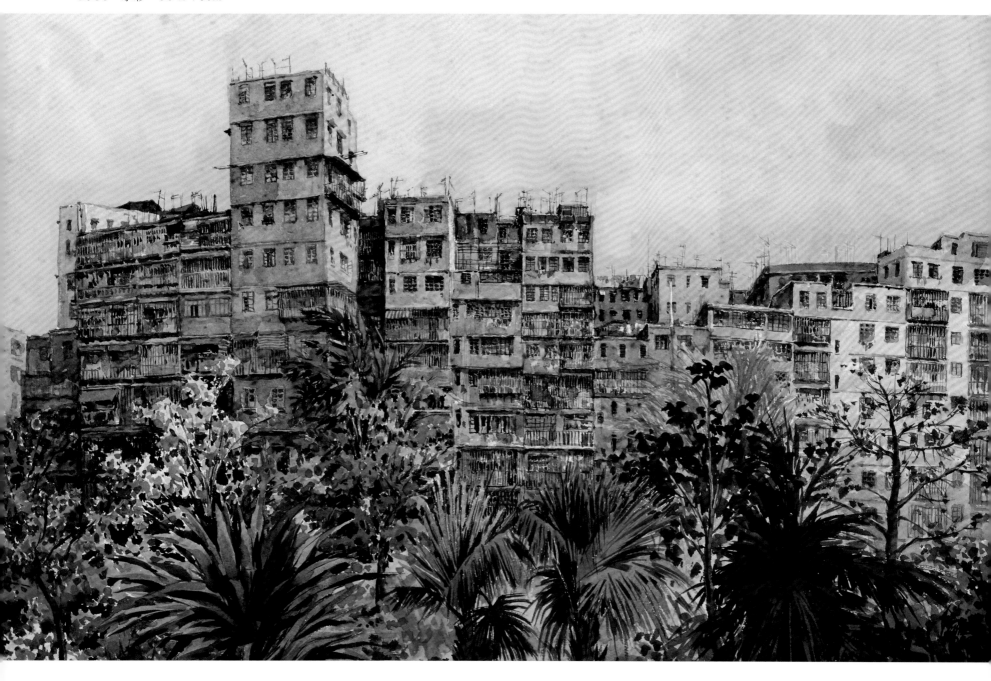

100. 九龍城古瑾圍「上帝古廟」
1988　鉛筆　36 x 45cm

　　現九龍城聖德肋撒醫院後的露明道，還遺留
「上帝古廟」遺址的牌門，坐落位置即宋末開村的
古瑾圍（現在的「馬頭圍」），最近建地下鐵路也
發現有先民當年開掘的水井。

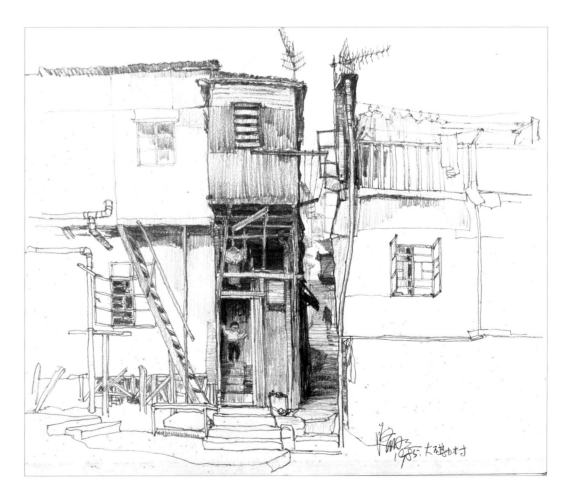

101. 大磡村
1985　鉛筆　38 x 45cm

深水埗石硤尾至九龍塘一帶則稍為平坦，可見一些小村落，如石硤尾村、白田村、九華徑村、蘇屋村、李鄭屋村，及大坑東村等。荔枝角雖有蝴蝶村，但由青山道開始至美孚貯油廠，直達荃灣，沿海邊都只建有一些漂染廠、糖醋醬油廠及小型手工業的山寨廠，因九龍西邊都是些陡峭的山邊斜坡，直至荃灣才見平地，因而在青山、元朗才有村落。現荃灣還遺下三棟屋村給後人憑弔，沿海邊亦有一些漁民聚腳的小海灣。至於昂船洲及青衣島，當年都是獨立的島嶼，為了發展都與陸上相連了，並把海岸填地伸延開去。

由於交通不便，故我年青時很少到西九龍、新界這邊寫生，大都沿鐵路一帶。

102. 石硤尾村（前）和白田村（後）
1953　鉛筆　37 x 46cm

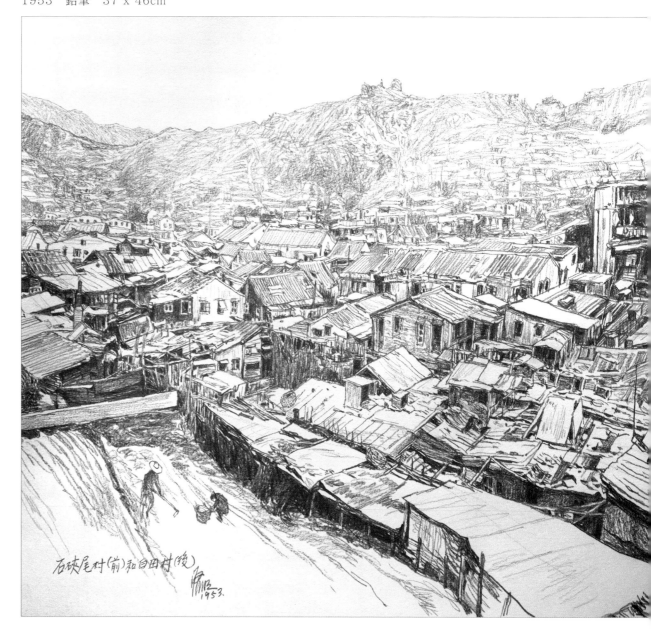

石硤尾村（前）和白田村（後）
1953.

103. 旺角——早年如前面的唐樓建築

1984　鉛筆　37 x 46cm

104. 旺角大石古觀音廟

2017　鉛筆　37 x 46cm

1932 年，本人在旺角快富街家裏由「執媽」（接生婆）接生出世，在花園街長大至成人，故對該區比較熟悉。在我印象中，那些年區內還未完全開發，有些還保留原來的地貌，如亞皆老街及窩打老道本是水道，直通出海，至我兒時因興建道路而改作明渠。由於居民什麼垃圾都會拋下去，甚至動物及嬰孩的屍體，弄致十分惡臭，很不衛生，後才因擴闊道路而改為暗渠。至於住宅周邊，當時還留有菜地，故現在有西洋菜街、通菜街、花園街。黑布街那裏則有商人建了「周藝興織造廠」，附近一帶還有洗衣街、染布房街等

我記憶中的街道藍圖雖然定了下來，但還有不少山丘仍未打通推平。如現在位於山東街的「觀音廟」，原本建在近窩打老道與亞皆老街交界一處名為「大石鼓」的地方，而當年該區有一條村落名叫「芒角村」。據我的推想及傳聞，那裏的村民一定是客家籍，以他們的語言發音，「芒角」本是「望角」。事實上，當年並沒有「旺角」這區名，旺角本屬油麻地區，火車站稱油麻地站，主要是貨運站，洗衣街及亞皆老街交界處為豬牛批發欄。我童年時，傳聞「芒角」正是提醒那些由新界來到市區批發香料及農作物的農民，當你看見大石鼓（角）標記，就是九龍市區了，故「芒」應是動詞「望」，如「大步」改為「大埔」一樣，「芒角村」應是「望角村」，後又成為「旺角」。現時弼街還有着中華基督教會望覺堂為證，因是宗教團體，故把「望角」改為「望覺」。而山東街那廟宇還寫着「大石古觀音廟」，亦可見當年的村民文化程度不高，把「鼓」寫作「古」。

還記得我童年的時候，亞皆老街與彌敦道交界的地方，即現在的滙豐銀行大廈，本是一排有瓦通頂的平房商店，只有一層但有閣樓，其中記得有「世界書局」和「開明書局」，後改建為滾軸溜冰場，繼而為兩層石屎水泥建築的「美國圖書館」，最後才是現貌。

山東街、大角咀對出就是海邊，當年是蜑家人聚腳的地方，一直延至佐敦道一帶。說起「山東街」，英政府早年會以聚居的族群作街名，「上海街」也一樣。1931 年日本佔去我國東北三省，故有大量東北人移居本港，而港人就統稱他們為「外江佬」或「山東佬」。早年交通警察多為山東人，原因是交通警比較辛苦，所謂「日曬雨淋」，加上未有交通燈設備，額外收入又不多，外來人為了生活，他們都要「頂硬上」。

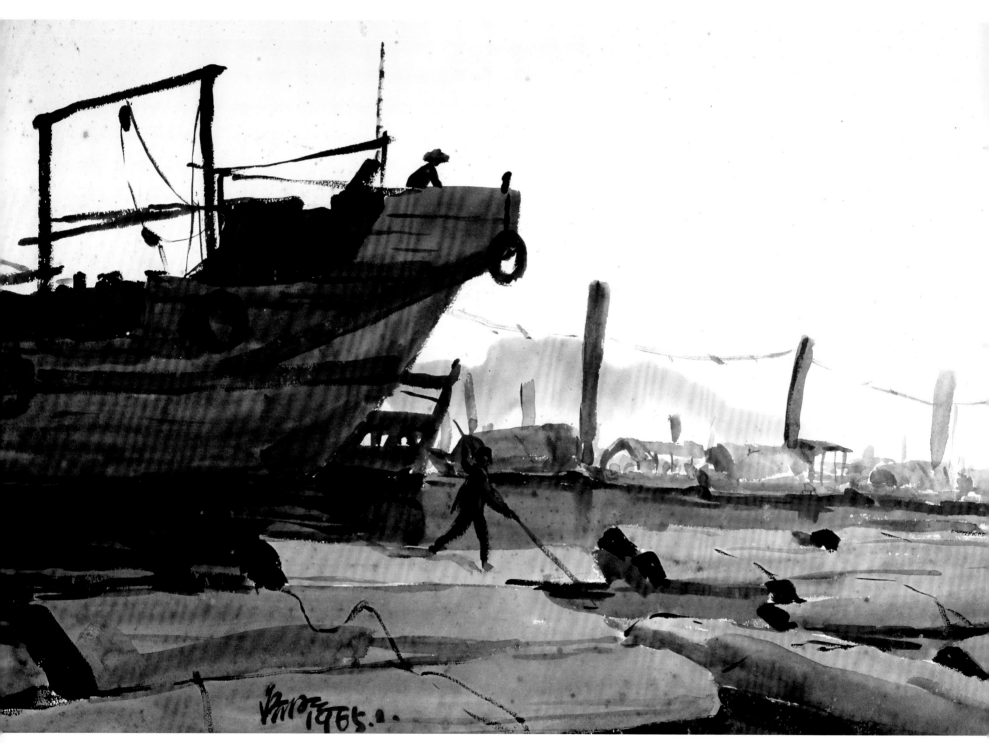

105. 大角咀木排

1965　水彩　36 x 54cm

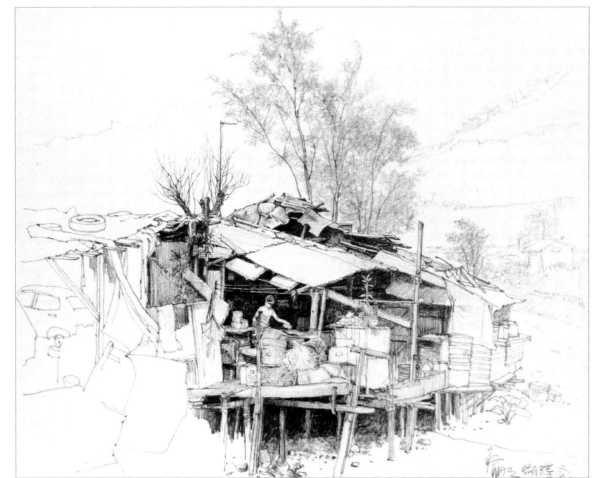

106. 荔枝角蝴蝶谷

1985　鉛筆　36 x 45cm

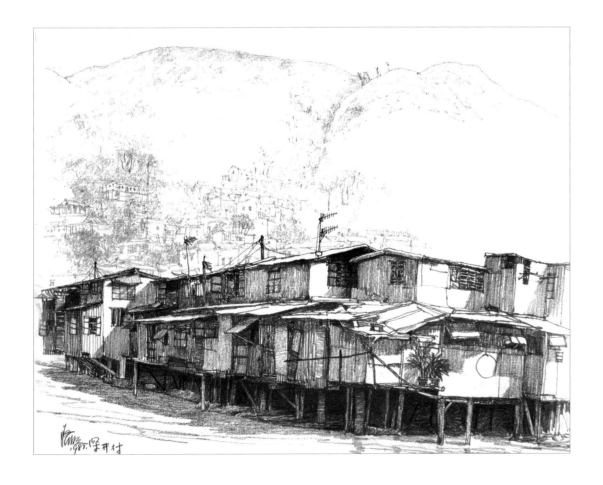

107. 深井村

1987　鉛筆　36 x 45cm

　　深井村位於元荃古道，原是近海邊的一
個小村落，人口稀少，後來建有青山公路，
才有生力啤酒廠建於此（今已遷址）。但因
此地交通往來市區不便，故建有員工宿舍，
但有家室的要在外居住，才把舊的村落擴展
起來，大都是潮籍人士。

　　以前老闆或工頭請人，多聘用同鄉，因
生活習慣、語言、飲食、信仰都較容易溝通
及管理，有所謂「肥水不流別人田」的封建
思想。

3. 村落生活

3.1 工作

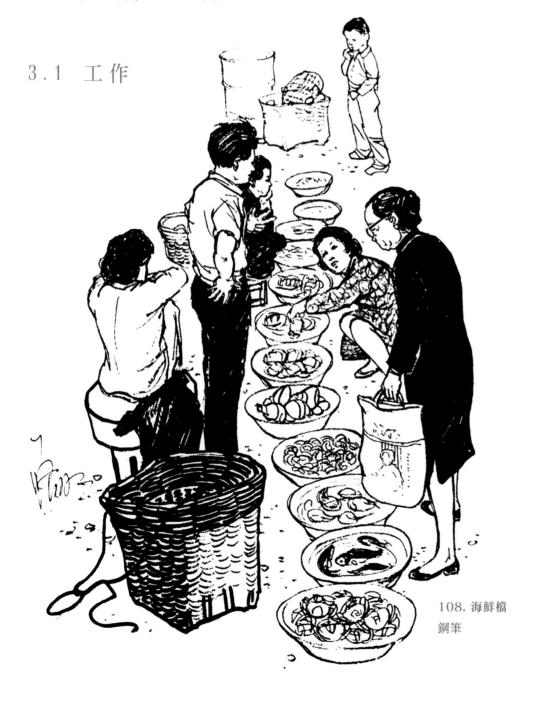

108. 海鮮檔
鋼筆

·漁業·

本港早年海域曾擁有過千海鮮種類，單是石斑魚就有四十多種。但因近年漁民濫捕，用上山埃和炸藥，且有衛星導航位置系統，魚場近年還受到人為大面積污染及破壞，導致海魚數量下降，淡水魚現時亦有四種已經絕種，約有二十種瀕臨絕種。為免海鮮數量逐漸下降，很多國家或地區都因而定下休漁期。

另外，近年很多本港漁民但求方便，且因海上風險較大，故多在海灣設魚排，人工飼養海魚。不過，隨着本港漁民減少，出海捕魚不多，故本地海鮮主要以東南亞如印尼等地入口，甚至遠至南太平洋地區，況且空中運輸方便。

以前有些漁民會把漁獲擺放在人流多的碼頭路旁出售。為避免警察干擾，有些就索性把艇泊在岸邊，用竹竿上的籃子，把漁獲吊上給岸邊上的顧客，顧客把錢放入籃子便完成交易。現時這種交易方法已受管制，碼頭兩旁則建有商舖售賣海鮮。

香港昔日的八大漁港包括：大澳、香港仔、筲箕灣、長洲、青山灣、大埔、沙頭角及西貢。

109. 織網
鋼筆

110. 修艇
鋼筆

香港人愛吃海鮮

可能因本港是一個海港，漁獲較多，故港人較喜歡吃海鮮，據統計，每名香港人平均每年吃去 65.5 公斤海鮮，數量驚人。其中珊瑚魚是港人喜好的品種，有東星斑、石斑和蘇眉，其次是貝殼類及海參。

111. 開蜆
鋼筆

112. 西貢灣仔半島
2018　水彩　56 x 76cm

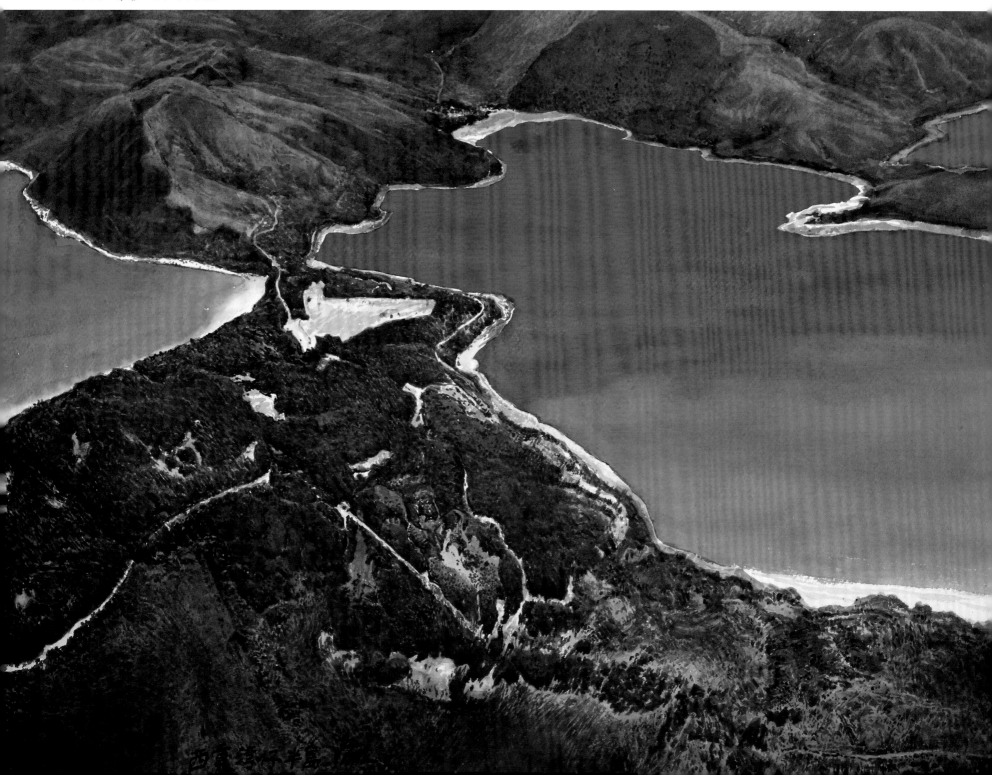

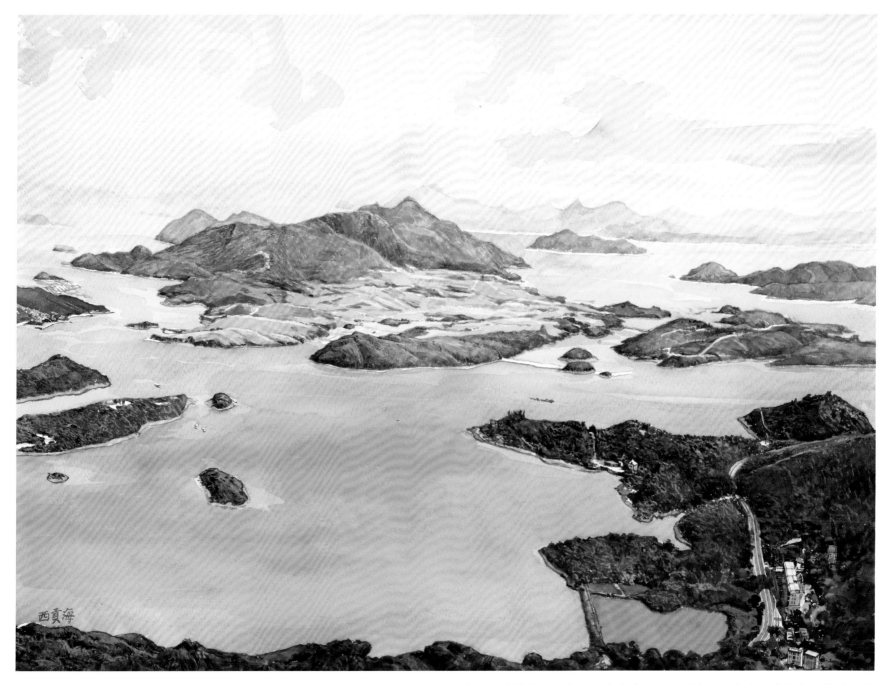

113. 西貢海
2016　水彩　56 x 76cm

　　自十四世紀開始，已有漁民及務農者出現在西貢半島的平原，於山谷及海岸工作生息，故此區內遺留著很多文物古蹟。近年大浪西灣及蠔涌還發現遠古的石器文物。

　　西貢本為一墟市的名稱，古稱西貢圍，是一漁港。因當年四面八方的漁獲及農產品，甚至遠洋的物資都在此交易，亦有西方向朝廷進貢的物資，故後稱為「西貢」，意指「西方朝貢」。現屬西貢區的範圍已擴大，包括西貢半島以南、馬鞍山西南部、糧船灣、清水灣半島、將軍澳及西貢海域的大小島嶼，總面積達 12,680 公頃，為本港之「後花園」。

　　記得日戰前，九龍市區是沒有公路可到達西貢的，只有山路，和平後才建有公路，亦因此在日戰時期成為游擊隊活躍的地方。由於陸上交通不便，當年西貢區的農產品及漁獲都由水路運至鯉魚門，再分銷到港島及九龍區。

114. 大浪西灣

2014　水彩　56 x 76cm

115. 伙頭墳洲

2015　水彩　56 x 76cm

116. 甕缸灣
2013　水彩　56 x 76cm

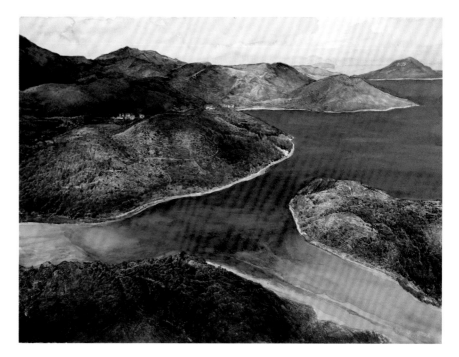

118. 大灘

2015　水彩　56 x 76cm

　　高塘口位於大灘海峽，是西貢區最深長的港口，故又稱「長港」，海峽因被東心淇半島分為兩個內灣，成兩個袋形的出入口，故分別稱為高塘口與赤徑口。高塘口左上角為黃石碼頭，遊人都會在這碼頭乘船往來西貢各地。早年漁民多會選擇棲居在平靜的海灣內。

117. 高塘口

2017　水彩　76 x 56cm

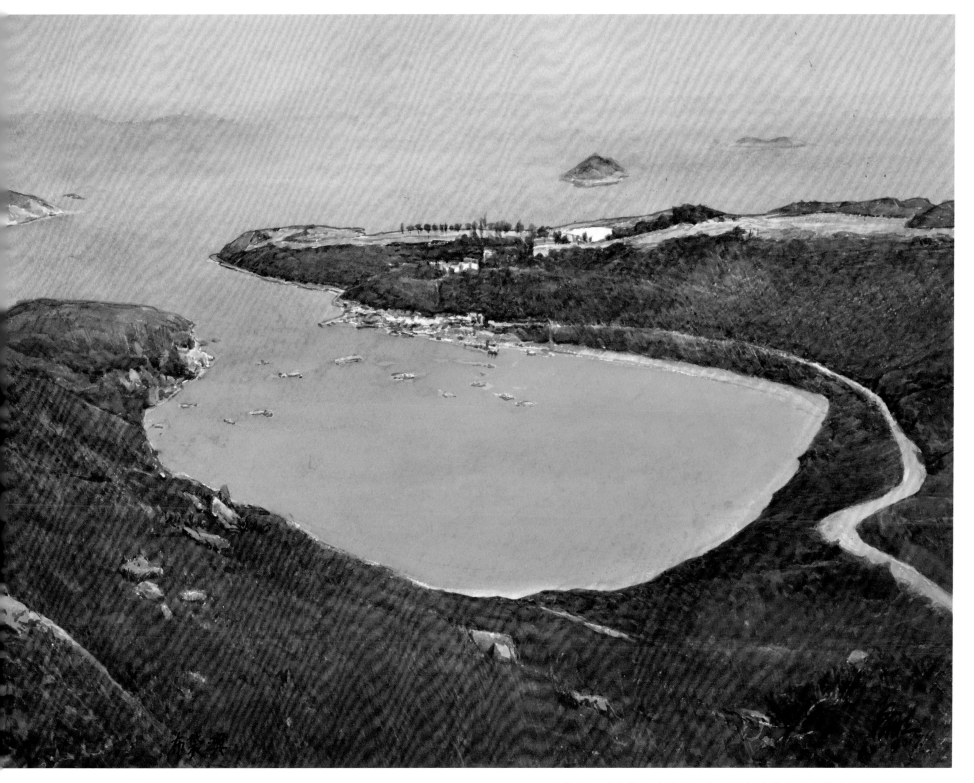

119. 布袋澳

2017　水彩　56 x 76cm

布袋澳名副其實，海灣如布袋，早年香港秋季有很多颱風路過，這兒可作避風的海灣，是漁民聚居最理想的地方。現布袋澳漁民多以魚排養魚。

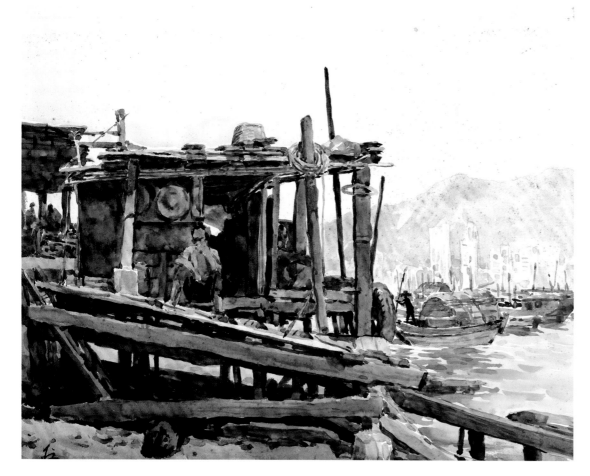

120. 香港仔渡頭

1980　水彩　37 x 46cm

121. 南丫島養魚場

1989　鉛筆　36 x 45cm

122. 大埔元洲仔

1978　鉛筆　45 x 36cm

123. 大澳

2016　水彩　56 x 76cm

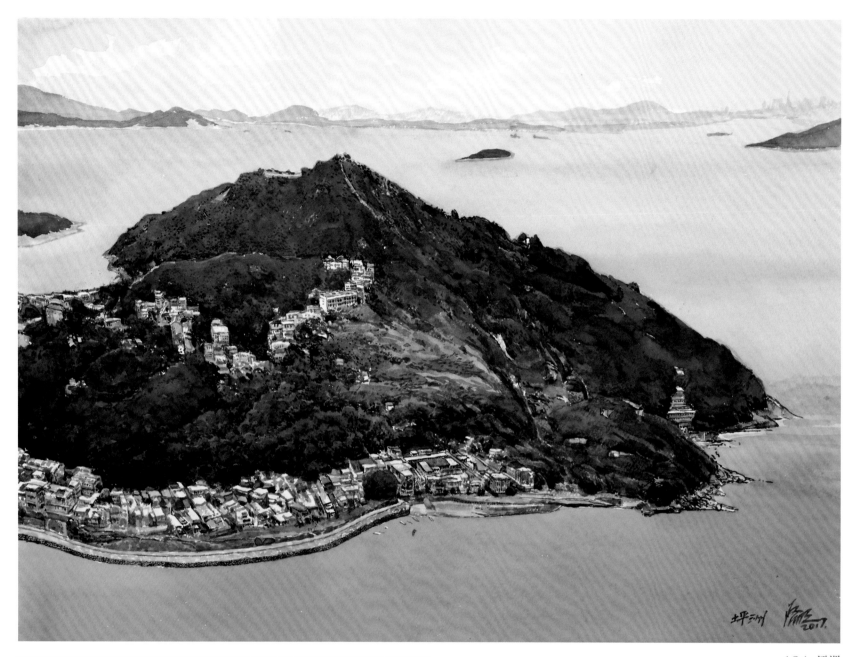

124. 坪洲

2017 水彩 56 x 76cm

125. 坪洲遺蹟

1988 水彩 38 x 56cm

　　坪洲是個平坦的小島，故古稱平洲，面積不足一平方公里，現還有五千多居民。因島橫放如凹字，故昔日為漁民的天然避風港及居所。

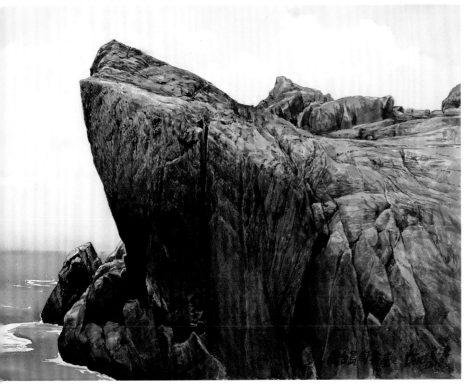

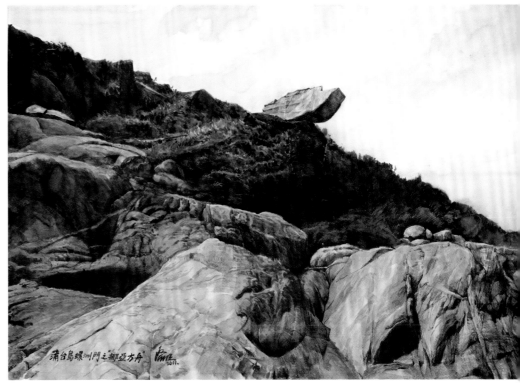

126. 蒲台島淘金崖

2018　水彩　56 x 76cm

127. 蒲台島螺洲門之「挪亞方舟」

2011　水彩　56 x 76cm

　　蒲台島位於本港海域最南端的海島岬角，沿岸盛產紫菜，漁民採摘運到市區，有價有市，故稱「淘金崖」。

　　那裏本有一漁村，日治時期，受日軍騷擾而撤離。傳聞當年市區經常有年青人失蹤，是日軍強迫他們到島上的懸崖游繩採摘紫菜，很多都因此而被巨浪捲走。

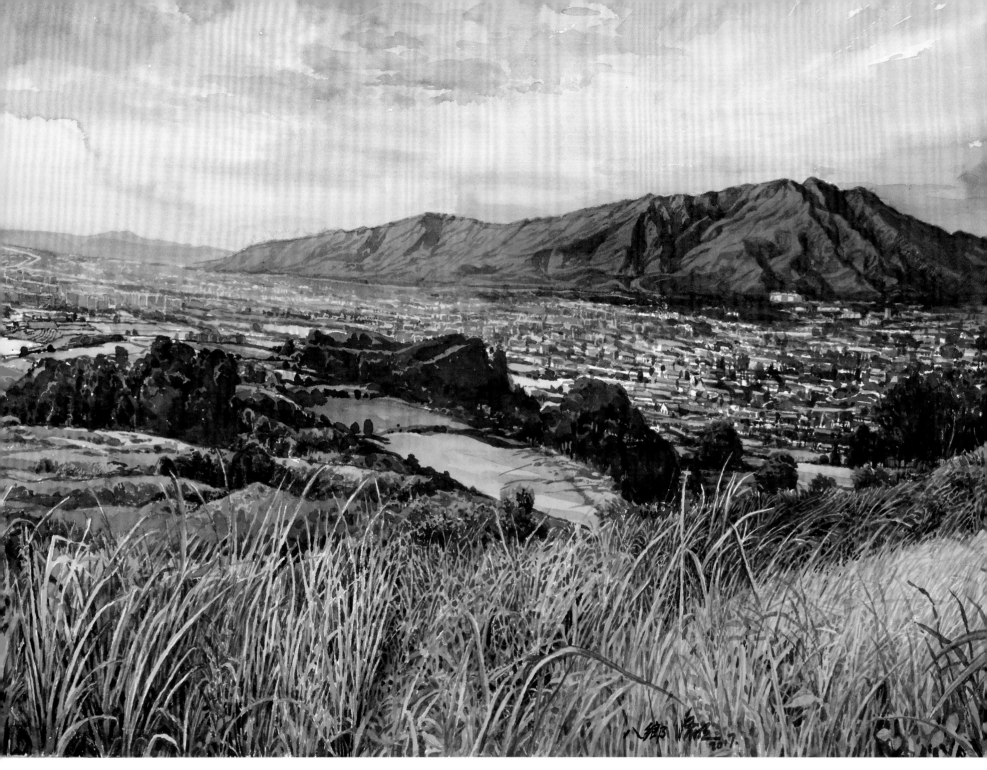

· 農業 ·

128. 八鄉

2017　水彩　56 x 76cm

　　八鄉位於新界較肥沃的地方，在雞公嶺下的一帶平原，曾是本港最早有村民開山闢地發展農業的重地。此地於上世紀英殖民時期較為興旺，到七八十年代，經濟模式急劇轉變，農業才式微，農民多棄耕並轉到城市或移居海外謀生，阡陌縱橫的田野景象難以再現。

　　八鄉最初分別指馬鞍崗、元崗、上村、長莆、蓮花地、上村、上峯、下峯及橫台山，但現時共包含了三十條村莊。

129. 老龍田

2018　水彩　56 x 76cm

　　老龍田是一處適宜農耕之地，除自給外，還把剩餘的農作物運往沙頭角出售。在日治時期，東江游擊隊曾於 1943 年 3 月 3 日在這裏與日軍發生激戰，游擊隊幾乎全軍覆沒，後人把這次戰役名為「三三事件」。現在有多少人還記得這片土地上流下了那些英烈的血？

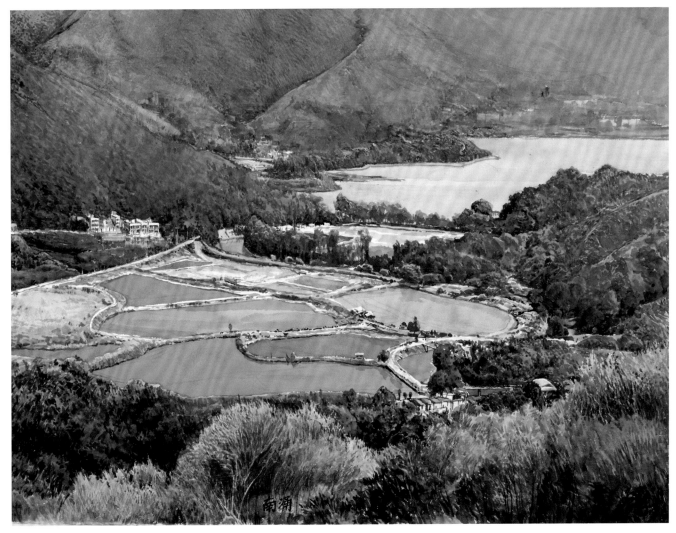

130. 南涌

2017　水彩　56 x 76cm

131. 鹿頸

2015　水彩　56 x 76cm

南涌與鹿頸位於八仙嶺溪流下的低窪地帶，形成肥沃的沖積土和廣闊平原，村民除耕種外還圍湖養魚，如鹿頸村村民以務農為生，亦建有魚塘及石灰窰。可惜隨着時代的步伐，不少村民已遷出。

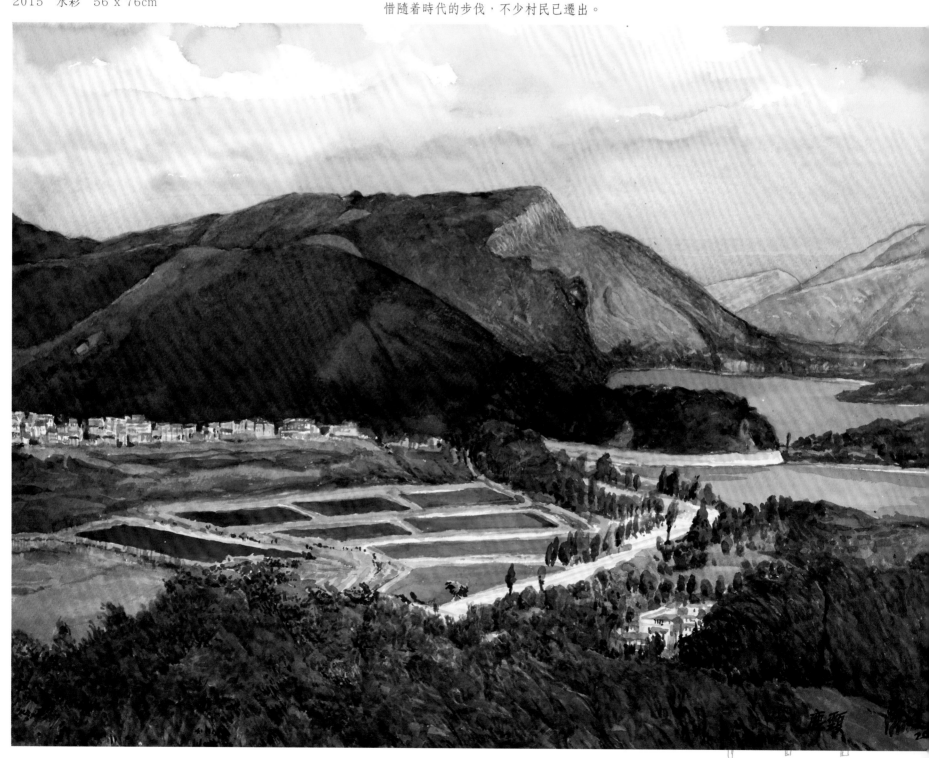

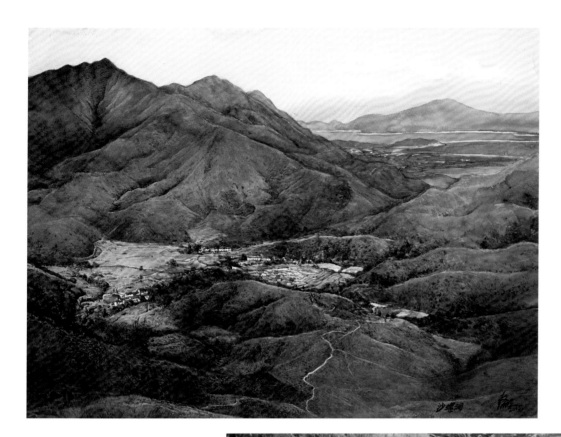

132. 沙羅洞（又稱沙螺洞）

2015　水彩　56 x 76cm

　　沙羅洞海拔只有二百米，由高嶺長年累月沖刷下來的沙土堆積為一片肥沃的高原。這兒原有三條村落，村民開墾山坡為梯田，山邊種有風水林，草原上有河流溪澗，村民享有安逸的生活。可惜日月如梭，村民於三十多年前陸續遷出市區生活，地主把整條村地賣給高爾夫球會，但因這裏有着極高的生態環境，只是蜻蜓的品種數量已超過五十多種，最終政府打算將之發展成環境生態保育區，好使年青一輩有個活生生的農村作為百科書，延續環境教育。

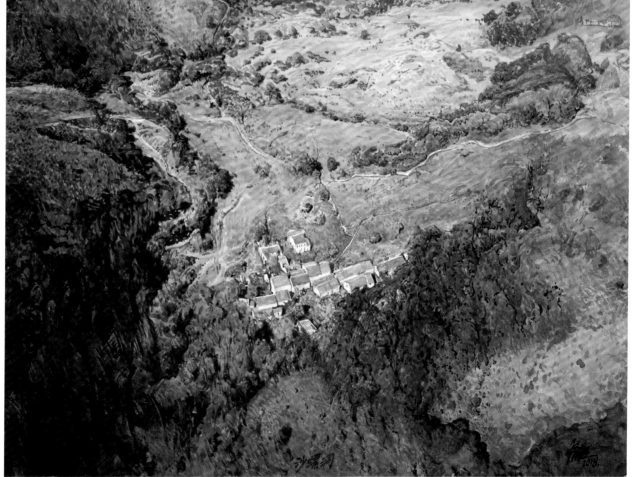

133. 沙羅洞

2018　水彩　56 x 76cm

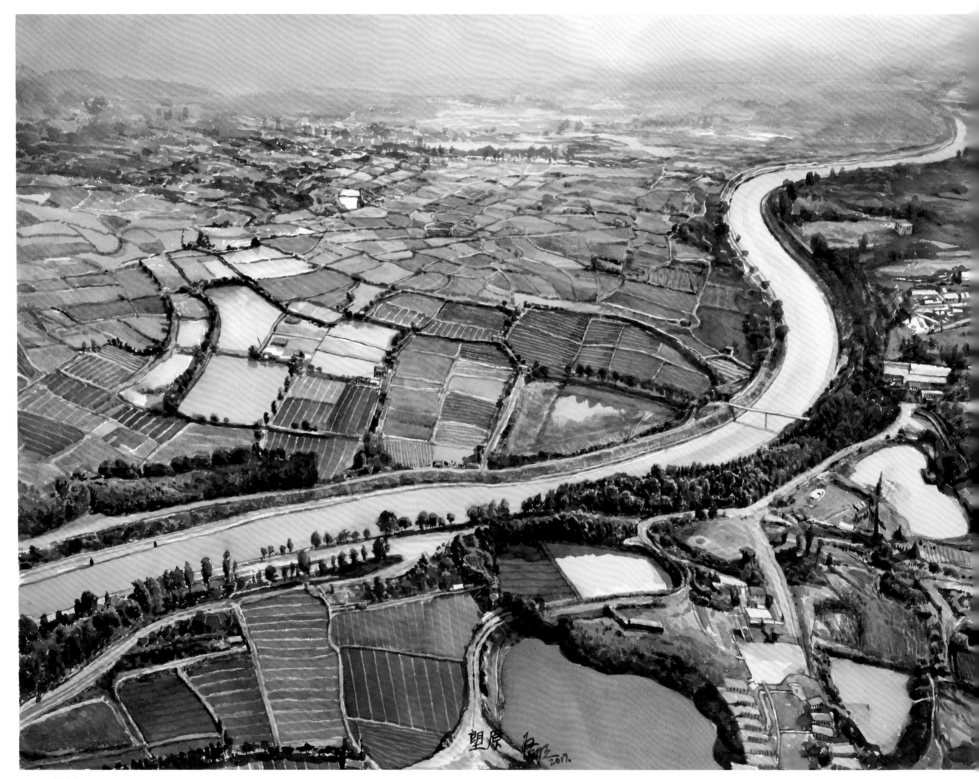

134. 塱原

2017　水彩　56 x 76cm

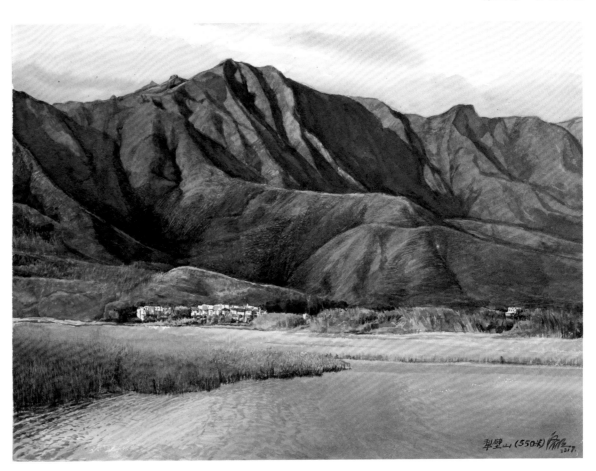

135. 犁壁山
2017 水彩 56 x 76cm

位於八仙嶺與黃嶺之間，地勢險峻，村民
因土壤不宜耕種，後遷往汀角路另闢新村。

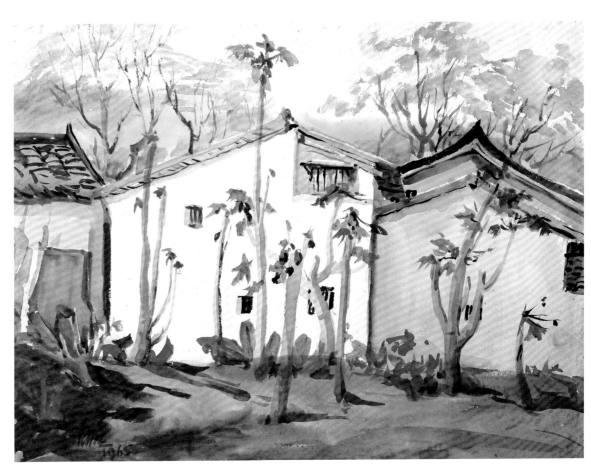

136. 木瓜園
1965 水彩 37 x 50cm

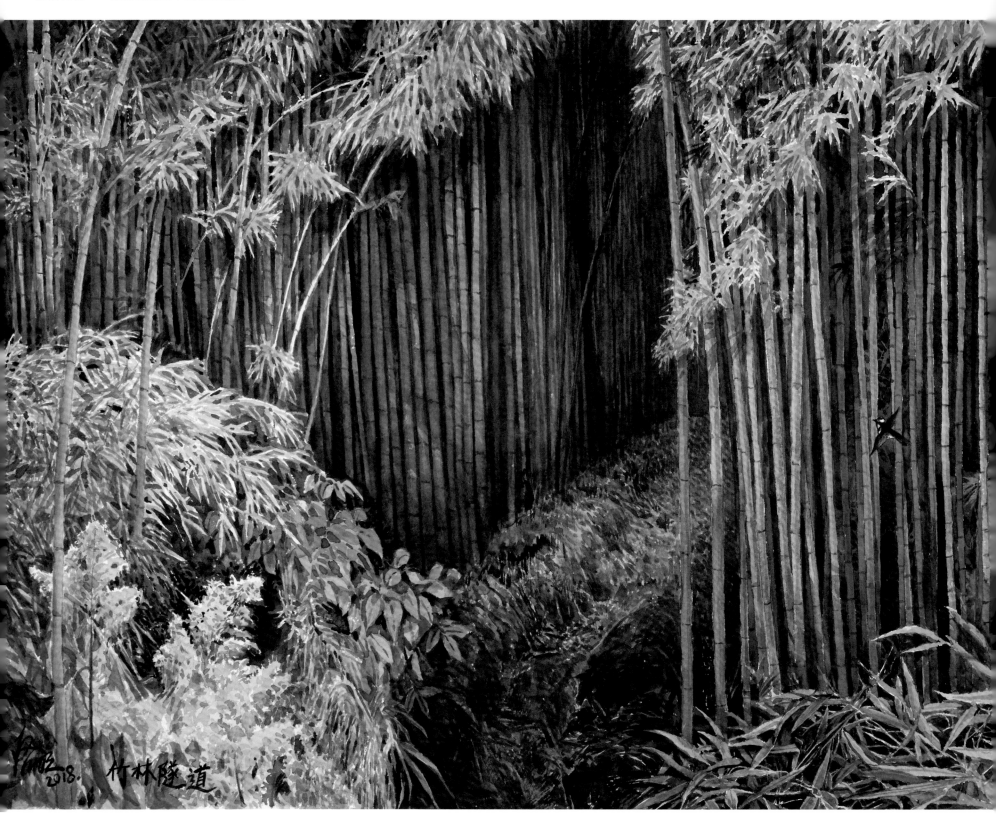

竹林隧道

137. 竹林隧道

2018　水彩　56 x 76cm

位於大帽山的四方山燕岩村，有一條竹林隧道，全長約一公里，因村民早已遷出，故無人料理，成為原始地帶，穿遊其間，容易迷失方向，進入另一奇異境界，遠離繁囂。獨坐幽篁裏，會令你想起詩神蘇東坡的《於潛僧綠筠軒》（節錄）：「寧可食無肉，不可居無竹，無肉令人瘦，無竹令人俗。人瘦尚可肥，俗士不可醫。旁人笑此言，似高還似癡。」

本港農村，處於華南地帶，普遍都種植竹樹，因竹的用途甚廣，且耐用，家具、農具、建築、飾物，很多都用竹製造。矮竹可作菜地的圍欄籬笆，以防止動物進入，高的也可作屏障擋強風。

又如舊曆新年張貼的對聯，其中一句「爆竹一聲除舊歲」，原是竹的自然現象。在冬天裏，由於天氣乾燥，竹竿自然收縮，產生裂縫，若遇太陽曝曬，竹節內的空氣便會受熱而膨脹爆裂，發出「啪啪」聲響，提醒村民一年已告終，新的一年又開始。

本港以竹作地名的也不少，如黃竹坑、竹坑、竹園、斬竹灣、黃竹灣等。

竹也令我想起日治時期，在本人故鄉的游擊區，一天因日軍收到情報，說某村有游擊隊，於是大舉出動，怎知找了半天也找不到該村落，原來它的四周種了高大的「車輪竹」，外人不易看見，最後日軍只有收隊離去。

138. 放牧

2017 水彩 56 x 76cm

牛是農夫忠實的夥伴，也是他們珍貴的財產。當年很少農夫可擁有牛隻，尤其是力大無窮的水牛，一般幾戶人家去飼養一隻，用於農忙時去翻土，因此幾家人會輪流去放牧。而牧童有時是那些養不起牛的佃農人家孩子，他們在農閒時幫牛主放牧，博取農忙時對方也會伸出援手，不然就只能自行犁田翻土。牧童除了清洗牛隻，還會把牛糞拾回來，除作肥田料外，曬乾也可作為燃料，因

牛吃的是草，故沒有半點臭味。

由於牛和農夫是十分辛苦地一起工作，使他們長久以來建下不可分割的情懷，後來農民棄耕，也不願把牠們宰殺，寧可放逐成為流浪者，任由牠們自生自滅，故現時郊外還存有不少牛隻。亦因中國以往是農業國，牛對人類有偉大的貢獻，很多人都不吃牛肉。耕牛本有鐵圈繫上繩索套在鼻孔上去牽動，我也因敬重牠們而沒有繪在畫作上。

139. 牛
1953　鉛筆

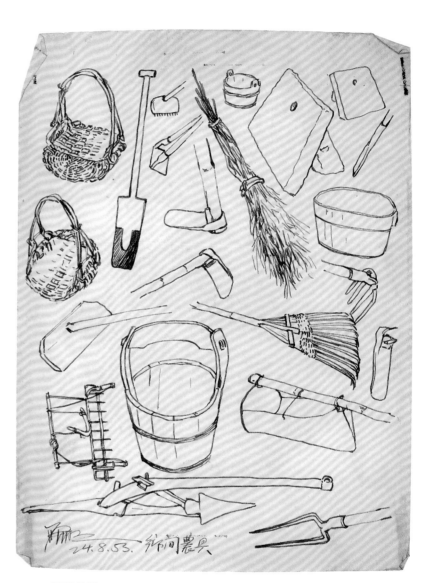

140. 鄉間農具
1953　鉛筆

· 家禽畜業 ·

農民除了耕作外，平時還飼養家禽以作食用。一般雞隻較容易飼養，因不用特別飼料，牠們會由母雞每天帶領着一群小雞出外覓食，傍晚就會懂得回家，亦因家家戶戶都會飼養，故很難作買賣之用。為防小雞走失，他們都會在雞背塗上顏色。

至於鴨，雖然長大得比較快，但要每天有專人照顧。農民一般都是在農閒時段飼養，亦即在禾青階段（禾熟時，牠們會吃掉穀物），因為要把牠們成群趕到農田或溪澗上吃小生物。鴨子就連堅硬的貝殼類也一樣照吞，因牠們的消化能力特強，故食量驚人，只有飽死，不會嚇死，但快高長大，一個月左右就可拿到墟鎮去賣。由於每天要人去服侍，價錢又不高，故養鴨的人不多。有一件鮮為外人知的事，就是鴨群會自動選出領袖，每天出入都由牠帶領。

豬則不是一般農戶可養得起的，尤其是佃農，牠們食量大，飼料是穀物，雖然可夾雜上一些野菜，但也需要人手去採集，盡其量只養上一兩隻，成長雖慢但價錢高。1980 年代後，有新界農戶棄耕後，就懂得作為一項投資生意建起豬場及雞鴨場，大量生產，以供日益增加的城市居民食用，可惜經歷過多次禽流感及豬瘟，政府還收緊使用抗生素的管制及擬建統一屠宰場，故現在只餘下二十九個雞場和三十九個豬場。

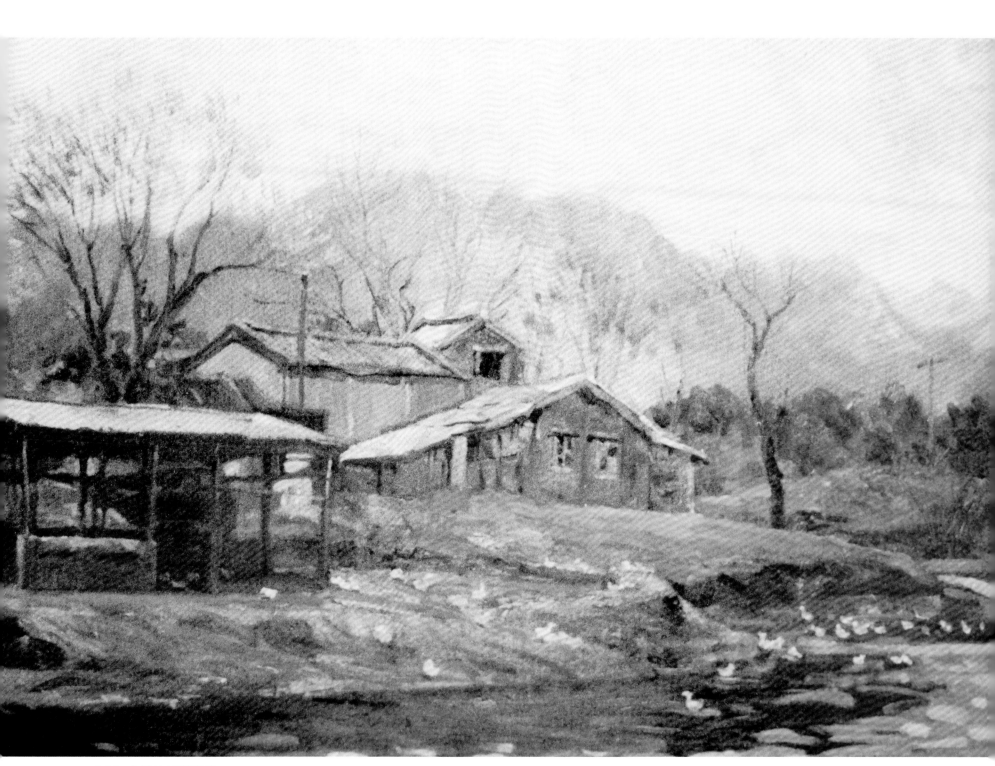

141. 大埔林村養鴨坊
1975 油彩

· 礦業及採石業 ·

香港有三大自然資源，包括陸上的金屬礦物和非金屬工業礦物、石礦和建築石材，以及離岸的沙源。礦物是地質作用的產物。

馬鞍山礦場是本港唯一具有經濟價值的鐵礦床，由 1906 年開採至 1976 年停產，主要是磁鐵礦，與花崗岩入侵有關。1950 年代為全盛期。馬鞍山村正是昔日礦工聚居之處，他們為了生存，有些只求飯堂供應的飯票，並無工資。礦場關閉後，我曾坐上由教會提供的改裝小型客貨車，由沙田前往馬鞍山村去寫生，並探訪那些老工友，他們部分是外省人，以湖南、湖北人居多，十分難以溝通。

此外，位於沙頭角的蓮麻坑亦有礦藏，當地發現的礦石是方鉛礦和閃鋅礦，呈浸染狀，出現於火山岩中，常與其伴生的礦物有黃鐵礦、黃銅礦及磁黃鐵礦，這些礦石常含有少量銀，而蓮麻坑的礦石還含微量的金。該礦床在 1958 年停採。

其他發現礦物的地方包括梅窩銀礦灣、沙螺灣、大磨刀島、東平洲、針山、荃灣蓮花山、鑽石山、茶果嶺、魔鬼山及鶴咀等。除了礦石外，就是花崗岩，用作建屋築路，可以説岩石涵蓋整個港島和新界。1989 年，全部石礦場停工，展開復修綠化工程。

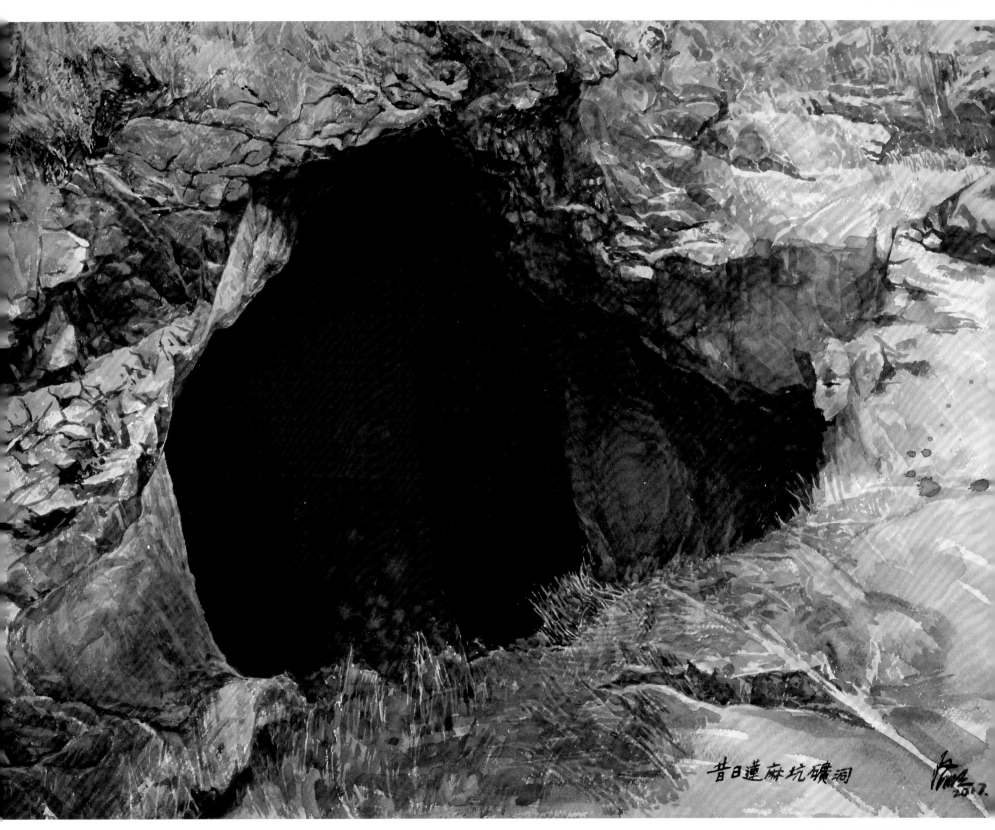

142. 昔日蓮麻坑礦洞
2017　水彩　56 x 76cm

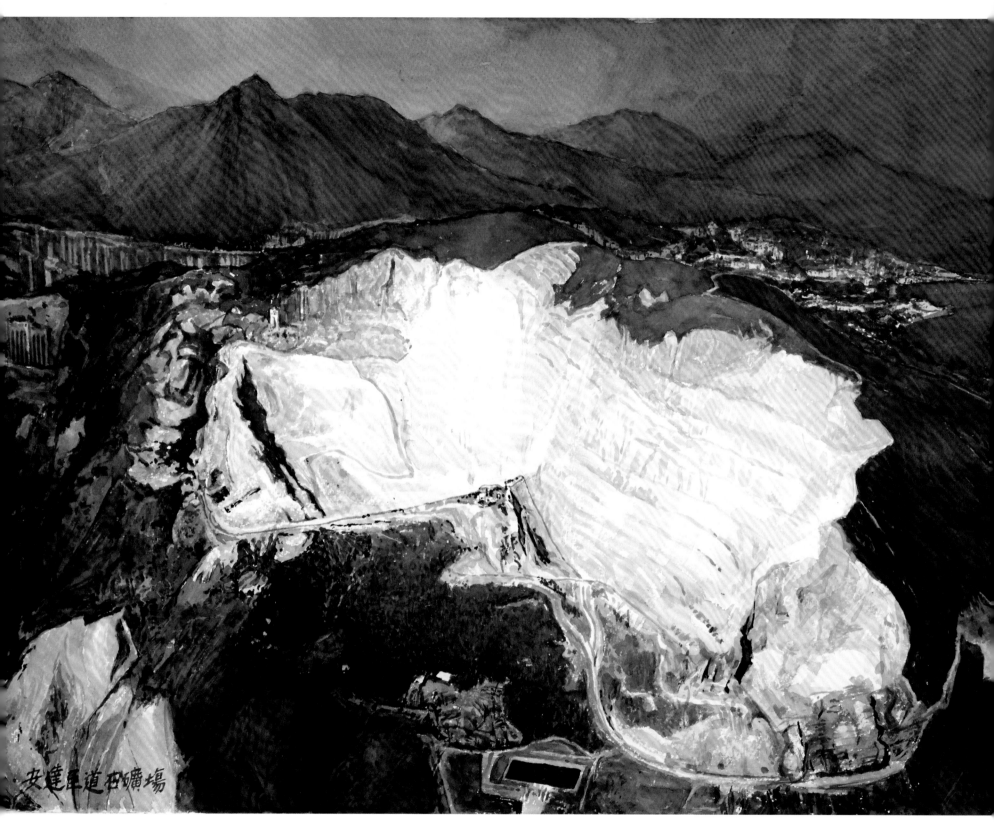

143. 安達臣道石礦場

2017　水彩　56 x 76cm

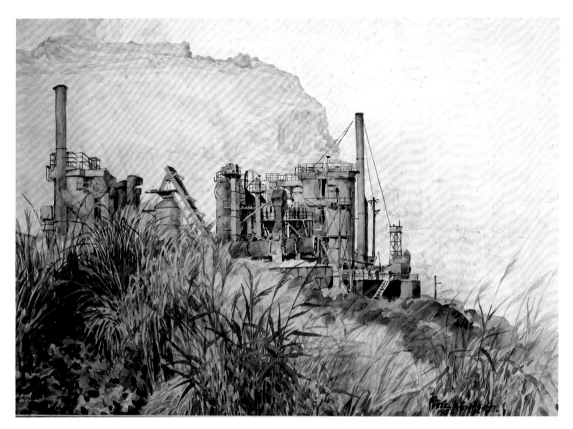

144. 鑽石山石礦場
1987　水彩　40 x 55cm

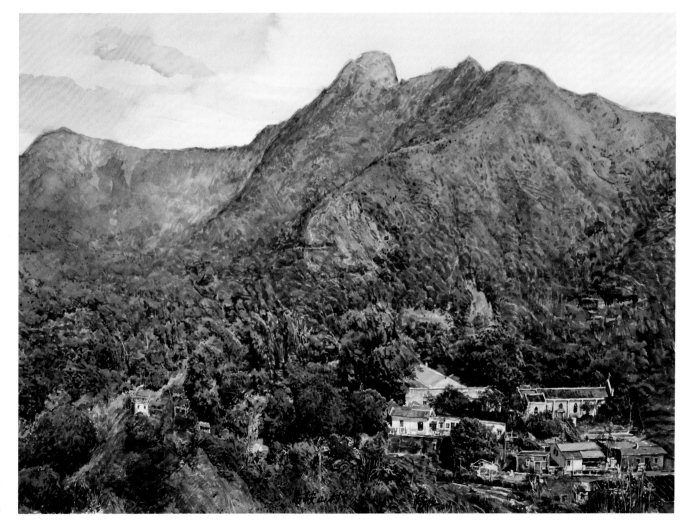

145. 馬鞍山村
2017　水彩　56 x 76cm

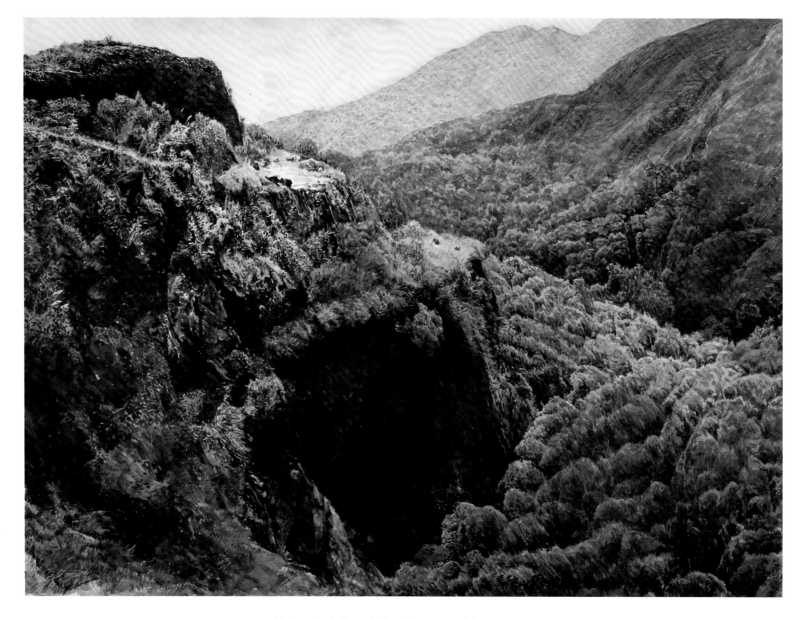

146. 馬鞍山昔日的露天採礦場
2017　水彩　56 x 76cm

最早入住這山區為姓溫的人家，稱作溫家村。1905 年已勘探到此地有鐵礦存在，次年政府批准開掘，1931 年正式發牌照授予華興礦務公司及華南製鐵有限公司，期約為五十年，初期只有 120 名工人。至日治時期，礦場由日軍接管，戰後的 1945 至 1948 年則由華興礦務公司繼續開採，其後大公洋行於 1949 年以承包方式接管，並與日本公司合作，生產蒸蒸日上，當地聚居的礦工及家屬過萬。露天礦場後亦轉入地下坑道，海邊建有礦廠，方便向外轉運。

當年中國十分貧窮，農民大多不識字，加上經年遇上天災人禍，作為殖民地的香港是廣東貧農生存的希望。而馬鞍山礦場招大量勞工，很多人都聞風而至，故這些工友可以說來自五湖四海，部分工人竟是於中國解放初期逃來香港入住調景嶺（前稱「吊頸嶺」）的國民黨軍人，他們為了生存，也不得不出賣勞力，有部分低下的工種，每日只供飯票，在公司飯堂充飢。工人很多都搭上簡陋布帳或木板棲身，有點積蓄的就建上磚屋，甚至娶妻立家，一般都是從廣東窮鄉僻壤的農村迎娶「過埠新娘」，漸漸形成馬鞍山村。日轉星移，現在村裏大部分居民都遷走了。

礦場於 1970 年代中期，因世界同行競爭下，加以通貨膨脹及成本等因素，而牌照也面臨期滿，逐漸停產，政府亦有發展計劃，終於 1981 年正式關閉，成為歷史句號。

· 養珠 ·

其實香港早於十世紀五代南漢時期已有採珠業，因位於珠江海域，水質和氣候都適合珠蚌生長。當年在大埔至大嶼山一帶沿海地區均為採珠場（古稱媚川池），以大埔珍珠最著名，品質僅次於廣西省合浦。宋代初年朝廷曾以採珠害民誤國為由，一度禁止營業，但本港漁民仍不時採珠以補生計，其中如老虎笏為當年設排養珠的理想地，1960 年代，曾有四間公司領有執照，在這裏及附近一帶養珠。

後來本港養珠衰退，且海水受人為污染，終於 1970 年代結束，成為本港採珠業歷史印記。

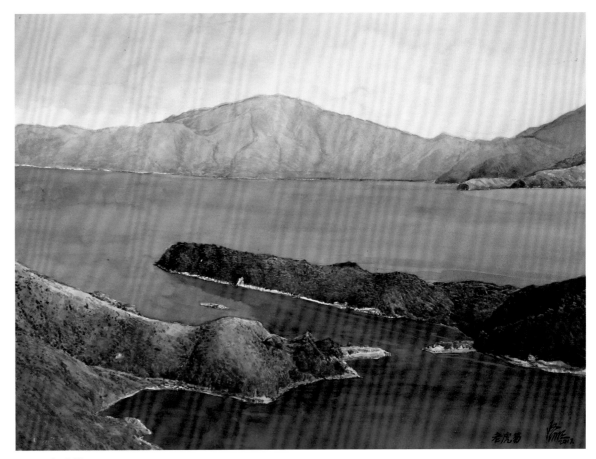

147. 老虎笏
2017　水彩　56 x 76cm

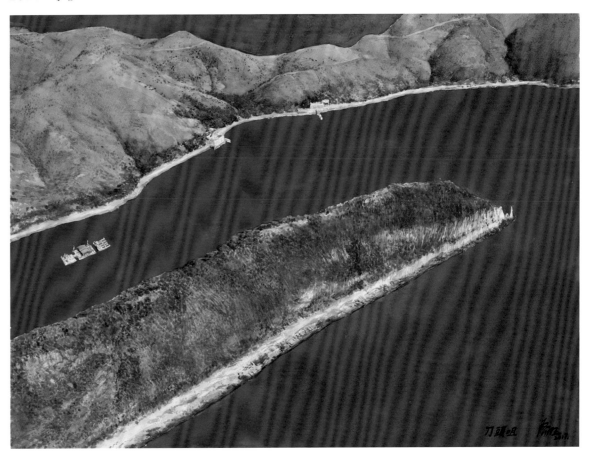

148. 刀頭咀（位於老虎笏旁）
2017　水彩　56 x 76cm

· 陶瓷業 ·

農曆五月十六日為本港陶瓷業祖師樊仙誕，大埔碗窰至今仍遺留一樊仙宮，見證了本港陶瓷歷史及引證了其在當年的經濟地位。

本港自唐朝以來，已是陶器之都，因擁有高價值的高嶺土。至今在本港發現的窰址不少於數十處，其中大埔碗窰自明代開始，由文、謝兩族經營。記得我年青時在那裏寫生，還發現一排排的青花碗，滿地皆是，後來才圍上鐵絲網，防止外人進入。

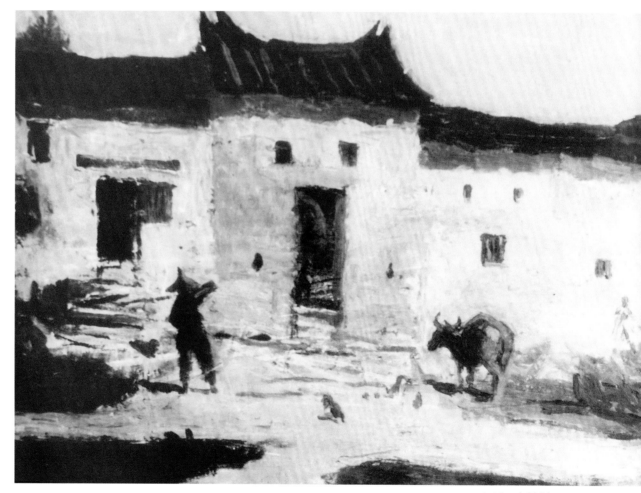

149. 大埔村
1963 油彩

· 貿易和墟市 ·

150. 西貢舊墟
1988　水彩　38 x 56cm

西貢海口交通往來較為便利，故貿易轉運甚為繁盛，成為東部各村落貿易交通樞紐，亦是僑鄉把「舶來品」轉入大陸的轉口站，可說是早年「水客」活躍的地方，其實當年水客是一種持證上崗的古老正規行業。香港當年通過這些「行走中的貿易」，與東南亞，甚至遠至中東及歐洲沿海城市國家，在物資上互通所需，進行貿易，在文化、科技及生活等有着深遠影響，因此「西貢」可說是海上絲綢之路發祥地之一。

因西貢地處一天然大港灣，適宜船隻避風，也是陸上之中央地帶，故引來各方各地的海陸貿易人士也在附近定居，有云：「水性使人通，水勢使人合。」

另外，當年沒有公路，山路難行，而船艇較方便，故鄉鎮多擇沿海一帶，甚至有些棄農而商，設立如西貢的市鎮，方便各鄉農交易及買賣日常生活用品。

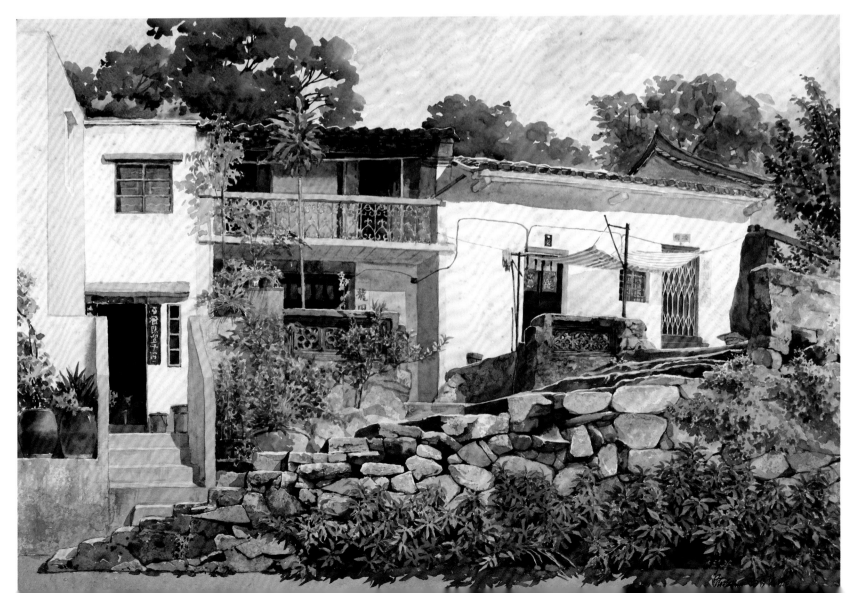

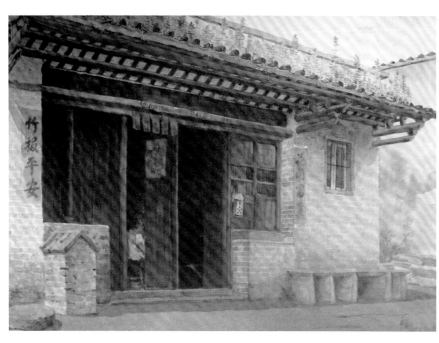

151. 元朗舊墟
1987　水彩　38 x 56cm

152. 東涌礮頭村前的鹹水草濕地
2017　水彩　76 x 56cm

鹹水草（學名為短葉茳
芏）是濕地植物之一，韌性
強。在未有膠袋生產之前，
市民到街市買餸，無論是魚、
肉或蔬菜都是用它來綑紮
的，十分實用而環保。

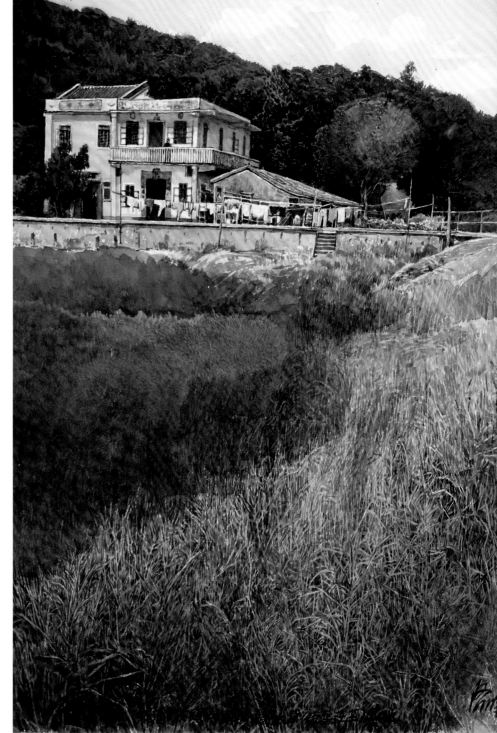

3.2 文化

文化是指一個民族由野蠻進化到文明，期間所有的生活表現方式，包括宗教、道德、藝術、科學、法律等的綜合體，謂之「文化」。人類進化的狀態，由原始進入睿哲，這就是「文明」。作為農業國，中國的文化，可以說是由農民智慧積聚發展開來的，中國經過七千多年文化的歷練，才有今天的「文明」，只可歎進展得不理想，甚至現在還有人把陋習及迷信認作文化。

在村民流傳的文化中，還留下一些高尚文化，如說唱藝術，除可紓解民困、哄人開心外，更含有哲理及教誨，包括山歌、民謠、相聲、講古、數白欖、南音、急口令、繞舌，甚至木偶戲等等，還有蜑族的鹹水歌。說唱藝術這種文化，很講究橋段及音律，具有一種吸引聽眾的魅力。可惜，香港政府並不重視這些民間珍貴文化，現保存甚少，更談不上傳承。

在「男耕女織」的年代，除了須要發明及製造農具、生活用具外，對於用以蔽身的布料，他們也一樣利用四周環境出現的植物，甚至礦物、泥土去編織出一些布料和染料。我還記得小時候，一般窮家孩子都是穿着「藍斜褲」，那是一種粗製的布料。農村人所謂「粗衣麻布」，是採用麻梗造成的啡色布料。後來有較高檔耐用的「大成藍布」出售，布料雖較粗糙，但永不褪色，是順德人發明的，聽說後來傳到美國，他們的牛仔褲是由「大成藍布」改造出來。還記得當年由德國傳入，有一種叫「陰丹士林藍」（Indanthrene）的染料，色澤鮮艷，永不褪色，但顏色較淺，因是「來路貨」，自然價錢較貴，故多為高尚女士用以製造旗袍及名校的女生穿着。

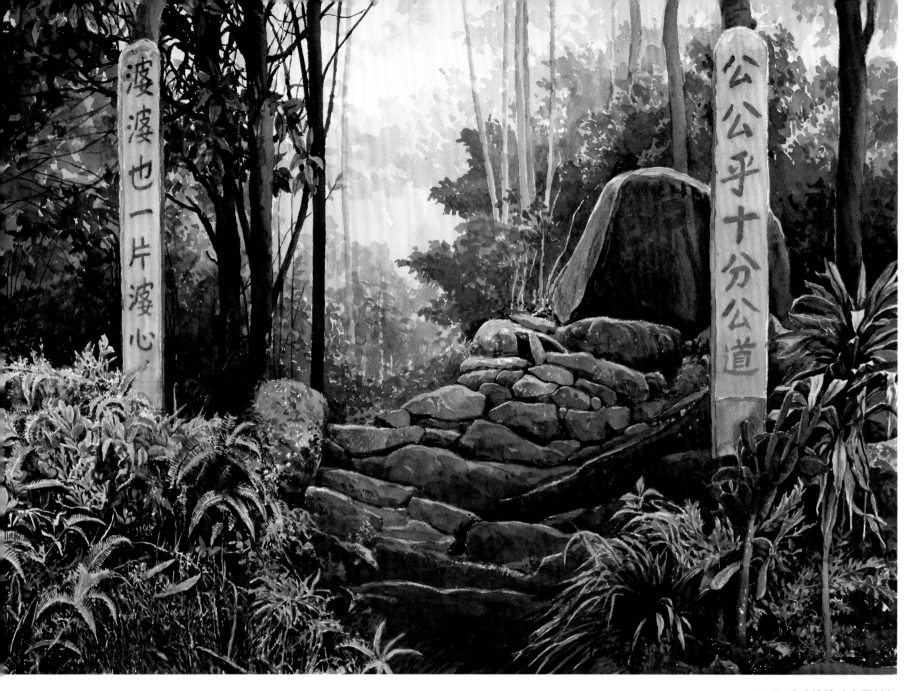

153. 公公婆婆（大腦村）
2018　水彩　56 x 76cm

·道德·

　　這是西貢蠔涌一條名為大腦村的古村旁立下的對聯：「公公乎十分公道，婆婆也一片婆心」。本港多處村落都有豎立這種對聯，其實是該村長老，希望年青一輩對歷代祖先及父母懷有養育及教導的恩典，並提醒他們要有知恩、感恩及報恩的心。

　　民間亦有清明節及重陽節日，以前鄉間全部男丁都會在該天集體帶備香燭祭品，浩浩蕩蕩到山墳拜祭祖先，這是中國傳統文化重要的「孝道」，懂得慎終追遠。

· 教育 ·

祠堂一般都建在圍村中心，除供村民祭祀敬祖、舉行喜慶宴會、社交聚會以及議事外，亦是向族人及外界展示財富的地方，故較一般建築隆重，壯麗而堂皇。此外，部分祠堂還會兼作學堂，培育子弟。科舉時代，富庶的族群對子弟教育十分重視，所謂「萬般皆下品，唯有讀書高」，亦有「學而優則仕」的觀念，因此新界五大家族都設有書塾，有以祠堂作教室，亦另建有獨立書室。

154. 屏山覲廷書室
1988　水彩　38 x 56cm

鄧氏先世鄧符協在新界西部創辦了本港第一間鄉村書室力瀛書齋（又叫力瀛書院），比位於沙頭角，由李氏族人所建的鏡蓉書屋等更早出現，成為早年的文化區，以期望子侄在科舉中考取功名，光宗耀祖，但現已不存。鄧族為供子弟教育，又在新界多處興建更多書室，現存的覲廷書室為其中之一，位於屏山坑尾村，在1870年興建，可惜幾年前因一場祝融把內部全毀。又如於清朝道光二十年（1840年），在龍躍頭建有善述書室，內裏懸掛一族人獲皇帝欽點翰林庶吉士的牌匾。

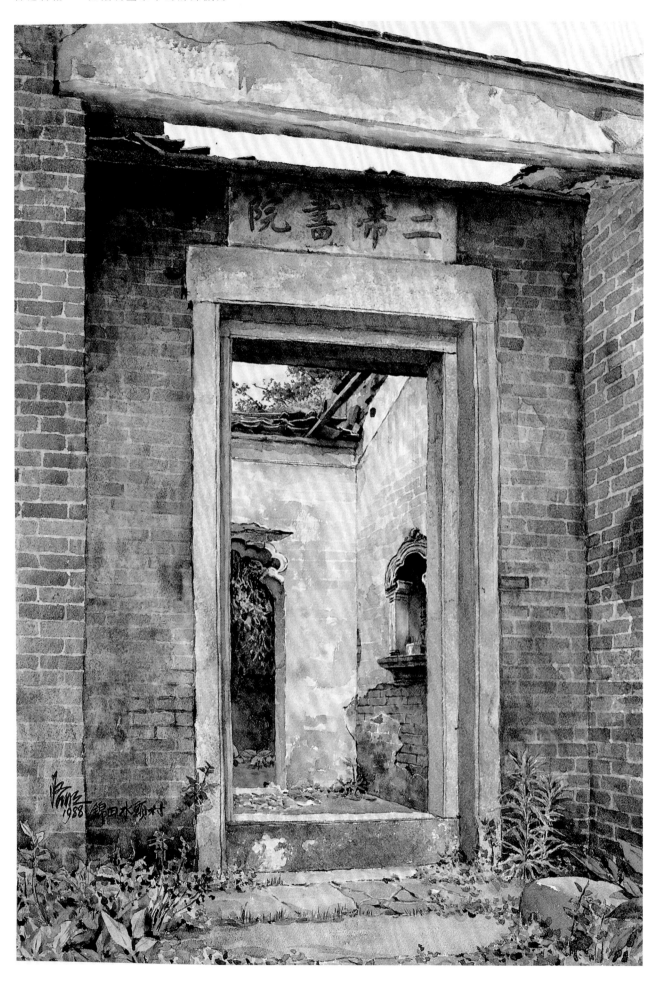

155. 二帝書院

1988　水彩　56 x 38cm

　　二帝書院位於錦田水頭村，1840年為鄧氏家族所建，是兩進式建築，但大門開在兩廳之間的側面圍牆，院前正廳供奉文昌及關公二帝，讓子侄作為修文習武之所，故稱「二帝書院」。書院建築簡陋，當年是由十六位鄉紳促成，庇佑族人在科舉取得功名，並免費為貧窮子弟提供教育的機會。

　　我於1988年寫生的時候，書院殘缺不堪（該畫為香港藝術館收藏），現經政府修葺。對面還建有一所「沜流園」，當年也是書室。

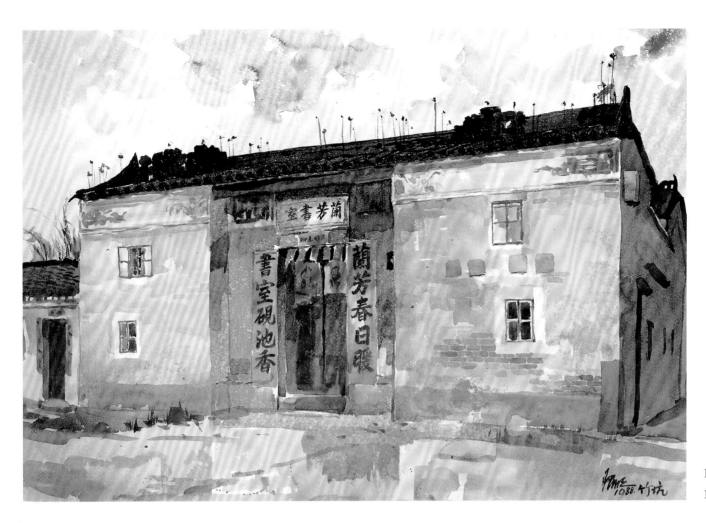

156. 竹坑蘭芳書室
1988　水彩　38 x 56cm

157. 廖萬石堂
1989　鉛筆　36 x 45cm

　　廖萬石堂位於上水，為廖氏大宗祠，建於清代乾隆十六年（1751年），乃廖氏後人為紀念其先祖廖剛及其四個兒子皆在宋朝任官而建，由於全年每人得官祿二千石，五人共萬石，故將宗祠名為「萬石堂」。

　　廖萬石堂共有前、中、後三進，每進之間的院子甚為寬敞，後進為安放祖先靈位的地方，台基最高。前院兩側有安放旗杆的石蘥，用作懸掛功名旗幟。

　　建築物的結構、樑枋、屋脊、家具擺設，甚至大門顏色及銅鋪首也十分講究，都是有典法根據的。1932年，鳳溪小學創立時曾以此為校舍，至1974年遷址。如今廖萬石堂被列為香港法定古蹟。

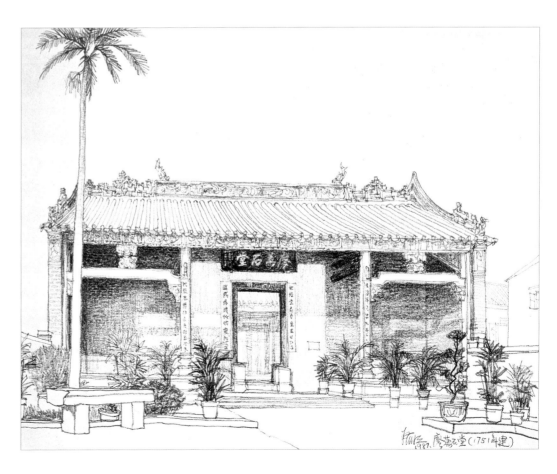

· 婚嫁 ·

　　本港農村的婚嫁儀式多以客家習俗為主流，男婚女嫁前先要交換書柬，如三代譜和龍鳳柬。女子在出嫁前夕，媒人婆（大妗姐）先和新娘行頭禮，然後燃點男家送來的龍鳳燭。旁邊放置茶杯、酒杯各十二、每碗四個的粉團三碗、鹹魚三條、糯米飯三碗及豬肉等於枱之四隅，並有油角煎堆和餅食，這為「坐枱」之頭禮。待嫁女子，當晚有姊妹陪伴唱「出嫁歌」（所謂開歎情），盡情哭訴。男家要預備一大紅花轎。

　　以前小姓或細村落，為了不受外人欺負或面子光采，都希望把自己的女兒嫁到大姓人家，將來的孩子就成為表親輩，如發生什麼大小糾紛（如水源及土地等），也不會孤立無援

　　迎娶當日，新郎捧鴨乘轎出發，半途折返，轎繼續前往女家迎娶。富者有舞麒麟、旗幟及打鑼打鼓，舉起紅燈籠開道。新娘隊伍來至男家，新郎候於門前，叔侄奠酒於地，轎前地上放有兩個窩籃，新郎踢轎門，把新娘狽上，有人捧笤箕高舉於新娘頭上，內盛有柚葉、香茅及竹箸十雙，進門後放爆竹，形式十分嚴謹且有趣。

·風水·

158. 屏山聚星樓

1989　水彩　56 x 38cm

　　屏山聚星樓是一座塔，建於六百年前。塔又稱為「浮屠」，與佛教有關，後漸世俗化，多與風水有關，甚至有為祝福村民考取功名而建的文塔，但塔類建築在本港十分罕見。

　　聚星樓立於上璋圍附近，當年村民建塔，目的是擋北煞及鎮洪水，本有七層，因一次颱風吹塌上四層，現只留下三層。當年我寫生時，四周沒有其他建築物，十分清靜，現四周有高樓大廈，大煞風景。

　　中國農民很講「風水」，現代人看來好像帶有點迷信，其實風水學說是有一定科學根據的。因為人類及萬物都要依賴「空氣」和「水」去生存，一些動植物更可只靠飲水和呼吸生存，風與水的密切和微妙的磨合關係，產生了人類的「風水學」。故風水學上有「吉地不可無水」之說，但吉地還要呈「聚水格局」，才能產生其規範效應和空間效應。山勢、水流、氣流及地脈等因素，均決定了其位置的吉凶禍福。

　　因此，新界的農村一般都在村前建有魚塘，多養飼大頭魚、鯇魚等，甚至價值高的烏頭魚，取其年年有餘及水頭充足之意。村後山坡亦種有所謂的「風水林」，多是耐火、大葉、根固的樹木，可確保防止火與水的災害。村後的植物吸入二氧化碳後放出來的氧氣，則與村前水塘蒸發的上升水氣互為交替流動，自然空氣清新，人畜也健康長壽。

　　其他有指加建「風水牆」、「風水門」、「風水圍」、「風水井」及「風水塔」可以擋煞，我則認為多少帶點迷信了。

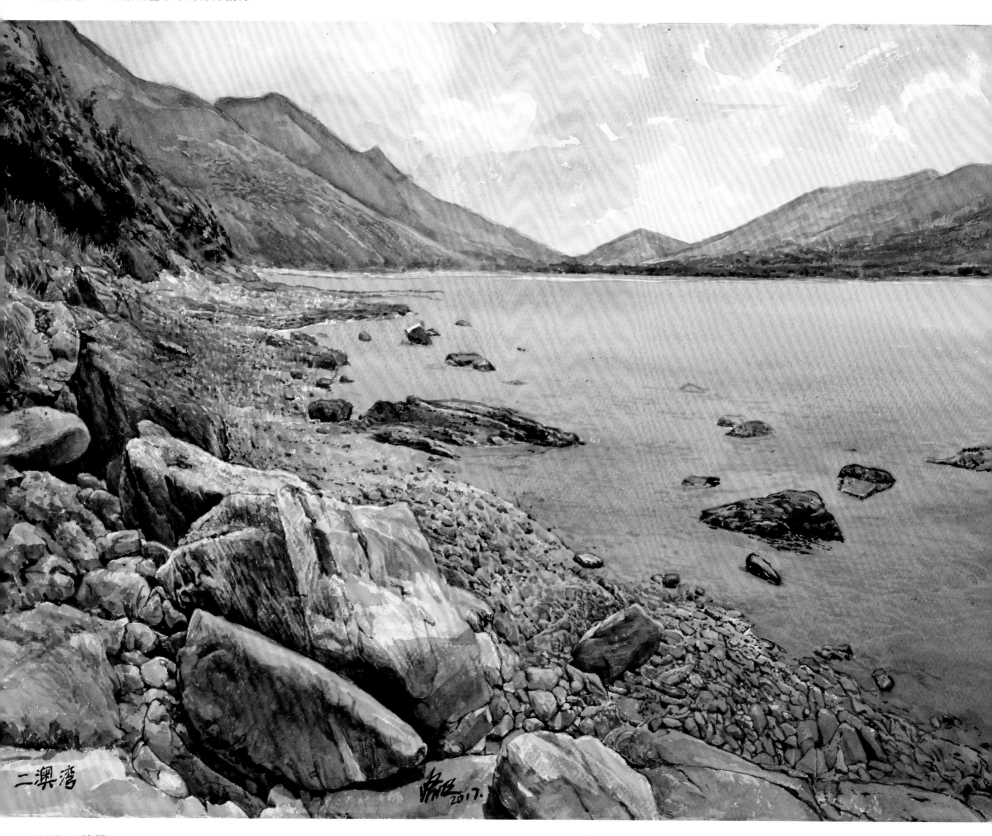

二澳灣

159. 二澳灣
2017 水彩 56 x 76cm

二澳灣是綿延 1.3 公里的砂石灘，砂石是由數支溪流經長年累月沖積而成，海水經常為泥黃色。本來這兒有一舊村，村民亦因風水問題，遷移到另一邊建新村。

· 廟宇及其他宗教建築 ·

由於早年民智未開，村民一般都望天打卦，祈求神靈保佑。尤其以前的漁船都是帆船，沒有現代化的摩打，平安與否真是要看風使舵，聽天由命，一般要花上一兩個月才回來。故凡有廟宇的地方，周邊一定有民居，特別是漁民聚居的地方，讓人們祝福出海捕魚的漁民平安，早日歸來，亦因此香港島及離島大部分的廟宇，都建於海岸線。本地廟宇常見有天后、北帝、洪聖、觀音、大王、海王和海神等，數量不少，相傳他們膜拜的神靈如「天后」、「譚公」和「洪聖」都是真人真事的。

天后

眾多廟宇中，以天后廟較常見。相傳天后為福建省莆田湄州島林村人，姓林名默娘，於 960 年出生，小時候已懂得醫術，治癒過不少村民，並有預測天氣的異能，確保漁民出海平安。她死後當地人建廟懷念她，封為女神，有稱「媽祖」或「娘媽」。

天后廟一定建於海岸邊，因是漁民之神。眾多天后廟中，要數最歷史悠久的就是西貢大廟灣的天后古廟，由福建人林氏所建，又稱為大廟，每年天后誕，人山人海，香燭鼎盛。令人匪夷所思的是，廟內竟有兩張鳳床及兩座天后像。至於南果洲的天后廟，相信是本港最細小的天后廟，只有 1.5 米高。

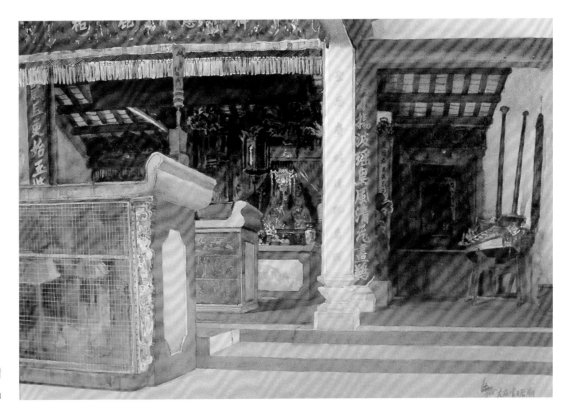

160. 大廟灣天后古廟
1988 水彩 54 x 79cm

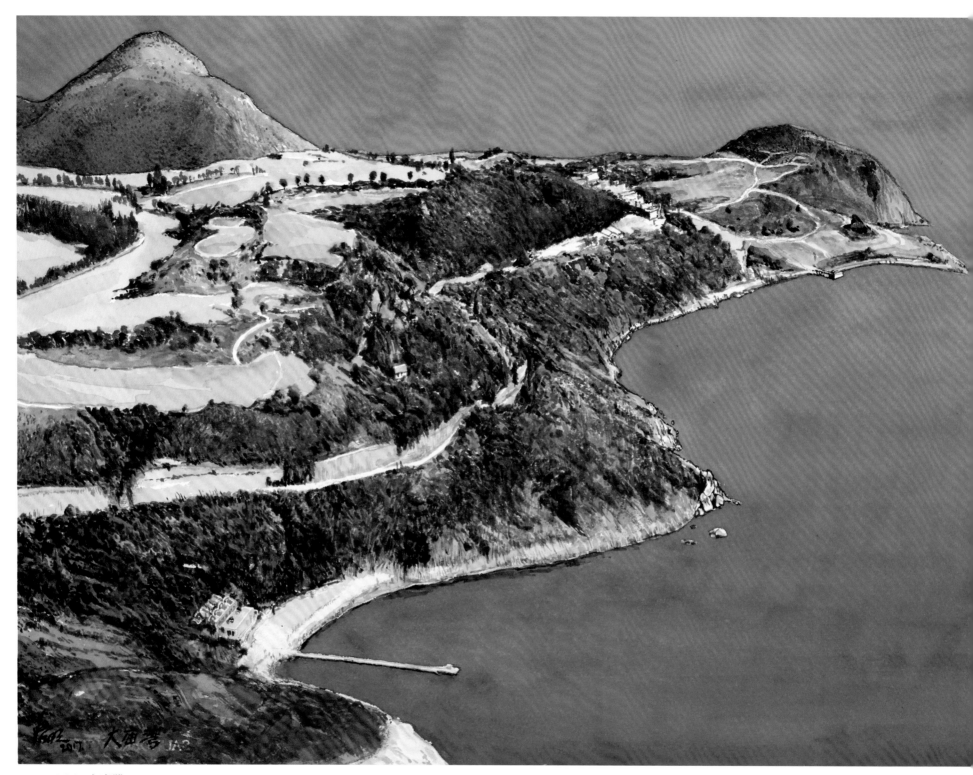

161. 大廟灣

2017　水彩　56 x 76cm

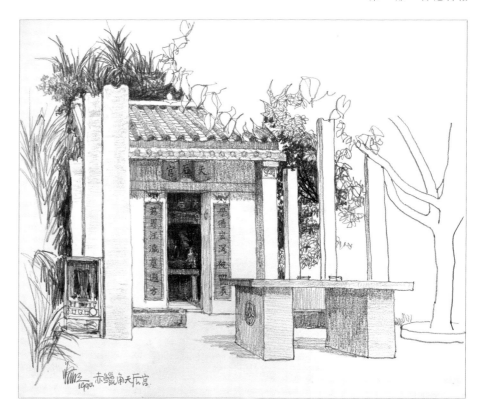

162. 赤鱲角天后宮

1990　鉛筆　37 x 45cm

　　赤鱲角原村在現赤鱲角機場的東北隅，現搬至黃龍坑，村裏一座很有特色而珍貴的天后宮也一起搬遷。雖然此廟不大，但全用花崗岩石建造，包括神像、門扉、爐、燭台、枱椅等，建於清朝道光三年（1823 年）。早年我曾和一班學生到那裏寫生，按當地村民說，當海盜搶劫的時候，全村民就到天后宮躲避，一來是石門，賊人不易推開，就算放火也燒不着，高招！當年我們嘗試推動石門，已經壞了，推不動。

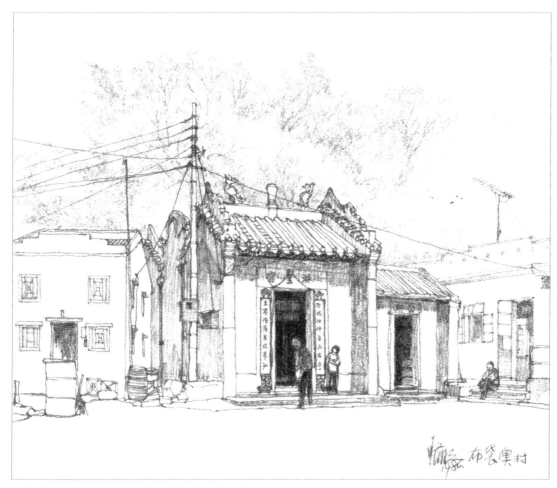

163. 布袋澳村洪聖宮

1986　鉛筆　36 x 45cm

譚公

　　原名譚德，元代惠州人，在九龍峰修行，十三歲得道，煉成肉身長生不老，貌如小童。傳說他能預知天氣，先通報漁民，又能呼風喚雨，解民困及扶危治病。

洪聖公

　　洪聖公生於唐代末年，廣東省南海人，亦可為漁民消災解禍，有稱為「大王」。

內陸廟宇

內陸的廟宇其實也有不少，如灣仔的濟公廟（現已遷往太平山街天后宮）及大王廟、九龍城的侯王廟、黃大仙廟、慈雲山觀音廟、荃灣圓玄學院、沙田萬佛寺及車公廟、粉嶺蓬瀛仙館、元朗靈渡寺、青山禪院、屯門妙法寺，大嶼山有楊侯古廟、羅漢寺、觀音殿、靈隱寺、慈興寺及寶蓮寺等，數之不盡。有些小廟宇更建於路邊，無奇不有。

此外，華人的廟宇也不一定是與宗教有關，有些是崇拜某人生前對社會有貢獻的偉人，只不過用宗教形式去膜拜。廟宇之外，還有些膜拜天地及大自然之物，常見為石頭，而各村落的村口，亦都設有土地公之類。

直至現在，每年各神誕日和傳統節慶都會有慶祝活動，當中離不開神像出巡，舞獅、舞龍、舞麒麟，飄色、技藝等表演巡遊，及放花炮、神功戲。又如長洲還有搶包山，但當年本是為了祈求國泰民安，風調雨順，在民智未開的那些年，是無可厚非的，因他們的命運在當年的現實中得不到什麼保障，自然求神拜佛，起碼在心靈上得到點點慰藉。但在現時科技尖端的年代，某些人還煞有其事的去大事慶祝，在本人而言，極為反對，這些帶有「迷信」的傳統，作為歷史人文一部分記錄下來，那已經足夠了。

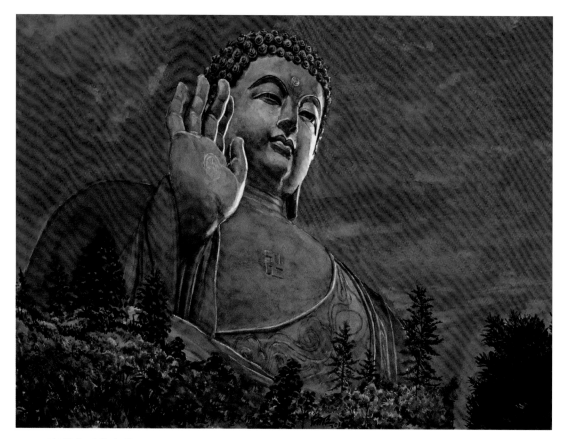

164. 寶蓮寺天壇大佛
2017　水彩　56 x 76cm

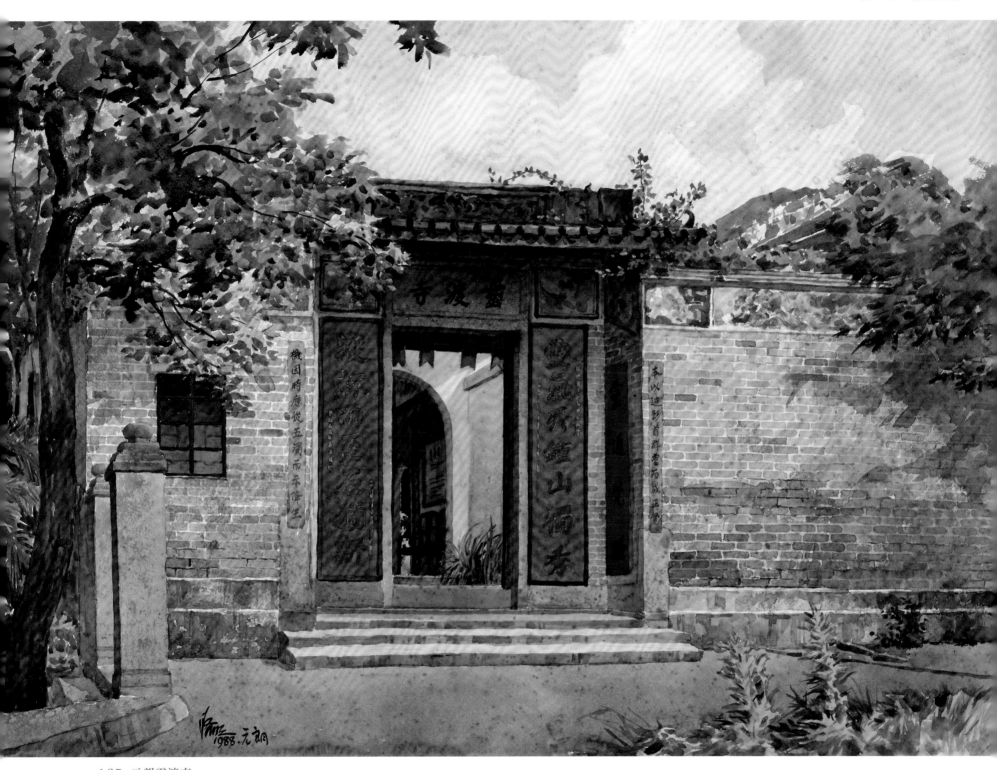

165. 元朗靈渡寺

1988　水彩　56 x 76cm

166. 圓玄學院
1988　水彩　56 x 76cm

167. 大坑蓮花宮
1986　鉛筆　46 x 37cm

168. 伯公坳
2017　水彩　56 x 76cm

步上鳳凰山必經之地。在中國人的農村入口，一般
都設有「土地公」神位，守護着村民的安危，故「伯公坳」
即「鳳凰山」之「土地公」也，祈求路人出入平安。

169. 青衣土地公
1987　水彩　33 x 40cm

外來宗教建築

外國宗教在中國亦歷史悠久,香港未被英國殖民的前一年,天主教已於 1840 年在本港展開傳教工作,其後英國國教聖公會於 1845 年在中環興建會督府。

你會發現,新界的天主堂不多,原因是當年村民可自給自足,且對外來宗教有點抗拒。但沿海的漁民較貧窮,文化程度較低,而外國教會多以物資引誘村民入教,故海岸才見有天主堂建立。中國大陸解放後,有些宗教人士逃來香港,改變傳道方式,以村屋民居為基地,平易近人。

記得 1970 年代,我因為某教會繪畫兒童讀物插圖,偶然認識一位從內地來港,自認為歐洲「西差會」的成員。他懂得華語,與他熟絡後,他自爆自己以前在內地以宗教作掩飾,其實是搜集情報。沙田道風山基督教叢林的創辦人艾香德博士(Dr. Karl Ludvig Reichelt)是挪威人,也是西差會牧師,1930 年從內地來港,1934 年建成教堂,建築採用中國廟宇式,以作為統戰佛教徒的中心。

由於中國基督教徒發現外國人在自己國土作政治情報活動,於是在二十世紀初,脫離外國人控制的教會,毅然成立了「中華基督教會」,提倡本色神學,須有三自精神——自養、自傳、自治。解放後,國內天主教徒也成立「愛國天主教會」,擺脫以梵蒂岡教皇為首的天主教會。但任何事都不能以偏蓋全,外國教會在本港文化教育貢獻頗大,有目共睹,甚至香港第一份中文報刊《遐邇貫珍》(1853 年),也是基督教傳教士麥都思(Walter Henry Medhurst)所創,成為本港文學的源起。

其實任何宗教,包括佛教、道教、猶太教及回教等,本意均是導入向善,傳達做人要有良知和愛心的信息。宗教信仰是物質世界以外的事,是人類擺脫煩惱,追求心靈平和及來世託福的渠道,是屬靈的世界,應不分性別、種族及國籍,一律平等。故屬靈的人應不參予任何政治活動,這也是我一向強調真正屬靈的藝術家,是與宇宙共為一體的。

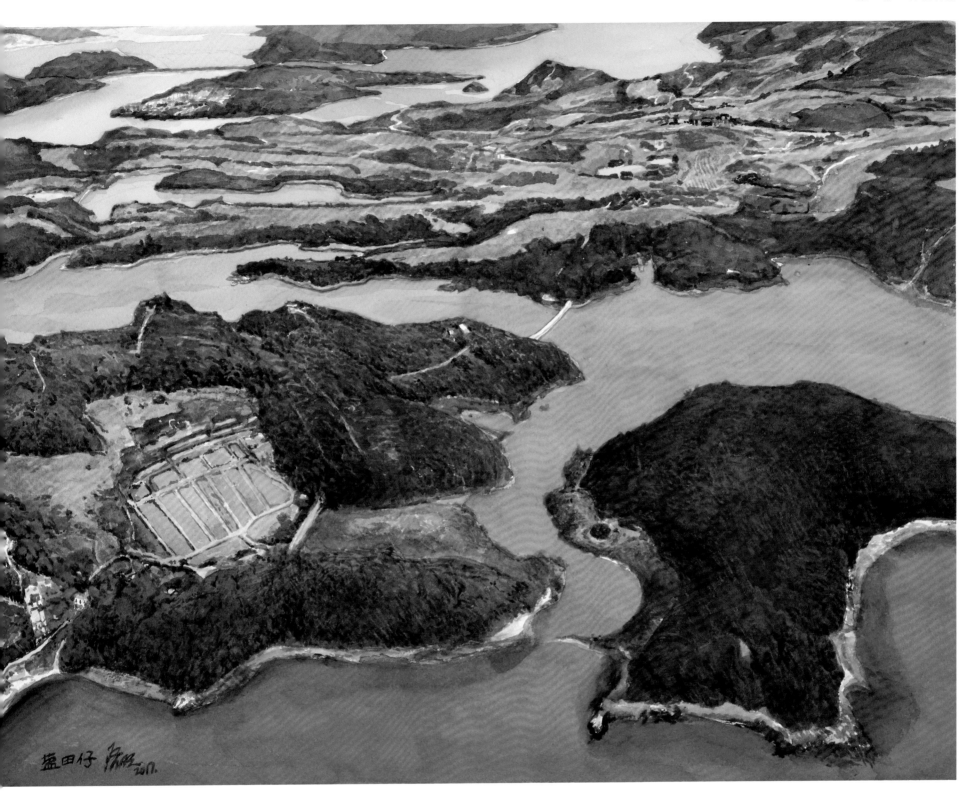

170. 鹽田仔
2017　水彩　56 x 76cm

鹽田梓的「梓」，有鄉里之意，有稱鹽田仔。原居民為於東漢時遷入的客籍人，以曬鹽為生，全盛期有千多村民，現只剩數戶人居住。全島面積不到一平方公里，全長不足兩公里。現已荒廢了的鹽田，當年是一塊色彩瑰麗的畫板，見證了這裏居民的生活景象。加上這裏還保留着完整的天主教堂聖若瑟堂，其於 2006 年獲聯合國教科文組織亞太區文物古蹟保護獎優異項目獎，現有人刻意到來拍攝婚紗照，另有一番風味。

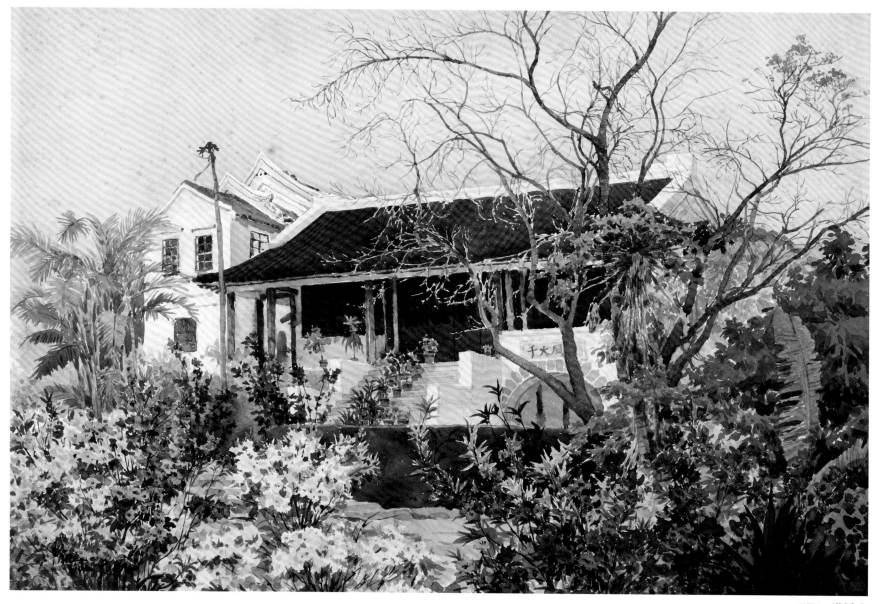

171. 道風山
1988　水彩　56 x 76cm

172. 上輋村天主堂
1988　鉛筆　36 x 45cm

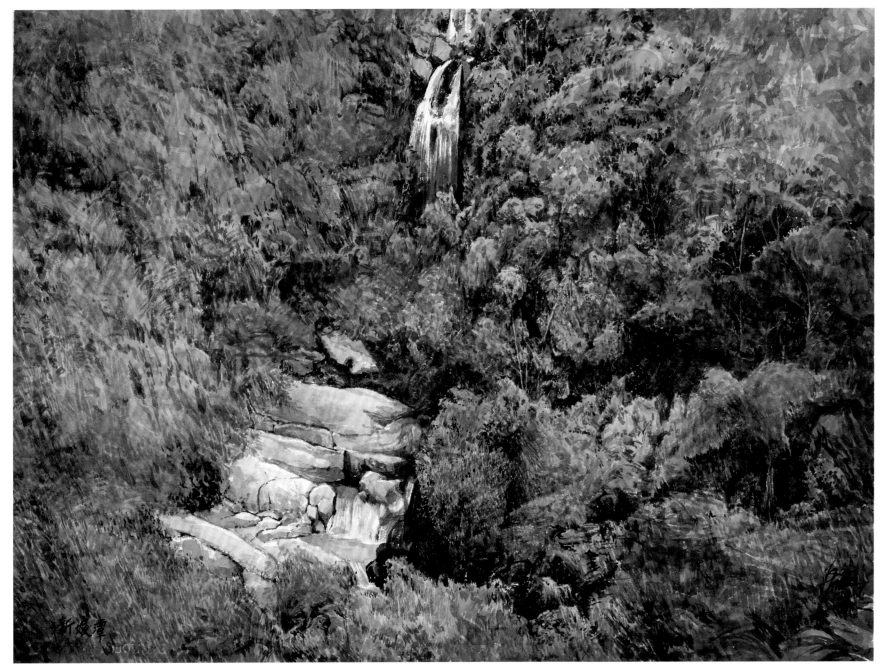

·民間傳說·

173. 新娘潭

2017　水彩　56 x 76cm

新娘潭位於大埔吐露港的西北面，與船灣淡水湖連接。

傳說當年有新娘出嫁，路過此地，新娘跳入潭中自殺，以抗拒封建時代「盲婚啞嫁」的制度，故後人就稱這裏為「新娘潭」，姑勿論故事是否屬實，但已反映那年代的社會制度對婦女不公平的控訴。

現時人們已把新娘潭那天然的因素美化：一，把瀑布形容為新娘的面紗，因水流顯得輕薄而飄忽；二，在河谷下見兩岸山坡陡峭，河床是一道深邃而狹窄的峽谷，指其外觀猶如一頂「大紅花轎」；三，湖面不大，看水潭內的泥板岩、孢子石、壺穴等，有如「嫁妝箱」；四，新娘子的另一嫁妝，是分佈在水潭周邊的赭紅色粉砂岩，說是當年新娘子出嫁途中不小心散落的「粉盒」；五，河谷中有些大小不一的壺穴，像一粒粒小珠子，說是娘子出嫁，捨不得家人留下的淚珠。

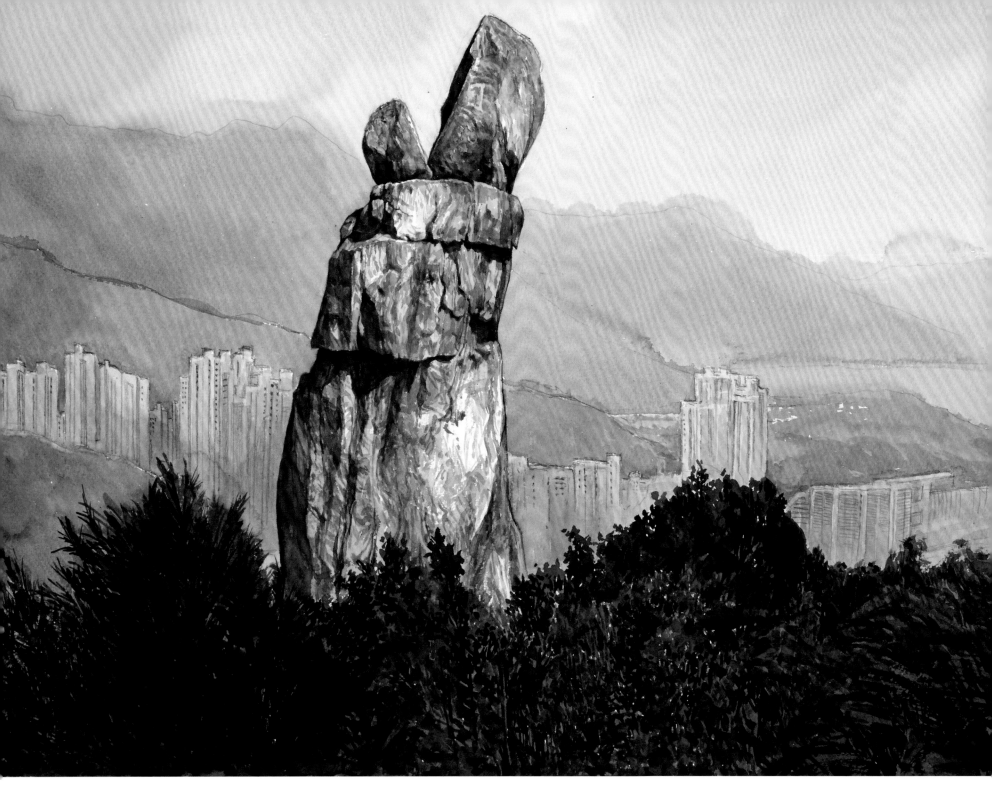

174. 望夫石
2018　水彩　56 x 76cm

望夫石屬獅子山脈，位於沙田紅梅谷上的一個小山崗，為塊狀分裂石塊。早年當你從九龍乘搭火車，一出隧道口，第一時間進入你眼簾的就是這塊石頭，因周邊還沒有如今的高樓大廈，現在就很難找到它的蹤影了。

那塊石記載着一段可歌可泣的民間故事：話說當年有一大圍村民出海謀生（本港未開埠前，新界居民要遠洋，一般都乘小船到西貢轉上大船），怎料一去多年，消息全無，其妻子每天孭着兒子爬上最高的山崗，看着吐露港口，盼望丈夫早日回來團聚，但苦候了多年，未能如願，感天動地就凝為石塊。一則民間故事，反映及歌頌了妻子對愛情的恩愛忠貞，哀怨動人，對現代人來說，聽來可能有點荒誕和迷信，但已印證了一個時代的人文歷史。

4 . 歷 史 留 痕

175. 李鄭屋漢墓

1978　鉛筆　46 x 58cm

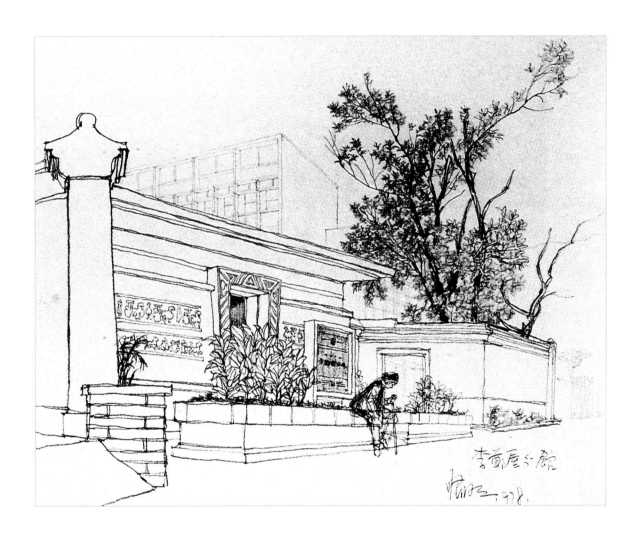

　　本港開埠前，深水埗東京街該處已有姓李及姓鄭的村屋，故後人稱作李鄭屋村。

　　1955 年 8 月，政府正要建公屋時發現李鄭屋漢墓。因墓內並未發現骸骨，引起諸多揣測，有人認為是一位來港避難的貴族，亦有人認為是一位鹽官。以我的經驗推測，早年中國人生前一定會有「生人霸死地」的習慣，甚至預備棺柩、壽衣及喜愛的陪葬物，好使由自己安排及了卻人生最後的心事，入土為安。而該墓可能源於其主人在外地經商途中，不幸染病或遇意外，死於他鄉之故。

　　從墓的形制及出土文物等推斷，應建於東漢時期（25 至 220 年）。

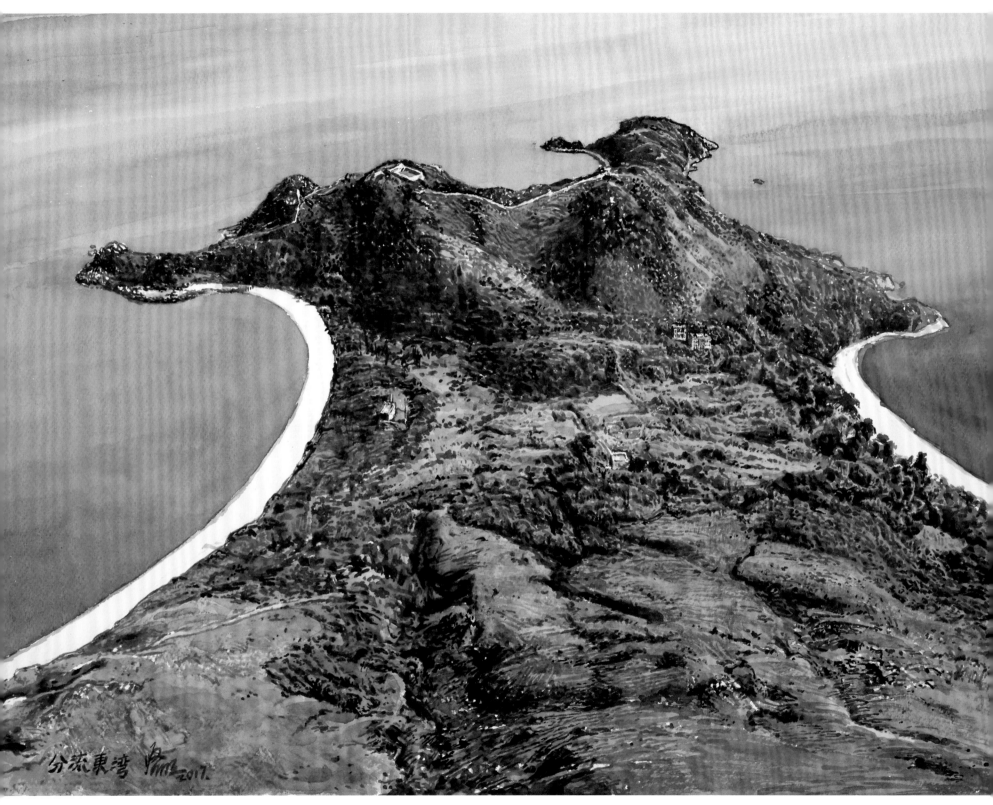

176. 大嶼山分流東灣
2017 水彩 56 x 76cm

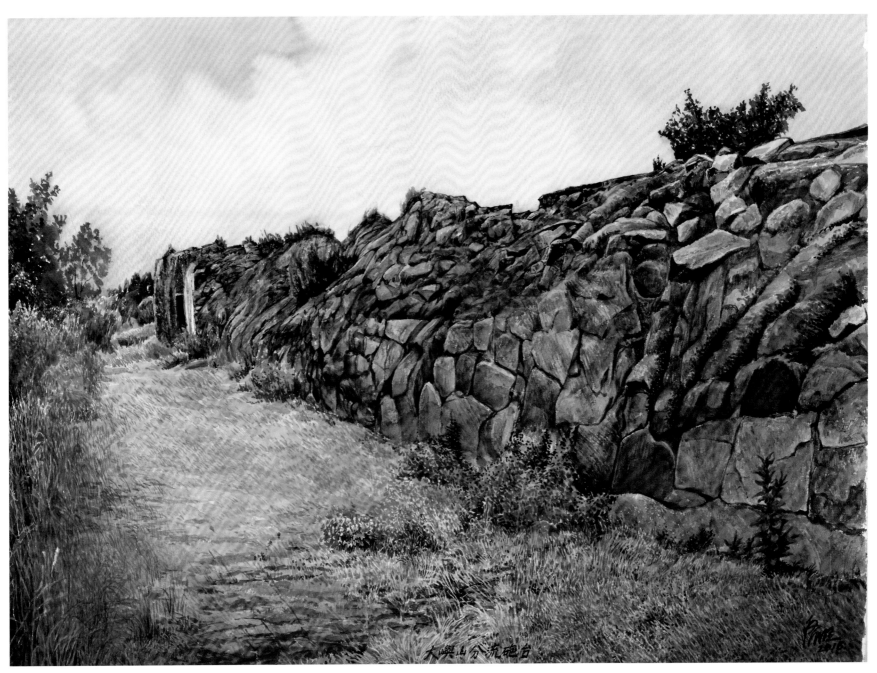

177. 大嶼山分流炮台

2016　水彩　56 x 76cm

為了防範海盜及外敵，分流於明朝時已建有炮台，現存的則是建於清朝康熙末年（1722 年），隸屬大鵬協水師右營守備管轄，員兵三十人。村內另建有的「應鋼梁公祠」，本用作書塾。至於島上的一塊石碑，源於中英在北京簽訂《展拓香港界址專條》後，英國在此豎碑，標示香港中英南面分界，甚具歷史價值。

為了方便船隻往來，分流村在西南山丘上也建有燈塔。

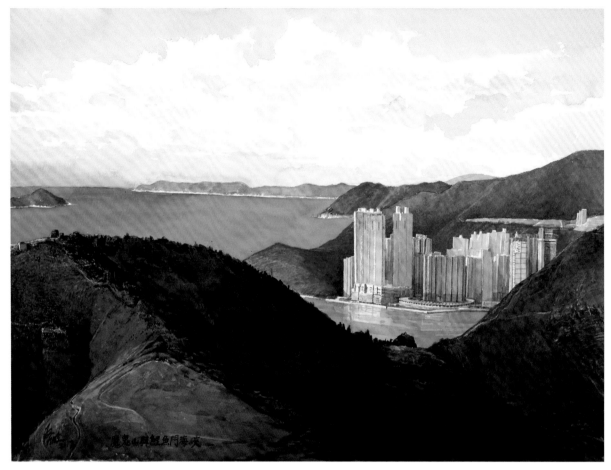

178. 魔鬼山與鯉魚門海峽

2017　水彩　56 x 76cm

鯉魚門本指海峽，五百公尺闊，水深約四十公尺，為本港內港的東大門。因有石礦場，吸引很多以錘石仔為生的石工定居，並以種菜、養豬為副業。

鯉魚門的歷史痕跡不少。唐、宋年間，香港是中國及外地的商旅進出時須經過的重要港口，宋代就曾在鯉魚門東面的佛頭洲設有稅關。又如明朝因實施海禁，導致明清時期，華南海盜猖獗。清朝時就有位鄭建本率軍在閩粵沿海打算抗清復明，但因主力鄭成功已遷往台灣，失去聯絡，鄭建日久得不到支援而淪為海盜，退守香港鯉魚門的魔鬼山，「魔鬼」二字正跟海盜有關。

清乾隆年間，其曾孫鄭連昌在鯉魚門建有現時還存在的天后廟，除用作祈福外，亦是把守海面的哨站及收索往來船隻的行水費基地。鄭連昌死後，傳由鄭七和鄭一承繼，後鄭一墜海身亡，又由其義子張保仔接任，海盜集團日漸擴大。直至清嘉慶十五年，張保仔歸降，廣東沿岸才告平靜。至於香港淪為英殖民地後，英軍亦於1887年，在山上建有炮台及碉堡，與對岸聯成炮陣防線，保衛港口。

早年西灣河至鯉魚門三家村有街渡往來，吸引太古船塢的工友過來進膳，而且當年陸上交通不便，西貢的漁獲多從這裏運至港島，逐漸形成今日的海鮮檔。鯉魚門作為維港東面的唯一出入口，兩岸山上還遺留一座座廢棄了的碉堡和炮台等軍事設施，筲箕灣那邊的基地現成為今日的香港海防博物館，好讓年青人了解歷史。

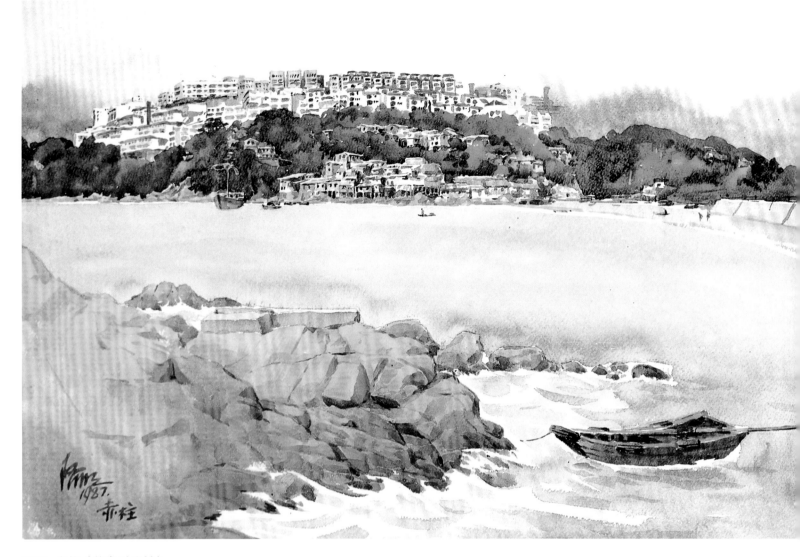

179. 赤柱（前為馬坑村）
1987　水彩　38 x 56cm

位於赤柱大街的一端，臨海而建，八間一式單層並排相連，牆身以紅磚砌成，瓦片屋頂，窗及大門均一律漆上綠色，十分獨特，吸引不少好奇的遊客「打卡」。但這裏也有它的歷史故事，於1937年，抗日戰爭爆發，英政府為了加強海上防衛，於黃麻角山上增建軍營與炮台，由於當地本有八戶客籍村民，六戶姓羅，兩戶姓何，政府遂敕令他們遷走，現於山下建上這八間屋作為補償。

不遠處有聖士提反中學，戰時作為臨時陸軍醫院，怎料日軍登陸後，把全部傷兵射殺，故現校舍旁設有軍人墳場。

英人佔領港島時，先由赤柱登陸，因該處平地較多，本作為開埠的基地。英人起初見到岸上有一棵木棉樹因颱風吹走掉所有橫枝，只賸下樹幹部分（以我推測，應該是檳榔樹，因沒有橫枝），時為傍晚，斜陽照射下呈火紅色，故英人把該處定名為「赤柱」。

岸邊本有姓陳的小村落，近春坎灣有馬坑村（現改建為公共屋邨）。怎知該區野草叢生，蚊蟲為患，傳染病猖獗，駐守英軍因染病而死去不少，不得已才決定轉到港島西面滿佈嶙峋大石的中環落腳。怎經過百多年殖民歷史回歸到中國後，那本建於中環的美利樓，及不少歷任港督到港上任都經此登岸的卜公碼頭，現時都遷到赤柱來，作為殖民時的印記，遊客的景點之一，看來也是英政府冥冥中的厄命。

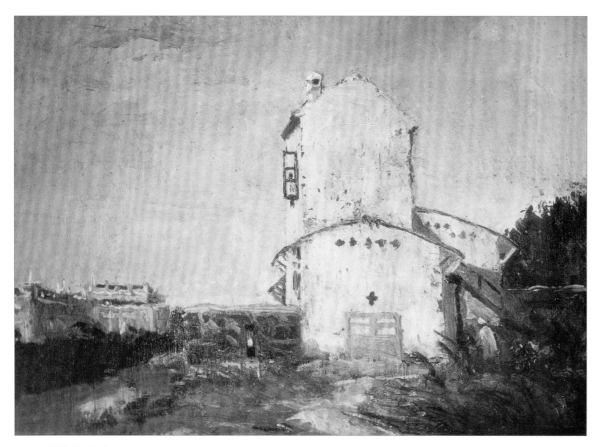

180. 薄扶林牛房
1956 油彩

1886 年，蘇格蘭人白文信醫生（Patrick Manson，又譯孟生・文遜）與五位香港商人成立牛奶公司，以三萬元向政府買下薄扶林數個山頭來建牧場，範圍覆蓋現時置富花園、華富邨、伯大尼及數碼港等地，那裏有潔淨的水源和青綠的草披，可飼養從英國引入的八十隻乳牛。當年白文信先生設牛場，主要出於關心外國官商的飲食習慣，如要由外地運來牛奶，價錢較貴，且不新鮮，那年代亦有官商在自己花園飼養牛隻，製牛奶自用，開辦牛奶公司正好回應需求。於 1930 年的全盛期，薄扶林牛奶公司的牛房有三十多個，奶牛有 1,500 隻，數量於當年竟居全球第六位，可惜於 1980 年代關閉。

除了開辦牛奶公司，這位於 1883 年來港行醫的白文信，亦在 1887 年與同鄉康德黎（James Cantlie）及何啟創辦香港華人西醫書院，即今天的香港大學醫學院，白文信為首任院長，而孫中山正是首屆（1892 年）畢業生，以第一名畢業。1896 年，孫中山首次革命失敗後，輾轉到英國倫敦，10 月 11 日，被清廷在英使館誘捕，康德黎及白文信設法營救，最終孫中山在 10 月 23 日獲釋。

181. 薄扶林牛房
1963 水彩

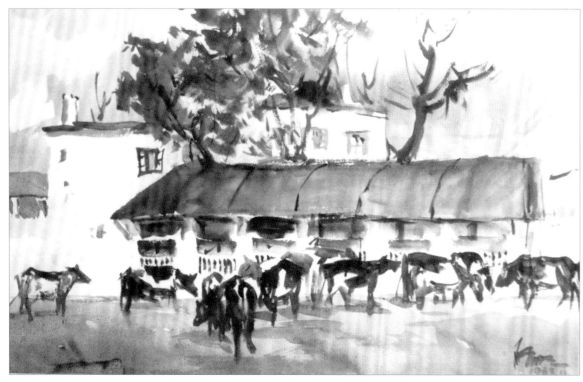

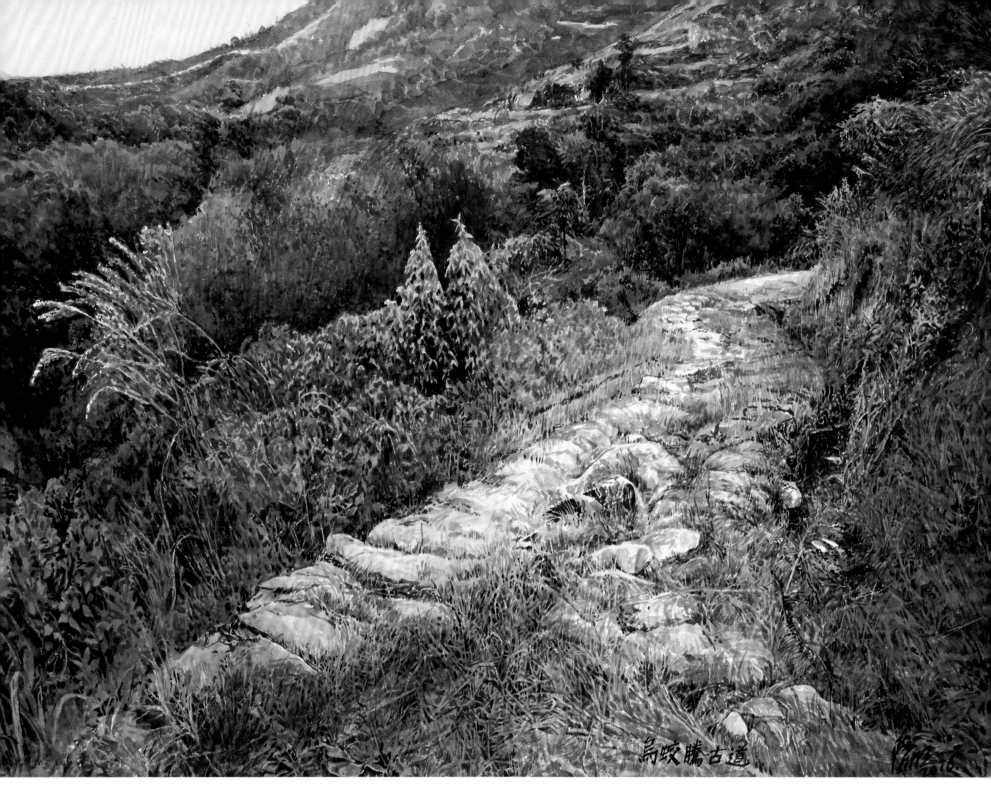

烏蛟騰古道

182. 烏蛟騰古道
2016 水彩 56 x 76cm

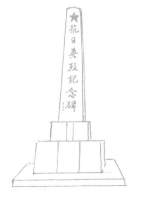

位於新界東北，古稱「烏龜田」，後因別人戲稱村民為「烏龜仔」，才改為「烏蛟騰」，由嶺背、新屋村、三家村、田心、河背、老圍及新屋下七條村組成。村內建有李氏宗祠。

在抗日戰爭時期，烏蛟騰及周邊村落慘被日軍掃蕩蹂躪十餘次。1942 年 9 月 25 日，日軍於拂曉時分，包圍烏蛟騰村，強迫村民供出游擊隊去向，村長李世藩經日軍酷刑折磨，壯烈犧牲，因此激起大部分村民都參加游擊隊。現時村口立有「抗日英烈紀念碑」，對聯寫上「紀昔賢滿腔熱血，念先烈灑世功勞」，悼念在戰爭中犧牲的村民。此碑立於 1951 年，重修於 1985 年。碑文結尾一段：「日本法西斯終於一九四五年八月十四日宣佈無條件投降，反法西斯戰爭勝利了，英雄烈士們的光輝業跡同港九新界的山山水水一樣，萬古長存！人民英雄永垂不朽」。

萬里長城是由一塊塊的磚疊起來的，民族意識是一點點潛移默化積累的，核心價值是把民族正義的感情強化為本土集體記憶，一代一代承傳下去。

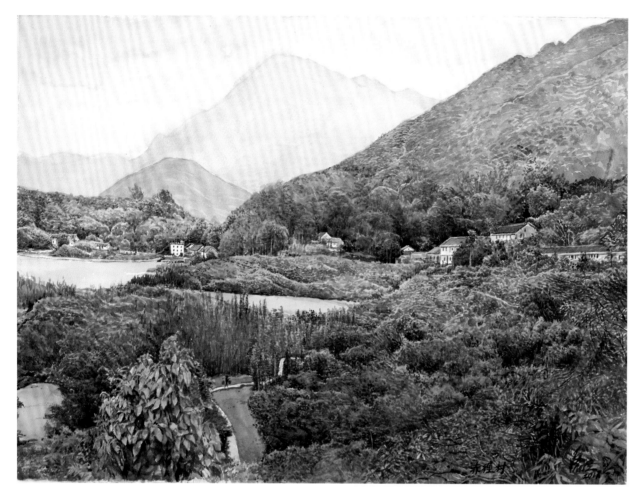

183. 赤徑村
2017　水彩　56 x 76cm

　　赤徑村四周風景十分優美，於 1867
年，有外國傳教士於村內建有天主堂。在
抗日戰爭時期，這兒曾是東江縱隊港九獨
立大隊基地之一。

　　政府為了紀念抗日戰爭勝利七十二
周年，為當年付出過或犧牲的英雄烈士，
於 2015 年 8 月 15 日在西貢斬竹灣一座
「抗日英烈紀念碑」前舉行謁碑典禮。碑
上刻有「功在家園」，讓後人前事不忘，
後事之師。

184. 歷史的遺蹟（赤徑村）
2016　水彩　56 x 76cm

靜物描繪

　　專門描繪鄉村器皿的外國靜
物畫家有塞尚、喬治・莫蘭迪
等。其實我國陶器世界聞名，且
多姿多采，「中國」的英文名稱
也以此為名，為什麼我國竟沒有
畫家去描繪？可能我見識少，其
實本人也曾有此念頭，後因我對
大自然興趣較濃而放棄。

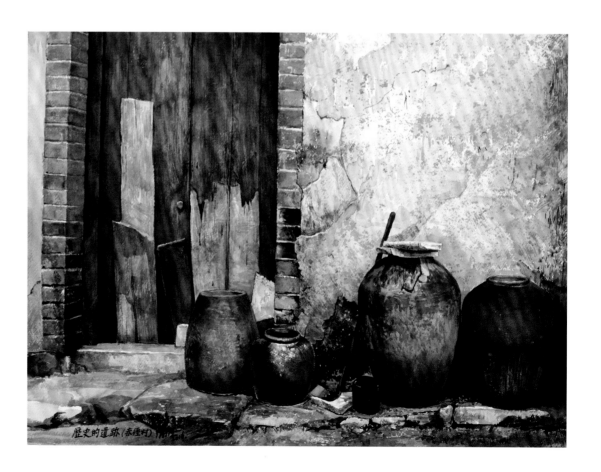

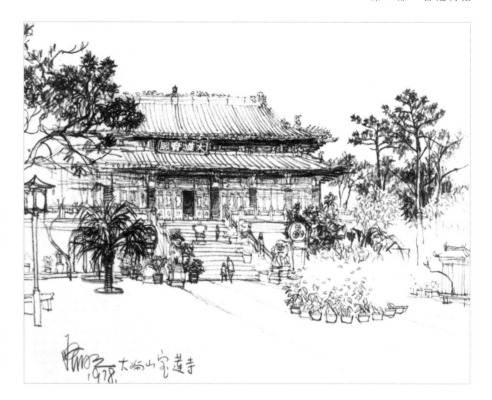

185. 大嶼山寶蓮寺

1978　鉛筆　36 x 45cm

水口村是大嶼山較大的村落，大部分村民姓陳、池、馮。日軍佔領香港時，水口村是大嶼山東江游擊隊的重要據點，村民曾協助抗日建立奇功，如營救被日軍擊落的美軍機師逃到內地，聽聞寶蓮寺也曾領一功。

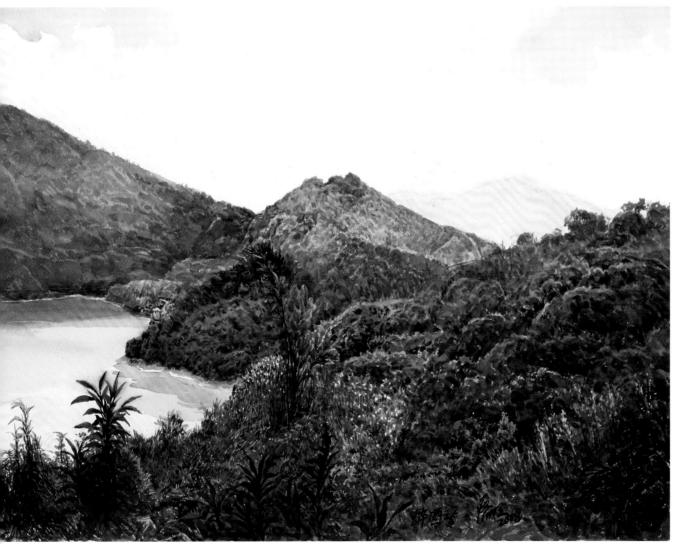

186. 醉酒灣

2018　水彩　56 x 76cm

1936年，英軍為防禦日軍從深圳進攻香港，在葵涌醉酒灣開始建軍事防線，經金山、城門水塘、筆架山、獅子山、大老山，直至西貢牛尾海，全長約十八公里，沿線的村落被迫令遷走，於1938年完成，防線上建有地下堡壘，並設有很多隧道、塹壕連接各山頭，當年稱為亞洲最強的防線。

1941年12月8日，日軍開始渡過深圳河進攻，交火激烈，英軍不敵，於同月11日中午撤退到港島，日軍於13日佔領了九龍半島。經過十八天苦戰，港島也淪陷。至25日，英方向日方投遞降書。現時醉酒灣的戰壕還遺留下來，可供後輩憑弔及對歷史有個認識和反思。

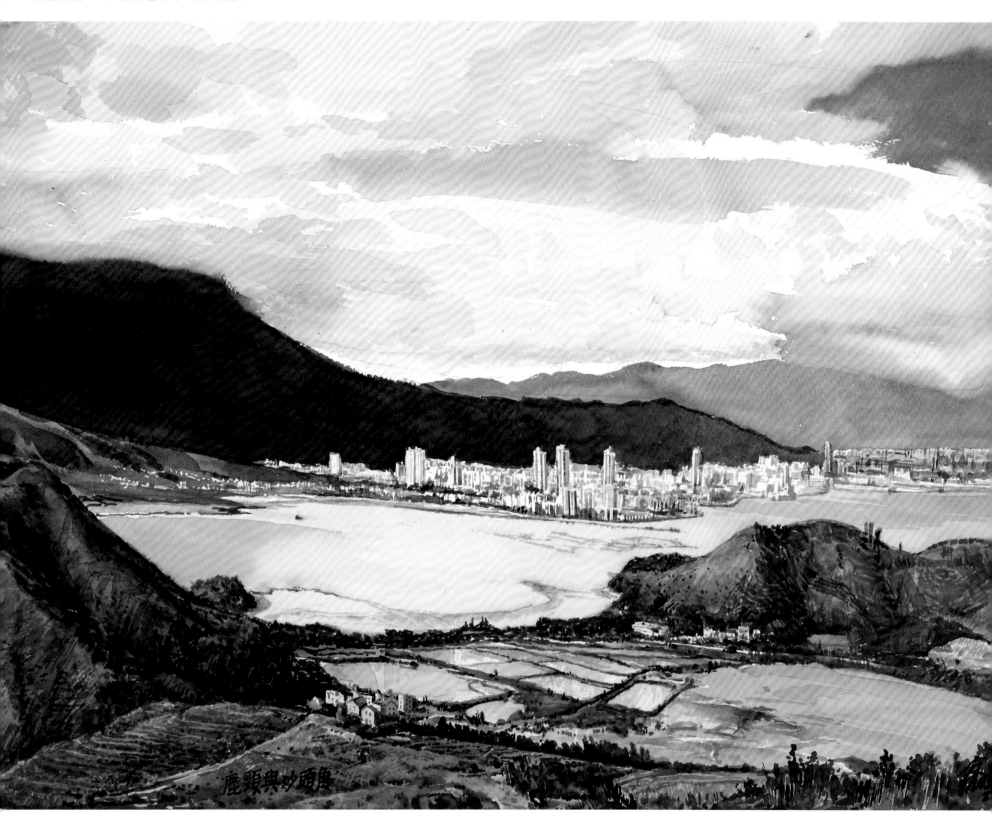

鹿頸與沙頭角

187. 鹿頸與沙頭角
2018　水彩　56 x 76cm

沙頭角位於水陸交通系統要衝，早在明朝已促成該墟鎮設立，跟深圳墟同為客家人創設的新安縣（即寶安縣）最南端墟市。沙頭角於英殖時期成為中英邊界，在當年為走私客黑點，直至現在還是禁區。

沙頭角為抗日戰爭時東江縱隊活躍的大本營，為保衛香港而捐軀的港九獨立大隊陣亡烈士有 110 名，現時名單存放在香港大會堂紀念龕中。

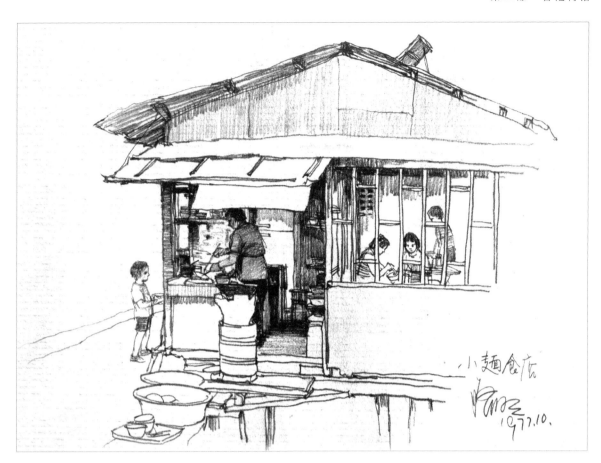

188. 小麵食店——九華徑村

1977　鉛筆　36 x 45cm

189. 九華徑村

1987　鉛筆　36 x 45cm

　　當我出道的時候，該村已經起了變化，很多僭建物在原有的村屋前搭建起來，如畫面所見。

　　在 1949 年，中國大陸未解放前，有很多從事文化藝術的「左聯」人士，從國內逃避國民黨白色恐怖的追殺而逃來香港，他們有部分集中居住在九華徑村。其中有作家巴波、樓適夷、唐人（原名嚴慶澍）、梅溪、端木蕻良、張天翼、巴人（原名王任叔）、尤曼若；畫家有楊太陽、黃永玉、方成、陸志癢；導演有嚴浩等。

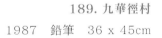

第 三 部

留住
自然之美

1. 消失中的鄉村

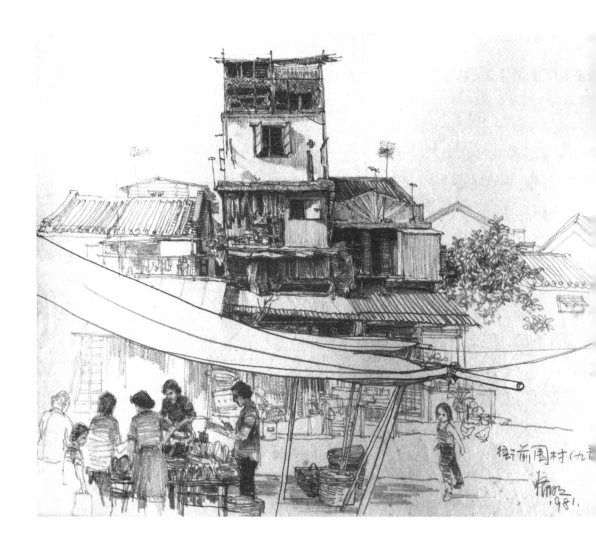

190. 衙前圍村
1981　鉛筆　36 x 45cm

因本港人口逐年增加，迫使政府向新界發展衛星城市，最早的新市鎮建於荃灣、沙田和屯門，1961 年間，全港只有 13% 人口居於新界，主要是農民。1960 年代，香港進入工業化發展初期，農業用地開始萎縮，並且傾向以種植蔬菜、瓜果和花卉為主的農業模式。直至 1986 年，由於新市鎮建成，新界人口增至佔全港人口近 35%，當時最後的一片水稻田亦於 1990 年代在東涌消失。2012 年，農業用地縮減到 4,575 公頃，現時的農村都已城市化了。

現今城市就是那些農民的打造者，以前的村民有些已移民他國，有些遷居城市，村屋有些被遷拆，如九龍連大磡村和衙前圍村也守不住而被清拆，餘下來的大都已荒廢而空置。現雖有「丁屋」之權，但多已不是原居民所擁有，以前的「村」字現今已改為萬姓的「邨」了！

現今我們應靜下來，用心去細味當年村落的人文歷史和大自然的生態，讓自己有個美好的回憶和期盼。

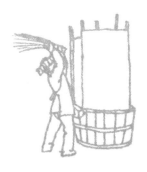

1.1 廢棄的村落和田野

191. 荒廢的梯田（烏蛟騰）

2016　水彩　56 x 76cm

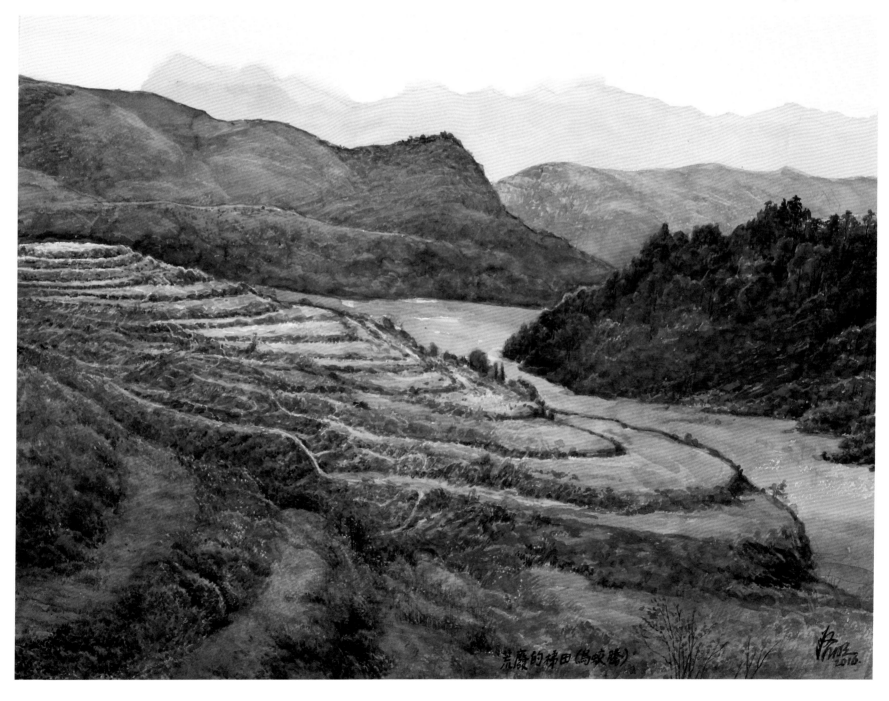

荒廢的梯田（烏蛟騰）

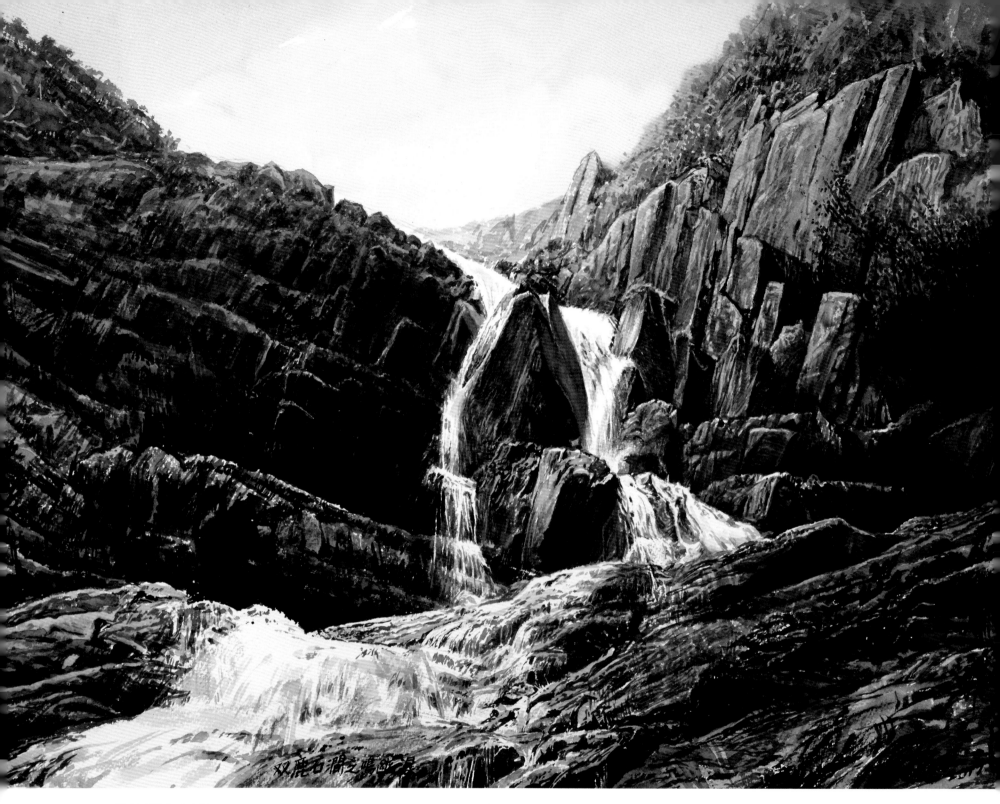

双鹿石澗之鳴幽瀑

192. 雙鹿石澗之鳴幽瀑
2017　水彩　56 x 76cm

雙鹿石澗源起於鹿湖山（即牌額山）、大枕蓋、田尾山，並匯集大蚊山、螺地墩溪流，經西灣流入大浪灣。主澗流域長約八公里，為本港九大石澗之一，被稱為香港的「香格里拉」、「伊甸園」、「理想國」及「世外桃園」。

此地據悉本有一村落，於1960年代，因內地有大批移民來港，政府急需解決問題，分配部分人口在此建村安置，並配給農具和種子。怎知該處土壤根本不宜種植，且經常有狐、麞及蛇鼠類偷食農作物，又與外界隔絕，交通不便，農民唯有棄村，出外謀生。

193. 上苗田與下苗田
2017　水彩　56 x 76cm

為新界東北的古老客家村落，南鄰橫嶺山脈，北倚吊燈籠。由於地處偏遠，交通不便，居民本不多，現隨城市發展，村民陸續棄村而去，早已成為廢村。

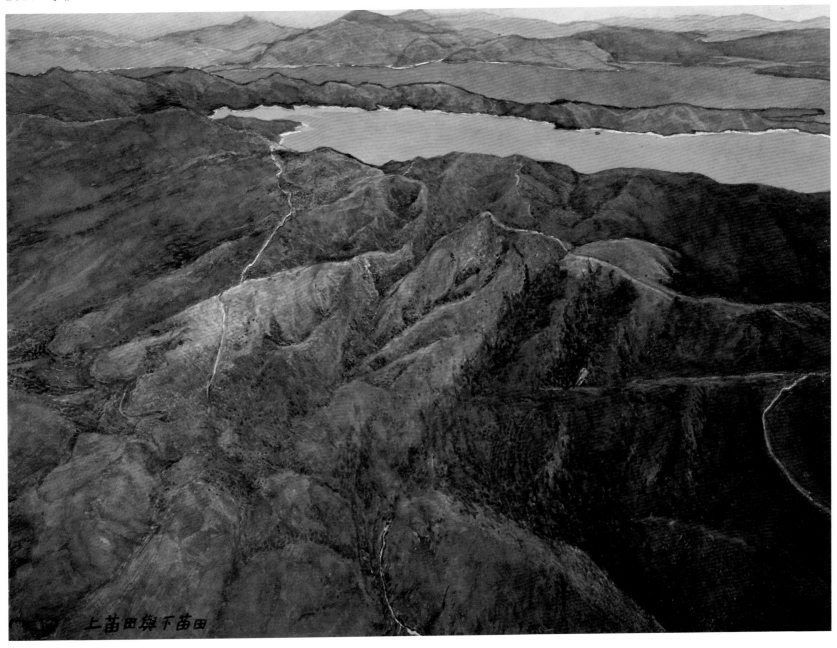

194. 大鴉洲（屬索罟群島）
2014　水彩　56 x 76cm

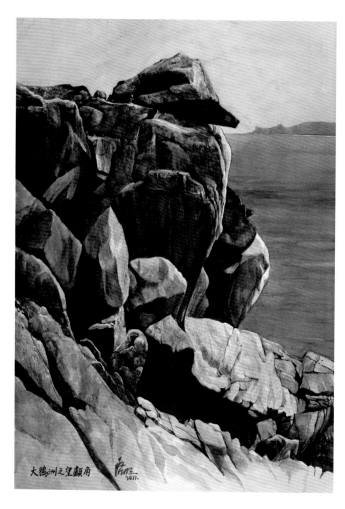

195. 大鴉洲之望顧角
2011　水彩　76 x 56cm

大小鴉洲原居民有百多人，後因政府闢作羈留中心而無民
居，現時已經荒廢，但島上有着很多奇形怪狀的天然景色。

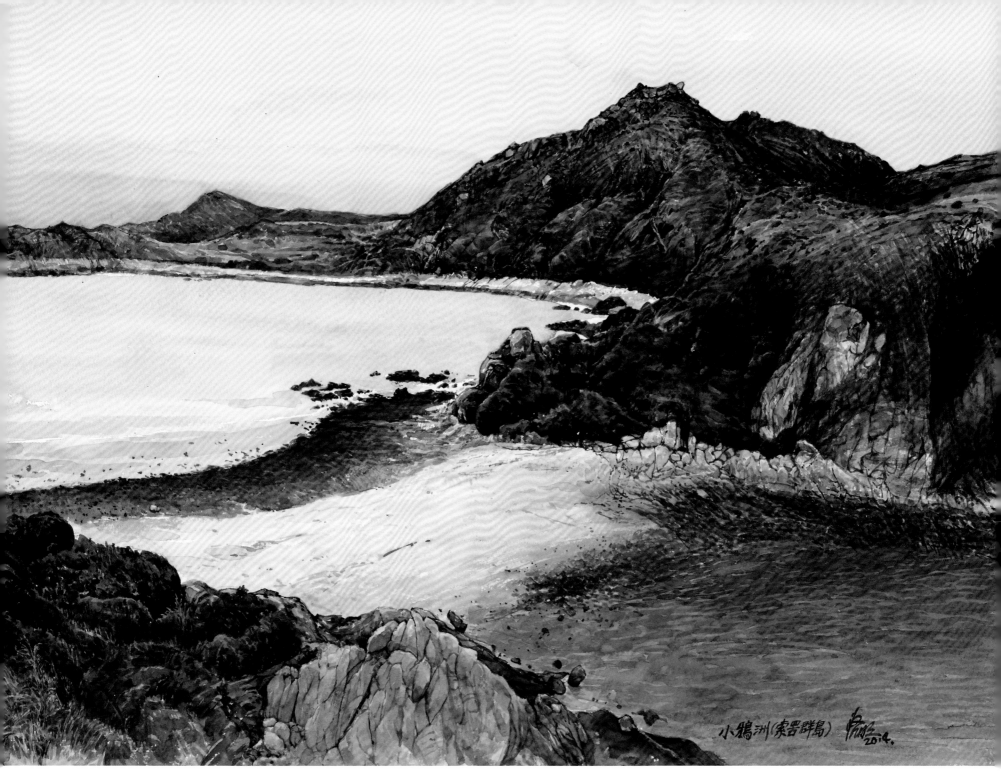

196. 小鴉洲（屬索罟群島）
2014　水彩　56 x 76cm

1.2 自然與城市之間

197. 白沙灣

2017 水彩 56 x 76cm

位於西貢，是昔日漁民的天然避風塘，現為消閒人士的遊艇
聚腳點，每逢假日，尤其是夏天，千帆出海，蔚為壯觀。

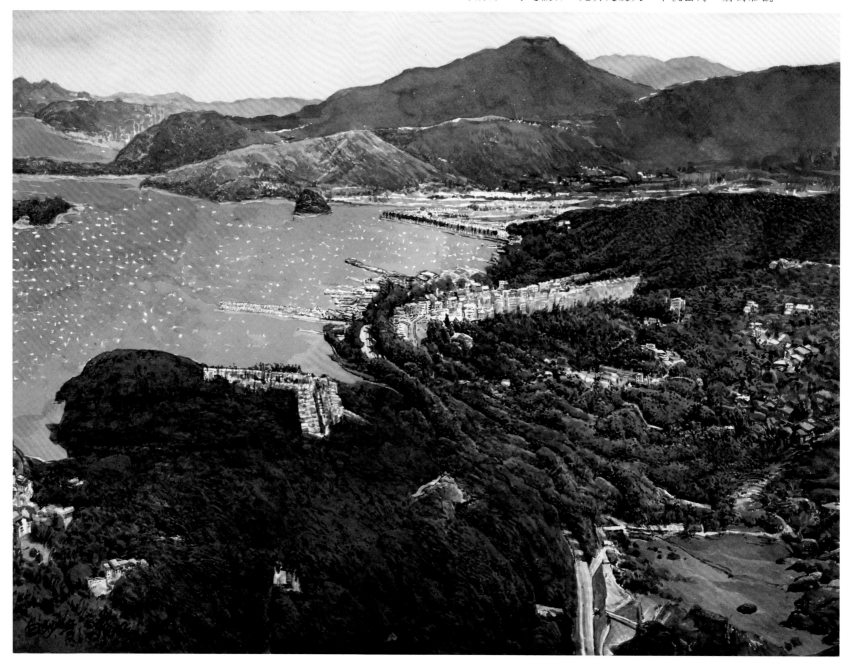

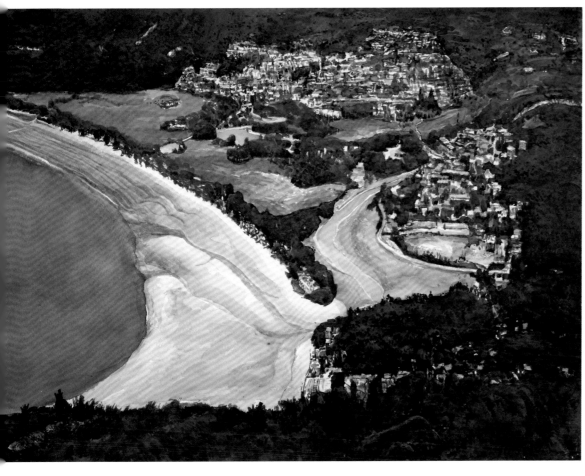

198. 貝澳
2017　水彩　56 x 76cm

199. 大埔汀角（內灣沉積）
2016　水彩　56 x 76cm

200. 石澳
2017　水彩　56 x 76cm

201. 坪洲
2014　水彩　56 x 76cm

202. 梅窩
2017　水彩　56 x 76cm

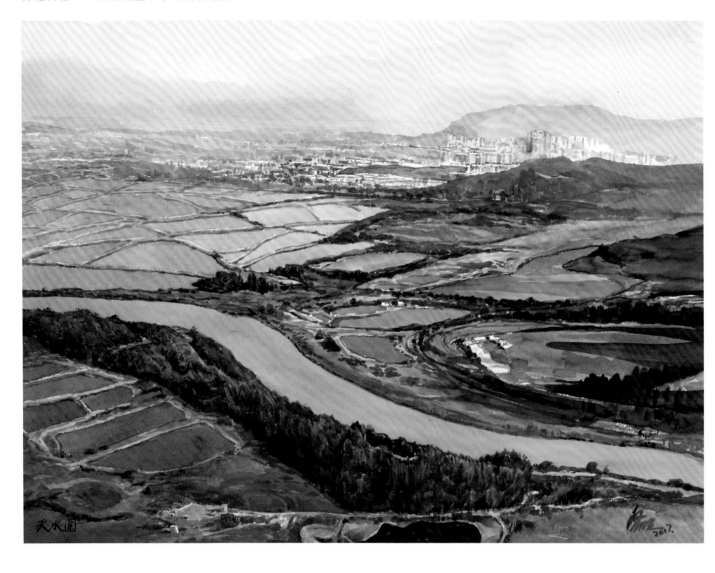

203. 天水圍
2017　水彩　56 x 76cm

204. 凹頭
2017　水彩　56 x 76cm

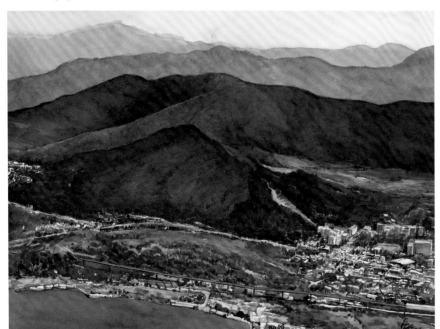

205. 落馬洲
2017　水彩　56 x 76cm

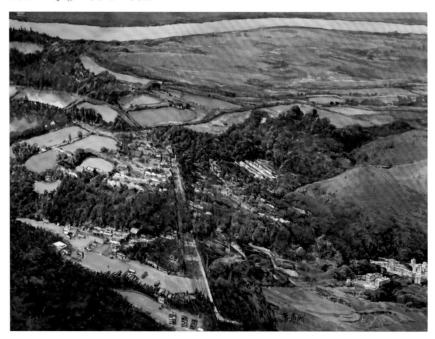

206. 大埔蓮澳村

2015　水彩　56 x 76cm

207. 大美督

2017　水彩　56 x 76cm

208. 西貢市

2016　水彩　56 x 76cm

馬灣

209. 馬灣

2017　水彩　56 x 76cm

　　1868 年，清廷曾在馬灣設關廠，即海關。記得當年在青山公路旁的青龍頭，有街渡通過汲水門海峽把馬灣與欣澳、東涌、赤鱲角等海岸離島串連起來，一日最多一兩班，因此較偏僻，居民也不多。現因新建有赤鱲角機場，並建汲水門大橋及青馬大橋，與大嶼山連接在一起，十分方便。

　　記得有一次和兩位學生到馬灣寫生，而當年還未有背囊甚至膠袋或環保袋出現，為了簡便，只攜畫具，很少帶備飲品，連紙包飲品也未面世，自以為馬灣有士多可購買。怎知其時該地十分落後，不單沒有士多，連住戶也很少，那時正藉大熱天時，我第一次缺水，乘街渡回到青龍頭後，立刻在士多買了一支可樂喝，怎料使喉嚨更為乾涸，可能是糖精問題吧，十分辛苦，吸氣也成問題，弄致差不多要入醫院。但那年入院並不容易，只有回家休息。

　　想當年出外寫生並不輕鬆，曾遇上毒蛇、惡犬、蚊蟲螞蟻或惡意的居民，都帶有危險性，而且那些年還沒有手提電話，遇起事來真的叫天不應叫地不靈。其實我這些回憶和現在的情況已有一大段距離，早就成為香港寫生歷史的一部分。

· 興建水塘 ·

城門水塘早年為一河谷，旁有村落，後因興建水塘，把村落遷置葵涌及荃灣市鎮，有梨木樹、打磚坪、和宜合、石蔭、安蔭、上葵涌、下葵涌、老圍、石圍角、白田壩、西樓角、象山等村。當年該區十分荒蕪，人口稀少，1949 年後，建起由上海遷來的紗廠、漂染廠及醬油廠，海邊還有一些零星的村屋。現時政府保留着陳氏的「三棟屋」，村前有魚塘及蓮地，村屋特別之處，是屋內的門拱比較矮，人們要鞠躬而過，可能是祖先的苦心，要使子弟養成「卑躬屈膝」之謙卑美德。

荃灣對出為青衣小島，記得當年寫生時有一村落，村前有土地公，相信不是漁村。上世紀青衣更曾一度淪為由連伯氏領導的天體會營地，後遭村民驅趕。現時青衣已經填海與葵青相連，並建有青衣大橋。

210. 城門谷
2018　水彩　56 x 76cm

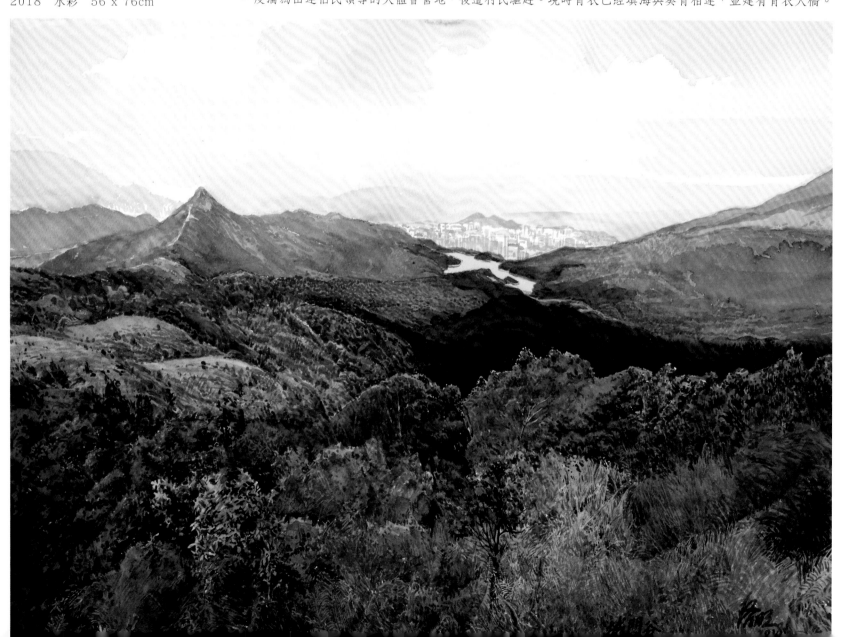

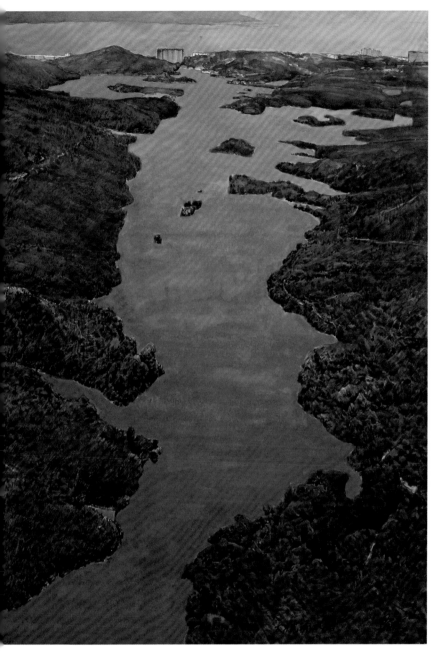

211. 大欖涌水塘

2015　水彩　76 x 56cm

212. 流水響水塘

2017　水彩　56 x 76cm

　　香港於 1960 年代，人口暴增，又遇上大旱災，食水供應十分緊絀，政府有見及此，除了大量開鑿水塘外，於 1965 年引入廣東省東江水才解決永久食水問題。現在留下的水塘，除提供食水及灌溉外，亦是怡人的美景，及帶來多樣的大自然生物。流水響水塘被譽為「天空之鏡」及「香港之桂林」。

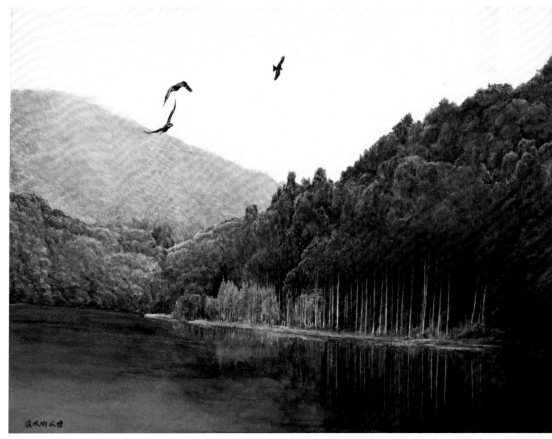

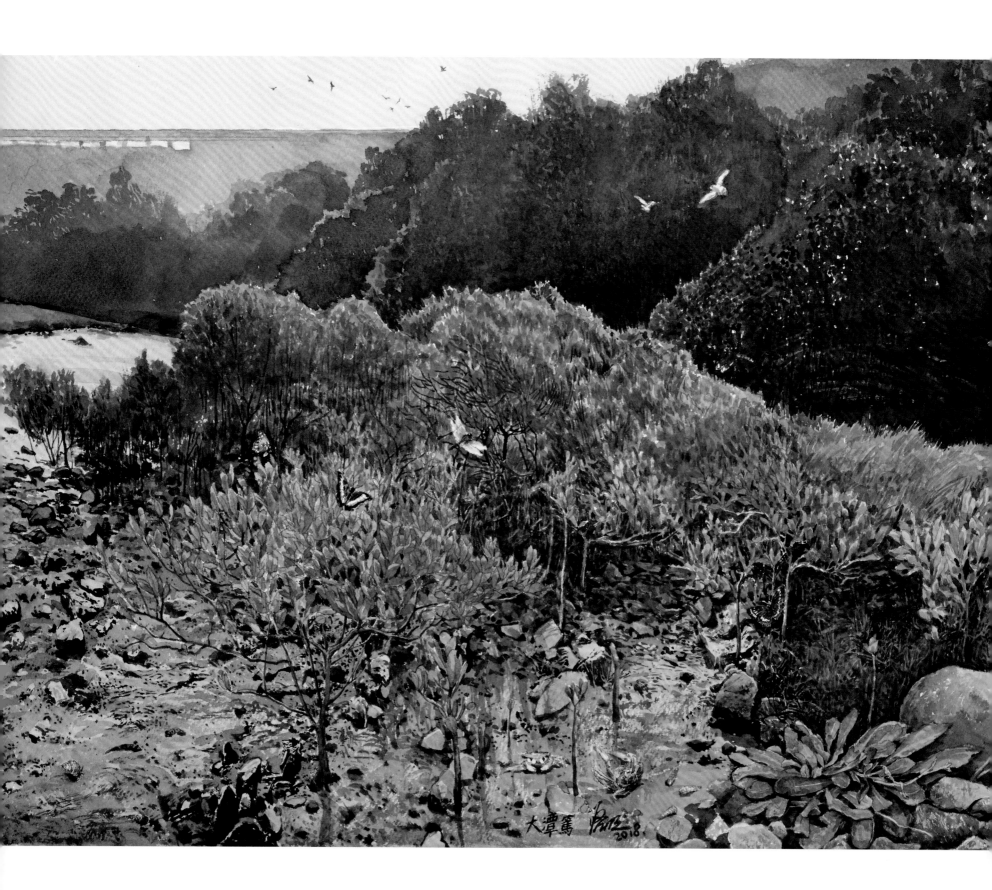

213. 大潭篤

2018　水彩　56 x 76cm

　　大潭篤水塘是政府為港島居民解決食水供應而建，是本港首次須要引水淹沒整個村落而進行的水塘工程。大潭篤為大潭水塘群的四個水塘中最後一個，於 1917 年竣工，曾有「亞洲第一壩」之稱。至於被淹沒的大潭篤村，原有村屋十五間，居民七十多，則被安置在柴灣及筲箕灣。

　　工程完成後，鮮有人留意水壩下的濕地泥灘，那一大片充滿生機的小動物在紅樹林下活動，水窪裏有着很多背部刺有紋身的釘公魚、刻有橫紋的蝦虎魚和小火點在暢游。招潮蟹與泥蟹混戰、長腕臂的和尚蟹在演威風，還有細小的彈塗魚表演彈跳（使我清晰記起日軍侵佔香港，我們一家六口逃難至虎門，乾糧已盡，就在珠江邊的泥灘捉彈塗魚充飢）。泥灘裏的貝殼類也不少，如螺身有十多個轉的「新抱螺」、濱螺和蜆等等，令你生命多添色彩。

　　我這個畫家，除了本份的寫生工作外，一定會欣賞大自然、透視大自然及享受大自然。大自然除了植物、泥土和岩石放射出來的靈氣外，還有着各種昆蟲及雀鳥在蔚藍天空下飛舞穿梭，並奏出動聽的交響樂。這種宇宙的正能量使人身心舒暢，活力增強，元氣十足，但願港人好好珍惜，不要加以人為破壞，只要人類手下留情，任何有生命之物，牠們都會努力掙扎求存，為人類無私奉獻！

1.3　自然的保養

香港的村落，無論是農村或漁村，大都是雜亂無章，甚至可用「惡劣」來形容。建村時只求「背山面水」，東南方位，周邊有可耕地，有水源，就是可生存的風水地，很少去主動美化環境。人們除了蓄意去種植一些風水樹，如榕樹、樟樹、檀香、木棉和果樹等，極少去關心環境生態，日久就呈現野草叢生的「原始」現象，故滋生蛇蟲鼠蟻，早年還經常有老虎出沒。因溪流淤塞，水生物也很難生存。

漁村更甚，早年沒有自來水，他們在山邊溪流取水，而大小二便就在船上或棚屋內解決到海上去，潮退時岸邊十分惡臭，自然也滋生了很多蟲蟻和老鼠。記得有一次在大澳漁棚下寫生時，除了要忍受那種臭氣，竟有一隻尺長而肥大的老鼠在你身邊施施然地遊蕩，問你怕未？

我很仰慕很多西歐及東歐小國，他們並不富有，但都懂得去美化自己的生存環境，不少人都會在住屋周邊及窗櫺和窗台上種些小植物及花卉，也會去修剪草坪。除了果樹外，他們還懂得去種「四季」的花，讓色彩長年陪伴，生活自然就會寫意而開心。我身為一位畫家，自然追求「美」，但「自然美」，有時也需要人工修葺及保養。有一次我看見一堆野草生長在污水溪流裏，草的尾端呈現枯黃色，像垂死的病人，真令我很傷心！

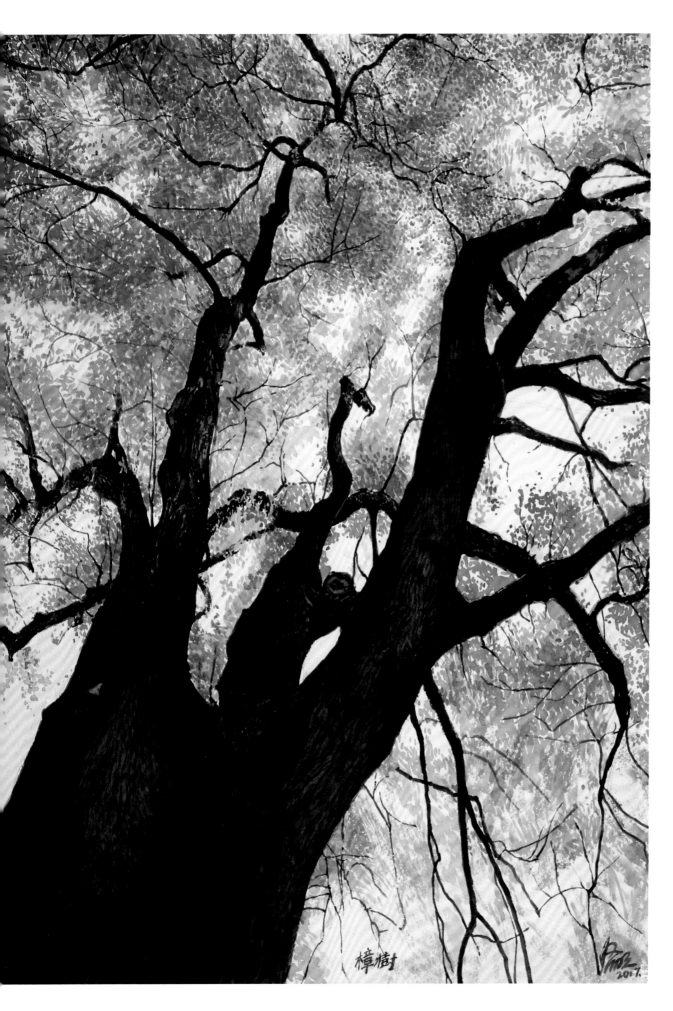

214. 樟樹
2017　水彩　76 x 56cm

農民如誕下女嬰，一定在村後山種一樟樹，等待女兒將來出嫁時作家具用途。

215. 下苗田村荒廢村屋
2016　水彩　56 x 76cm

216. 頹垣敗瓦（荔枝窩）
2016　水彩　56 x 76cm

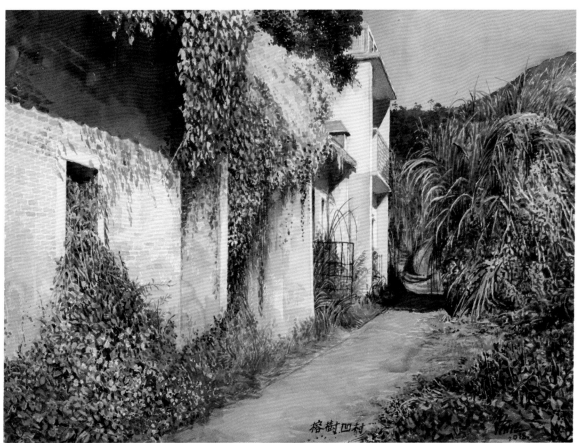

217. 榕樹凹村
2018　水彩　56 x 76cm

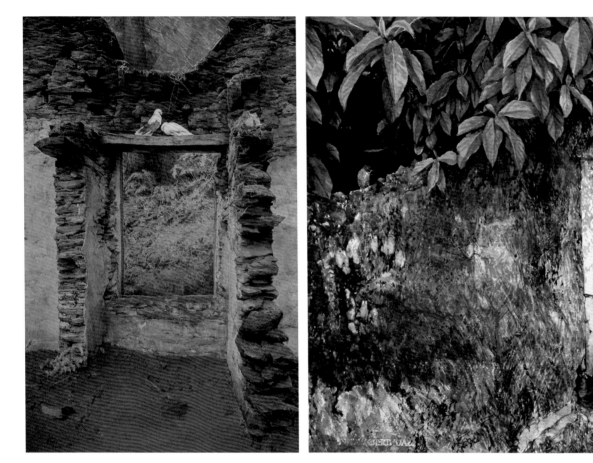

218. 兩雙依

2004　水彩　101 x 66cm

219. 故居

2016　水彩　56 x 76cm

220. 陋巷

2018　水彩　56 x 76cm

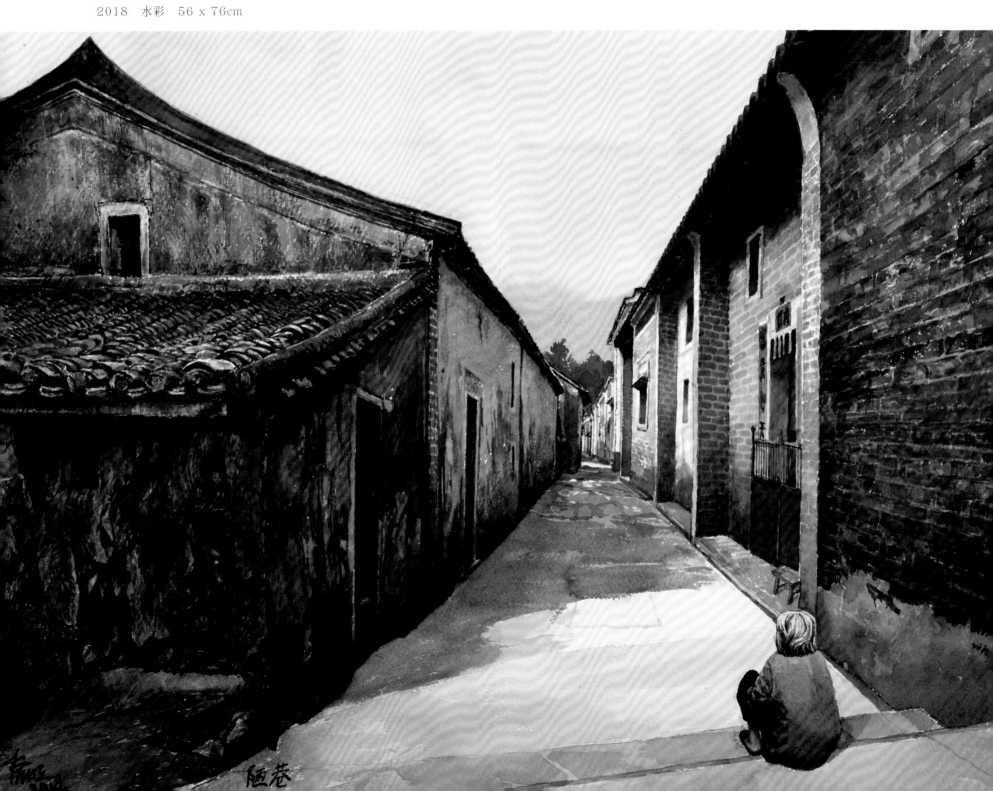

2. 環保與保育

我們居住的地球已有四十六億歲了，她是人類在大宇宙中的挪亞方舟，我們要珍惜愛護自己的「母親」地球。現時全球環境惡化，已嚴重威脅着我們生存和發展。已故英國物理學家霍金也曾提出警告，說地球在一千幾百年後已不宜人類生存。幸而現時人類已開始意識到要愛護自己，珍惜生命。

北宋詞人李清照曾寫下：「水光山色與人親，說不盡，無窮好。」莊子說：「判天地之美，析萬物之理」。每當我在大自然寫生的時候，很自然就領略到他們的感受，處處生機勃勃，鍾靈毓秀，充滿正能量的氣息，感應到自然和諧相處的重要，願我們在自己的心田播下環保的種子！

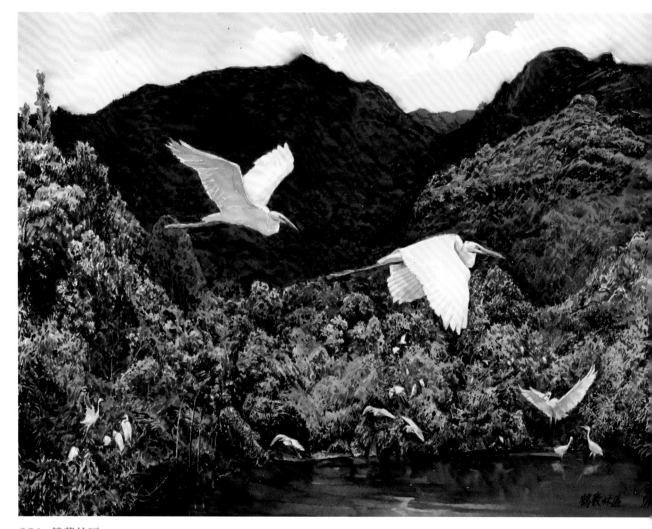

221. 鶴藪林區
2018　水彩　56 x 76cm

2.1 郊野公園

1965 年，港府邀請美國環境學者湯博立夫婦編寫《香港郊野保育》報告書，目的是要建立郊野公園。

於 1976 年 8 月，城門、金山、獅子山三個郊野公園開始成立。直至 2017 年，香港已設有二十四個郊野公園及二十二個特別區域，幅員超過土地總面積四成，相比世界大城市一般只佔兩成多出一倍。表面上看來，或站在保育上，郊野公園能使港人黛綠的青山得以保育、亞熱帶的植物得以自由繁衍，因海岸線較多而形成曲折多變的美麗島嶼亦得以保留，並使海洋清新的氣流自然流轉，理應是港人之福。但到今時今日，香港人口膨脹，土地就不敷應用和須要發展，然而法例早已定下，修改的話肯定有反對聲音。

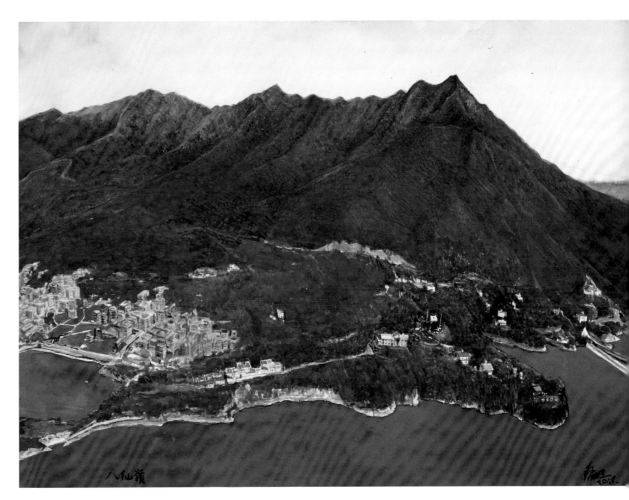

八仙嶺

我身為土生土長的老港人，也希望大家能心平氣和，找出人與自然和諧並存的好方法，尋求共識。感情之建立，在於互相了解。

222. 八仙嶺
2018　水彩　56 x 76cm

八仙嶺屹立於新界東北，山的氣勢洶湧，海拔有 591 米，於 1978 年成立郊野公園，面積達 3,125 公頃。名字中的「八仙」是指中國古代傳說中八位本領高強的神仙：何仙姑、韓湘子、藍采和、曹國舅、鐵拐李、張果老、漢鍾離和呂洞賓。

八仙嶺下散落着不少受其土壤特質及氣候保護下的古村落，四周眾多的山澗滋潤着大地，茂密的闊葉林為野生動物、飛禽及昆蟲提供棲息之所，青山綠水，處處生機。

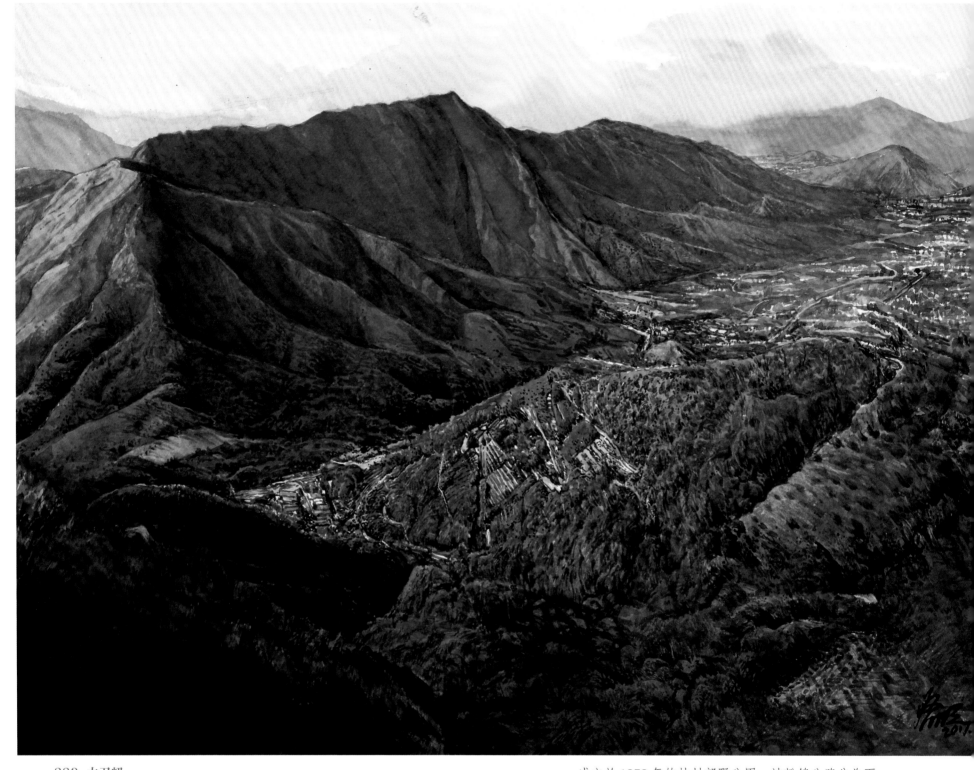

223. 大刀屻
2017　水彩　56 x 76cm

成立於 1979 年的林村郊野公園，被粉錦公路分為兩
部分，一部分為大刀屻，另一部分則為雞公嶺。

224. 船灣吊燈籠
2013　水彩　56 x 76cm

吊燈籠位於船灣郊野公園，站在其上，可遠眺印洲塘。

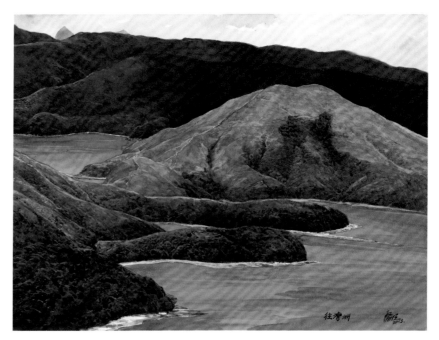

225. 往灣洲
2013　水彩　56 x 76cm

船灣郊野公園於 1978 年建立，1979 年擴建，往灣洲正位於其擴建部分。

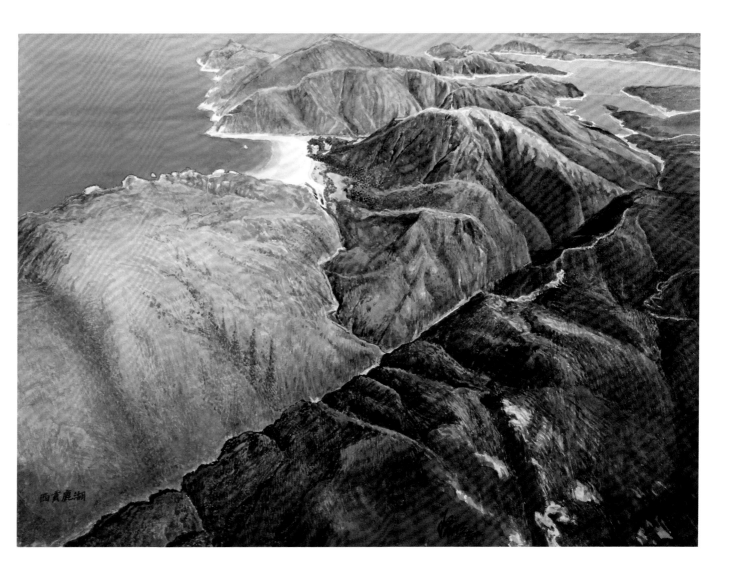

226. 西貢鹿湖
2011　水彩　56 x 76cm

西貢東郊野公園包括了西貢東部半島及糧船灣，成立於 1978 年，設有鹿湖郊遊徑。

2.2 嘉道理農場

嘉道理農場位於大埔林村附近的白牛石。於 1951 年 9 月 28 日，有外國人賀理士嘉道理、羅蘭士嘉道理兄弟和胡禮、胡挺生合力創立農業輔助會，目標是推動「助人自助」的理念。由於二次大戰後，香港糧食供應不足，農民生產技術不足應付，加上當年內地移民增加，故他們認為唯一解決目前危機及長遠的方法，便是協助及輔助他們建立自己的生計，改善耕種和土壤，改善牲口品種，甚至送贈牛羊給村民，促進本地經濟復甦，這是很積極而正面地為香港市民作出無私的貢獻。

除了早於 1994 年成立野生動物拯救中心，1995 年 1 月 20 日，農場亦因應時代轉型，成立「嘉道理農場暨植物園公司」，轉而推動本港動植物的保育工作，推廣有機耕作、環境教育以及永續生活等，如藉舉辦工作坊及互動課程等，鼓勵年青人以至大眾運用感官體驗大自然。

由此可見，香港有史以來亦有很多外國人為本港全心全力作出一生貢獻，憑我記憶的還有聖公會前任主教何明華會督、前市政局及立法局議員杜葉錫恩及前布政司鍾逸傑等。願本港年青一代把這種精神傳承下去，建設香港美好的未來。

227. 嘉道理農場

2017　水彩　56 x 76cm

2.3　鳳園蝴蝶保育區

鳳園為蝴蝶保育區，位於新界東北的大埔市郊。由於香港處於亞熱帶，氣候潮濕，加上長有不同植物，其中如寬藥青藤、印度馬兜鈴等等，正適宜作蝴蝶幼蟲的食物。每年 3 月至 8 月，鳳園都有無數蝴蝶在蔚藍的天空及綠葉之間穿梭飛舞，在陽光映襯下，勾畫出動人的圖譜與樂章。於 2015 年，當地就發現了新品種「娜拉波灰蝶」；秋冬亦有斑蝶從北方南下避寒，被漁農自然護理署列為「具特殊科學價值」地點。於 2017 年 11 月，政府更動工興建本港首個「生態草藥園」，佔地三萬平方呎，可為蝴蝶及其他生態提供適合的生存環境。

香港現有的十一個蝴蝶熱點，不只鳳園一處，還有粉嶺鹿頸、大埔烏蛟騰、榕樹澳、大嶼山礖頭等，品種多而色彩斑爛。截至 2017 年，全港共發現 172 個品種，不亞於其他國家，大欖就擁有二十三個罕見品種，位於港島的深水灣亦於同年冬季錄得 1,122 隻斑蝶。

本港常見的昆蟲除蝴蝶外，還有蜻蜓、螢火蟲、草蜢、蟋蟀、螳螂、蟬及甲蟲等。其他生物則有飛禽、走獸及爬行類，溪流裏有海產貝殼類，岸邊及泥灘還有兩棲類，農村生活可說是多姿多采。牠們弱肉強食，形成生物鏈，也是大自然的生態規律。

228. 鳳園
2018　水彩　56 x 76cm

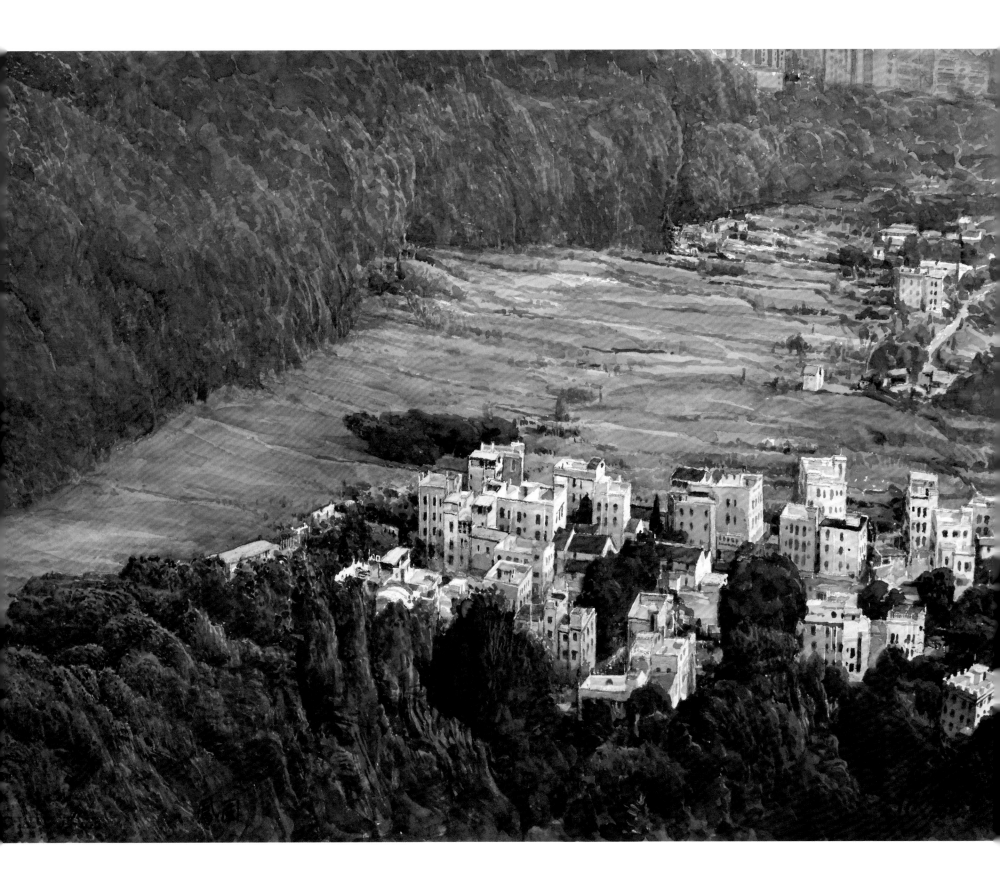

229. 蝶戀花
2004　水彩　74 x 105cm

本地其他
小昆蟲

螢火蟲——細小，腹部有燐光，食害蟲。本港近年有八種新發現的螢火蟲獲國際確認，已知品種有二十三個，一種還以「香港」二字冠名，全名為「香港擬屈翅螢」，體長只不過五毫米，十分細小。你可在農村秋涼的夜空中，看見那閃爍流動的星星，相當浪漫。村童（尤其是女孩）會把捉回來的螢火蟲放入玻璃瓶，照亮自己夜間的床頭。

蜻蜓——生長在濕地，觀賞蜻蜓的最佳月份在 5 月至 7 月，種類也不少，世上約有五千多種。蜻蜓頭大眼大，因是食肉的昆蟲，口齒堅硬、色澤多樣，瘦身的稱為「螁」。村童多不喜歡蜻蜓，一旦被牠咬着，十分疼痛，且出血，故有些頑皮村童用線繫上彩色紙綁上牠的尾部，甚至寫上咒語，讓牠帶到其他地方去。

230. 濕地公園
2017 水彩 56 x 76cm

2.4 濕地公園

濕地公園是一塊綠洲，美麗而寬闊，其中濕地保育區的面積有六十一公頃，包括沼澤和紅樹林等，外加一萬平方米三大互動展覽廊，吸引不少雀鳥聚居，尤其是水禽。濕地公園從不同角度，展現濕地特色、功能和價值，可説是本港石屎森林圍繞下的「天堂」、純淨綠色的「市肺」，令城市人把一切暫且放下，煩囂盡滌，去思索生命應有價值。

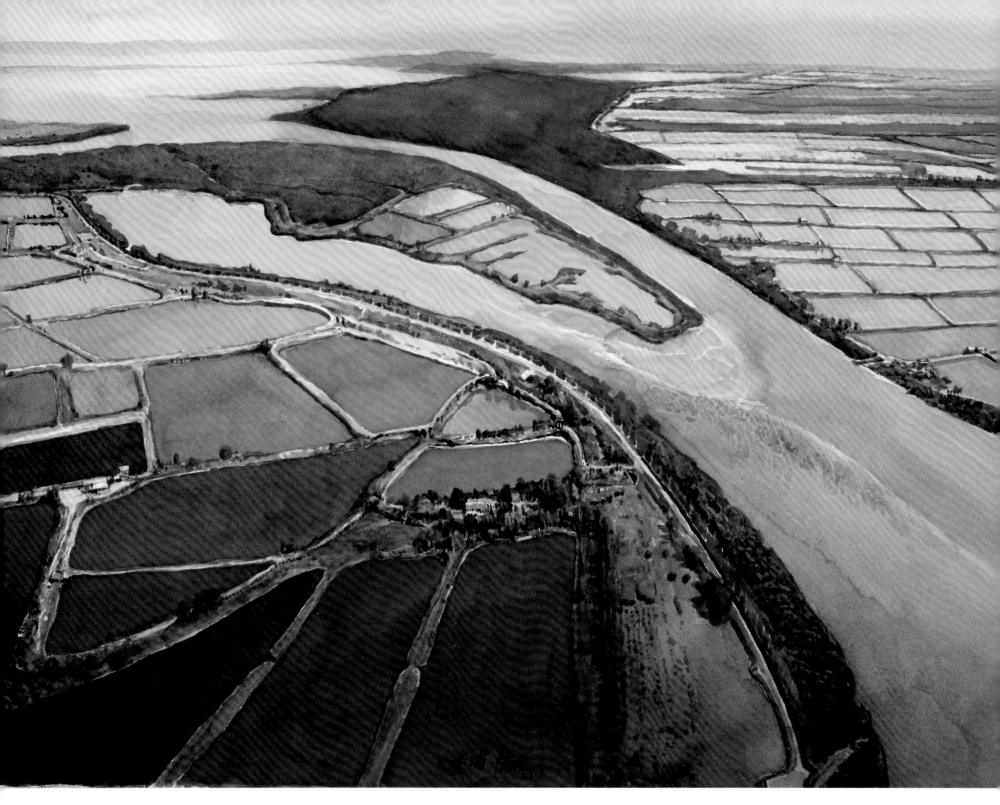

2.5 米埔自然保護區

231. 米埔
2017 水彩 56 x 76cm

2.6 綠海龜之灘

南丫島是離港島市區最近的西部離島，海灣很多，有榕樹灣、洪聖爺灣、鹿洲灣、索罟灣、石排灣、東澳灣、模達灣及深灣，並有一附屬小島名鹿洲。南丫島以前為漁民聚居之地，隔海就是香港仔。現有居民部分是想脫離煩囂的中上層市民，甚至是外籍人士。他們工餘回島，沐浴在落陽美麗的餘暉中，一樂也。

東澳村後有石排灣，在沙灘盡處有着許多怪石岩，如鬼面岩、石兔、鯨魚岩等，有點詭異。而每年6月至10月，珍貴的綠海龜會在深灣築巢產卵，政府在這期間，禁止遊人進入。

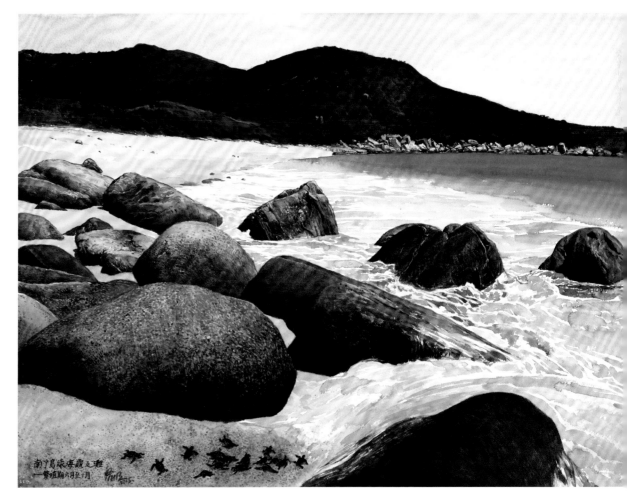

232. 南丫島綠海龜之灘
2015　水彩　56 x 76cm

3. 用 心 看 自 然

　　住在農村或漁村，除了生活有點枯燥外，其實亦擁有城市人沒有的大自然美，看你懂不懂得或願意不願意去接受和欣賞。如個儻異彩的奇岩礫石，藍天碧海沖擊雪白晶瑩的浪花，日出日落溫暖的霞光，四季彩色繽紛的生態變化，鳥兒及昆蟲組合的交響詩，甚至飼養的動物啼叫聲，這種天籟之音及燦爛的色彩，散發着難以抗拒的魅力，一齣渾然無瑕的天音地韻，是上天賜給你的珍寶，只要你肯放開懷抱，那就無私地送給你。

　　我在郊野繪畫，當我疲倦的時候，真的會（幻想）暫時走進畫裏的樹林歇息，或掬起那清澈的溪水解渴，這就是與自然融為一體，互為交織，是超越人生的一種無限樂趣與享受。

　　香港因地質及土壤問題，很少見大片森林，喬木很少，多是些婀娜多姿的灌木，花卉品種也相當多，本港可統計的植物已有二千五百多種，大可編織成富麗堂皇的地氈，繪出七彩繽紛的圖譜。

　　大自然的魅力，可把城市人的煩惱風化於岩石砂礫之隙縫中，也可把旅人的情誼沉澱而融為一體。大自然有光譜、有節奏，人生也不外如是。

　　從大自然中，你可更徹底地認識自己、了解自己，甚至解讀自己，這是人生另一種與天地共融的體會，完全沒有任何先決的條件和定義，解脫而輕鬆，並隱藏着無限的啟蒙契機。人的社會是一種無形的束縛，使你透不過氣來。我們成年人及專業畫家，很多時都會受社會及自己一定的主觀價值影響，但當你投入大自然的懷抱，一切都會改變，使自己剔透無瑕，如入無物之境，與天地合一，這就是藝術家本有的觸覺。

233. 時間與歷程

2003 水彩 105 x 75cm

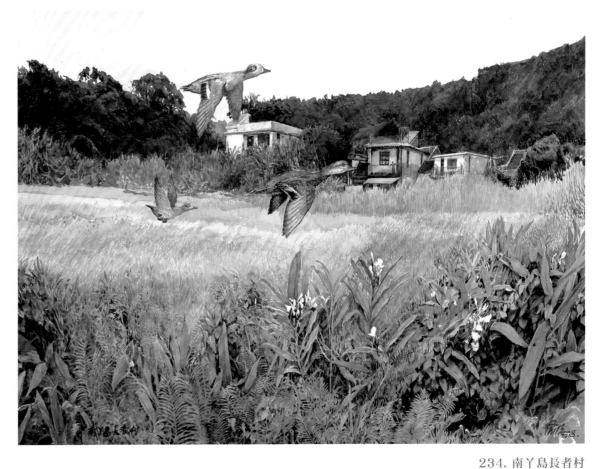

234. 南丫島長者村

2018 水彩 56 x 76cm

坐落南丫島偏遠沿海地帶，有一列小平房，原來都是一些年老的長者居住。前面長滿一大片薑花叢，當薑花盛開時，花香四溢，正代表着人生到盡頭時綻放着一種滲入心脾的清香。

3.1 山巒起伏

235. 屏風山
2017 水彩 56 x 76cm

236. 平頂坳
2017　水彩　56 x 76cm

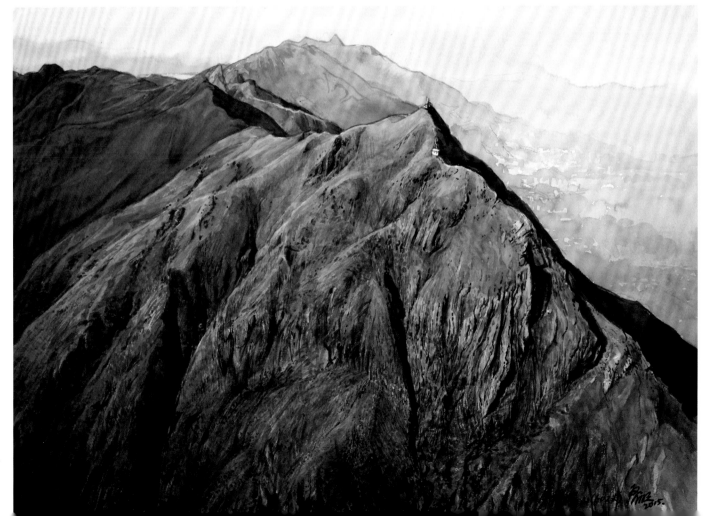

237. 飛鵝山
2015　水彩　56 x 76cm

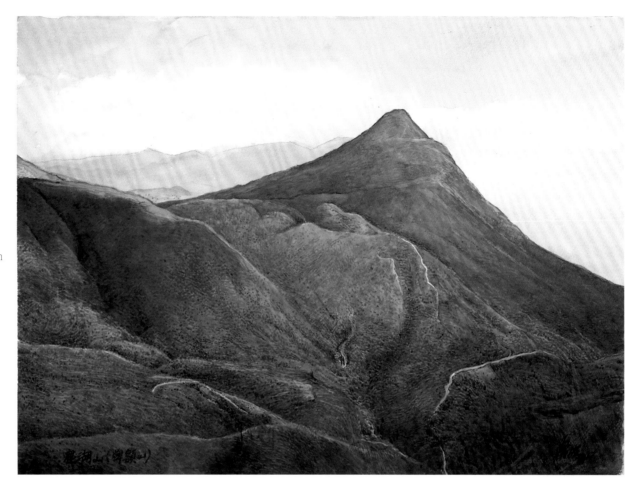

238. 鹿湖山（牌額山）
2017　水彩　56 x 76cm

239. 青龍頭
2017　水彩　56 x 76cm

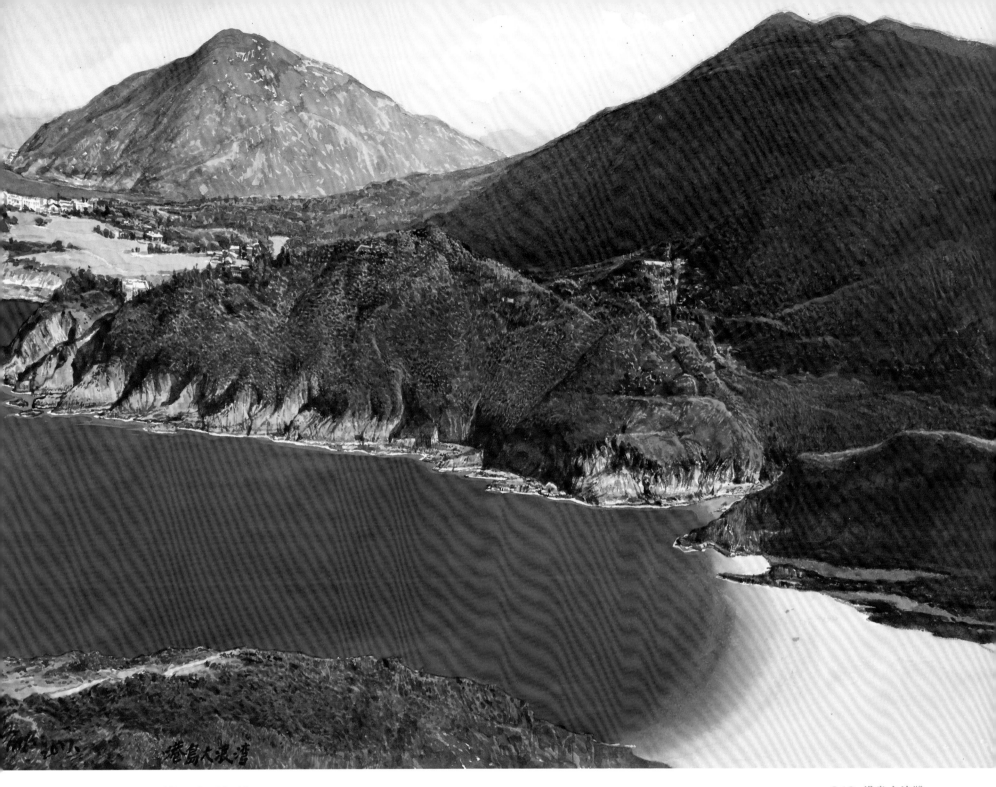

3.2　藍天碧海

240. 港島大浪灣
2017　水彩　56 x 76cm

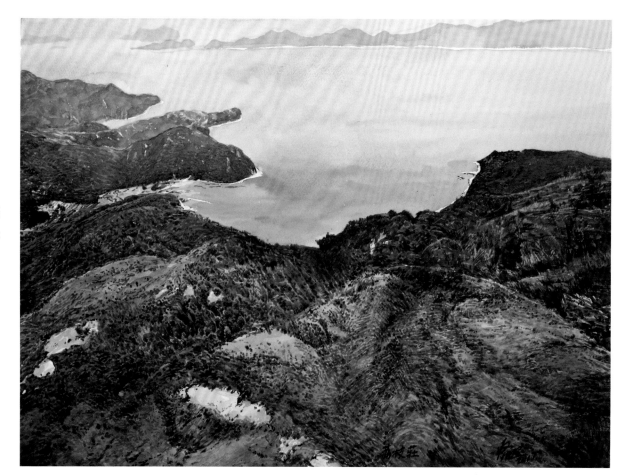

241. 荔枝莊
2017　水彩　56 x 76cm

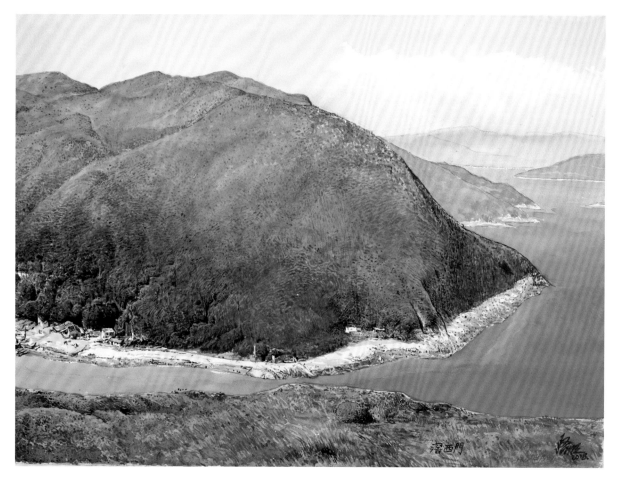

242. 滘西門
2018　水彩　56 x 76cm

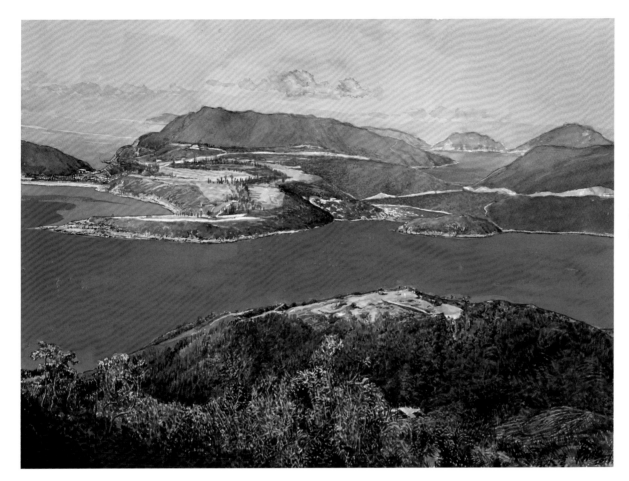

243. 清水灣
2017　水彩　56 x 76cm

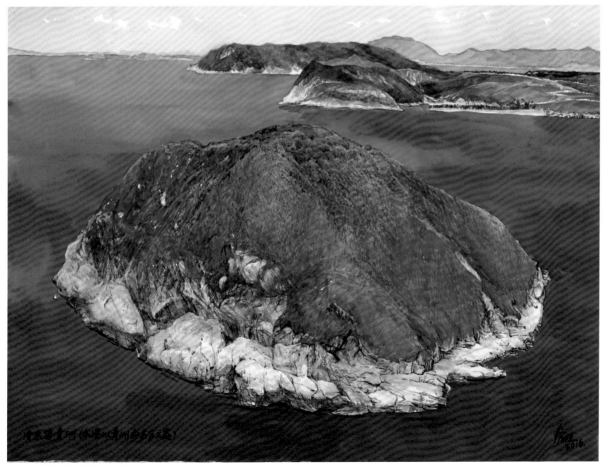

244. 清水灣青洲
2016　水彩　56 x 76cm

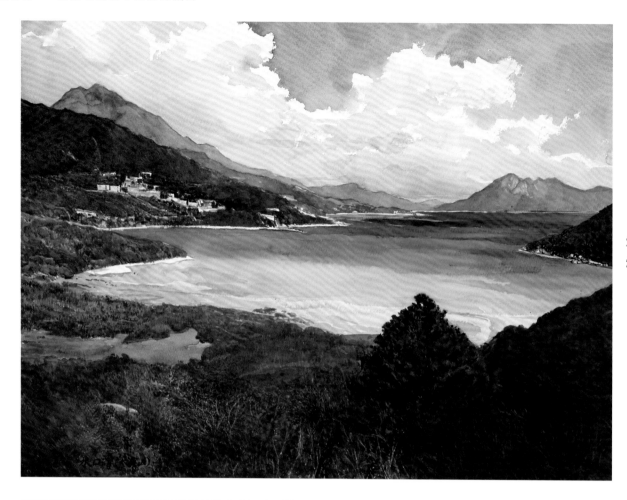

245. 水口灣
2016　水彩　56 x 76cm

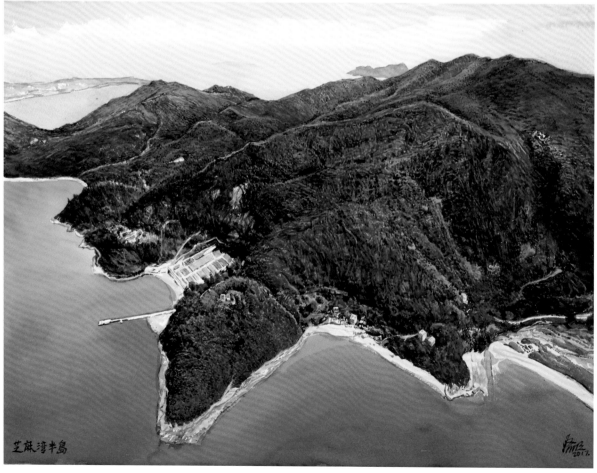

246. 芝麻灣半島
2017　水彩　56 x 76cm

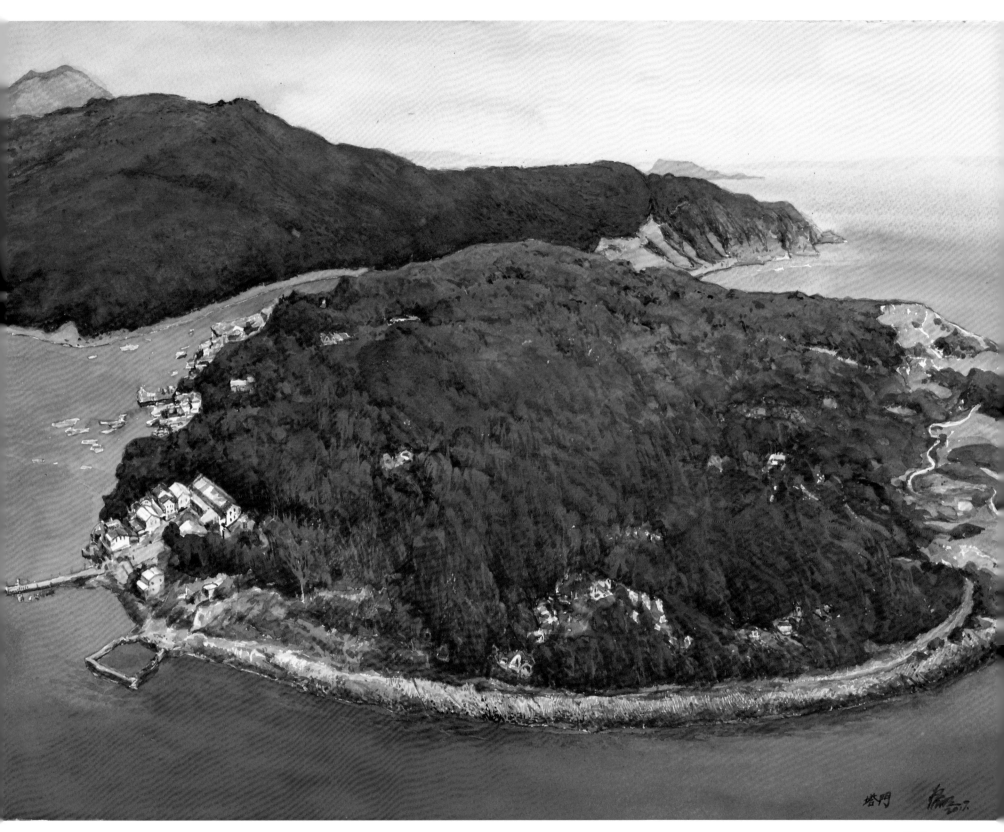

247. 塔門
2017　水彩　56 x 76cm

3.3 奇岩礫石

248. 東涌礐頭——小生物天堂
2011 水彩 56 x 76cm

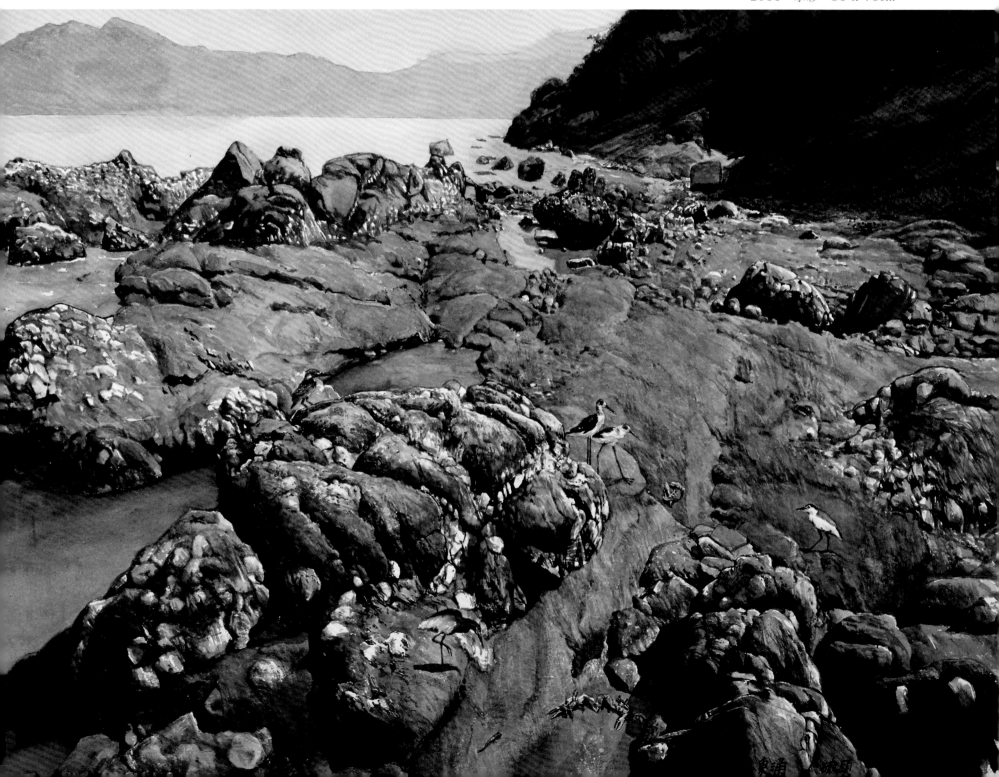

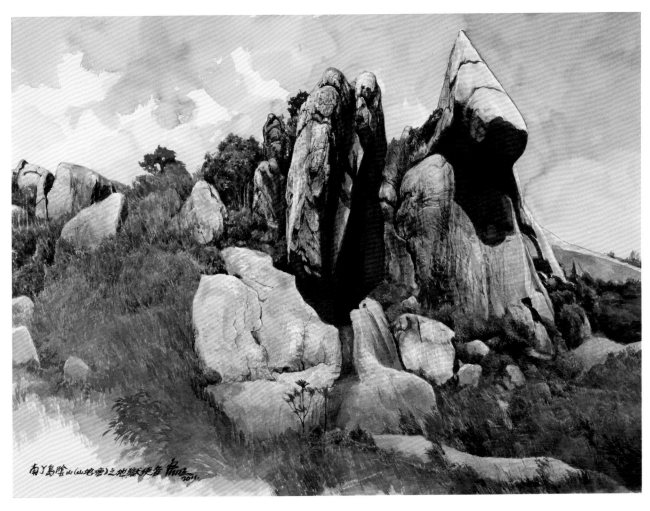

249. 南丫島陰山（山地塘）之地獄使者
2011　水彩　56 x 76cm

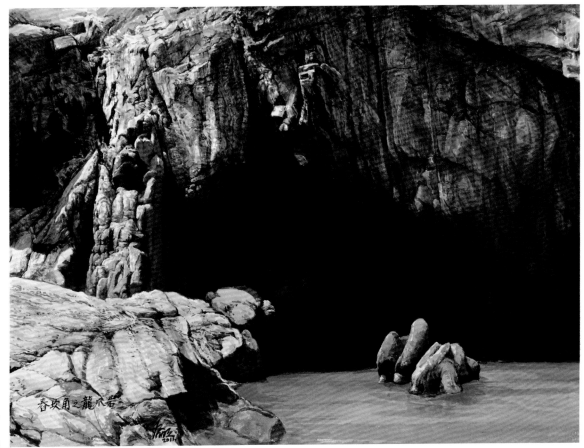

250. 舂坎角之龍爪岩
2011　水彩　56 x 76cm

3.4 飛瀑流水

251. 石龍飛瀑
2017 水彩 76 x 56cm

252. 雞冠山之飛鳳瀑布
2011 水彩 76 x 56cm

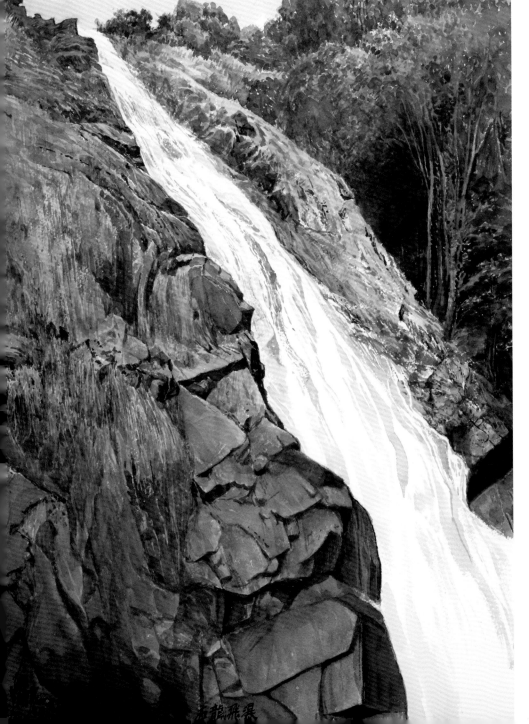

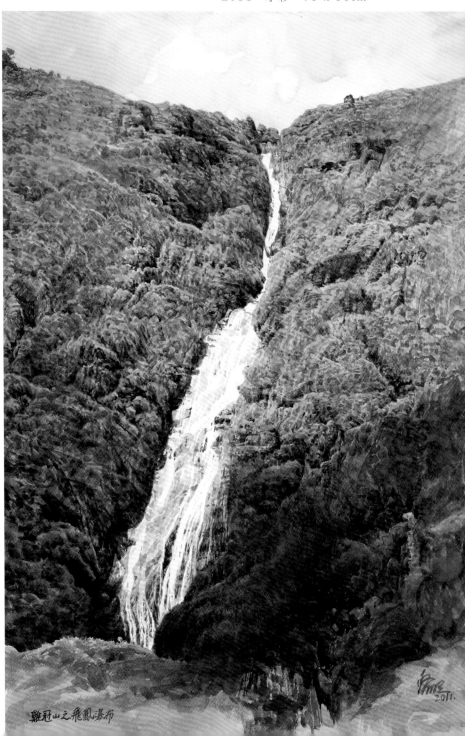

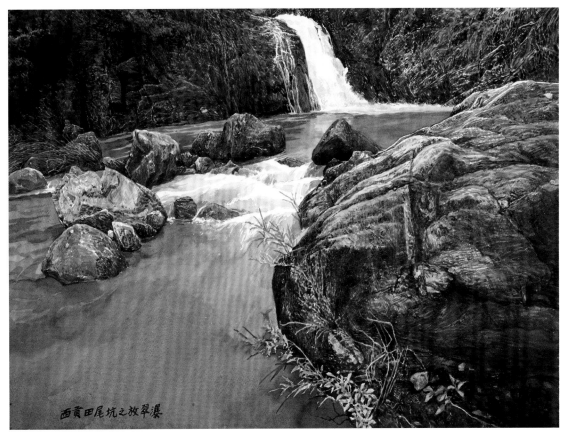

253. 西貢田尾坑之放翠瀑
2017　水彩　56 x 76cm

254. 西貢西郊之猴塘溪
2011　水彩　56 x 76cm

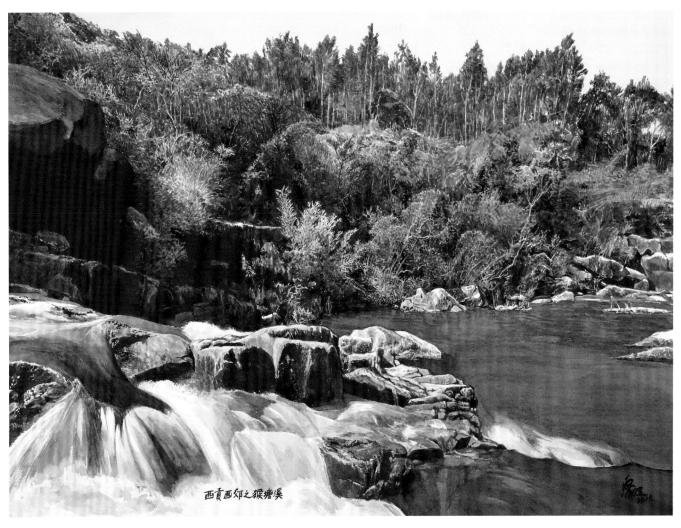

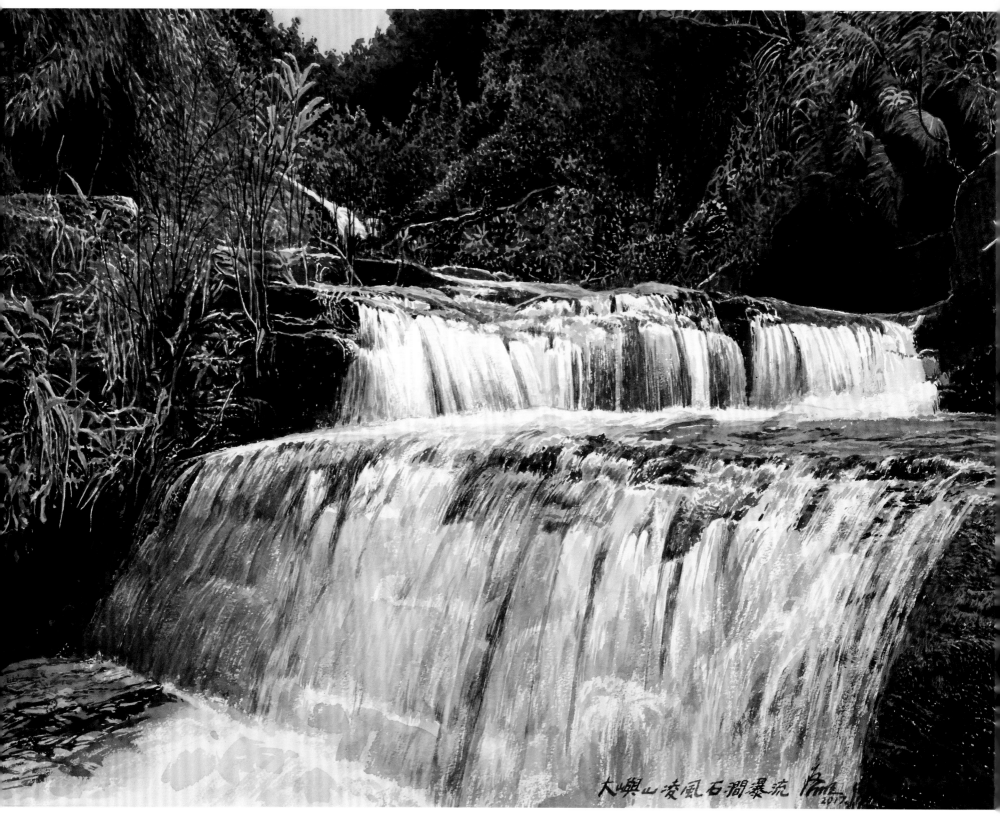

255. 凌風石澗瀑流
2017　水彩　56 x 76cm

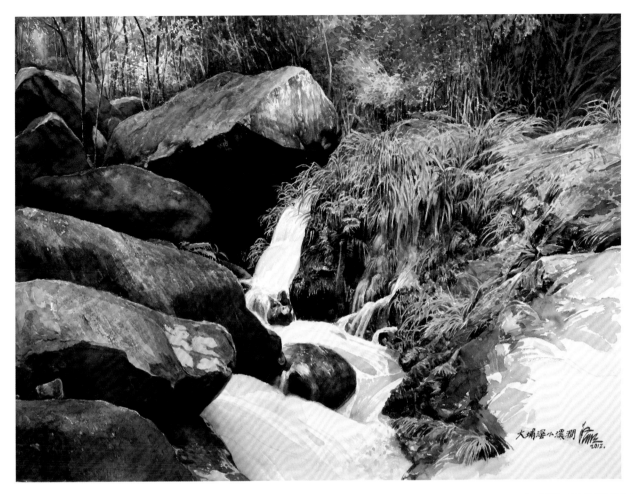

256. 大埔滘小溪澗
2012　水彩　56 x 76cm

257. 橫涌河谷之清鏡潭
2017　水彩　56 x 76cm

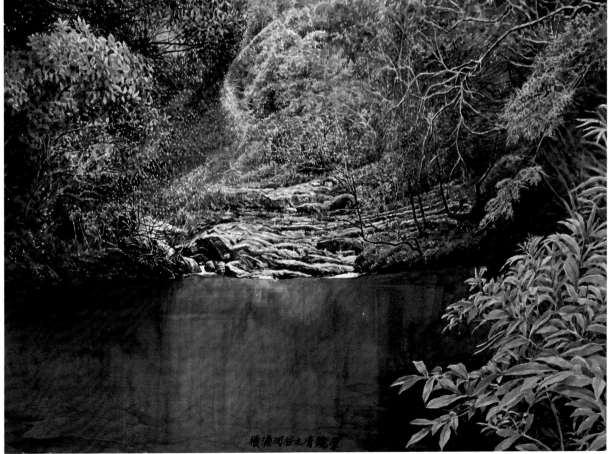

3.5 日出日落

本港最佳觀看日出日落的地方很多，有鳳凰山、柴灣、元朗流浮山的上、下白泥、印洲塘及大澳等，甚至維港。香港無論是日出或日落，景致都很迷人及醉人。因四周環海，水天相連，無數大小島嶼浮出那無邊的海面，無論你站在任何角度或高度，甚至在自己住家的窗台，都可以看見那燦爛溫暖的陽光，射進你的生命裏。日出或日落都帶動着整個大地的生命環，只要你細心觀察，無論是動物或植物都環繞光環的變幻生存，快樂地活動甚至歇息。

258. 大嶺峒
2017　水彩　56 x 76cm

259. 漁舟唱晚（大澳）

2018 水彩 56 x 76cm

260. 榕樹澳的企嶺下海
2017　水彩　56 x 76cm

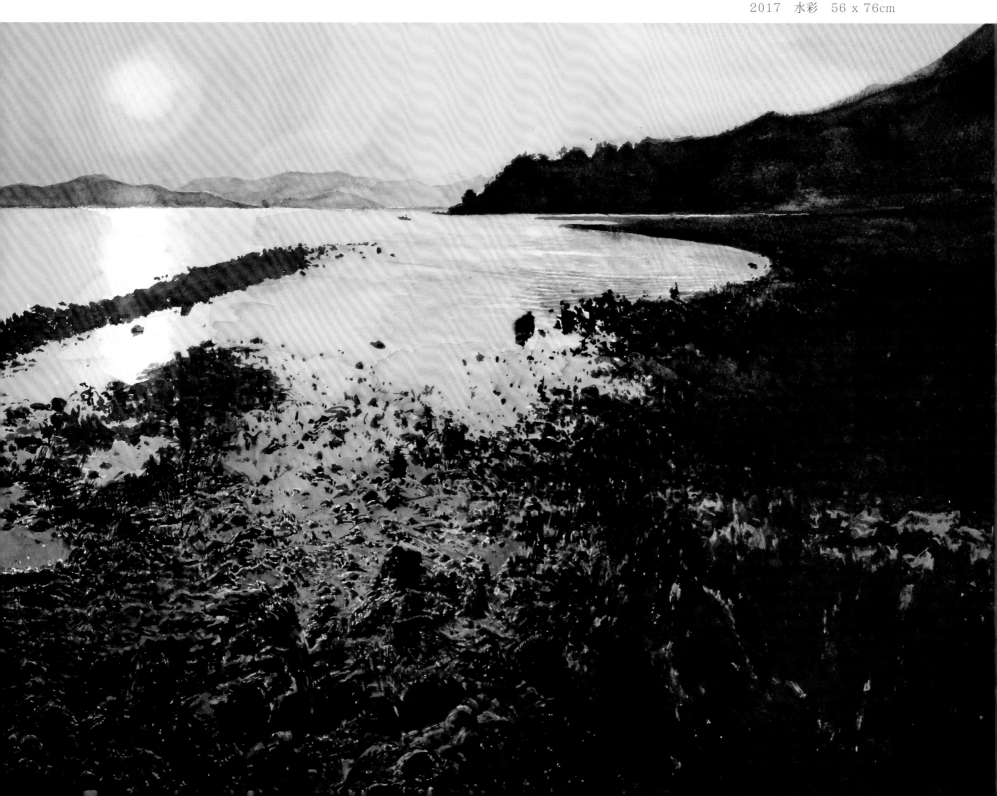

261. 元朗餘暉
2018　水彩　56 x 76cm

262. 日照印洲塘
2018　水彩　56 x 76cm

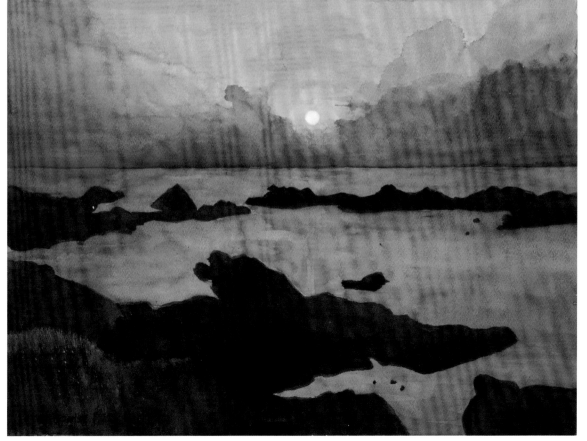

我一向認為寫生繪畫，在現世紀只可作為初學者練習技巧的基本過程及寫實的基礎訓練，對畫家而言就是資料搜集，不能作為追求藝術的最高準則，這主要因為時代的藝術思維及科技已經改變及提升了，不再停留於表象。就算描繪實物，也只是通過實物而另有企圖，或作為更深層次的探討。

一般來說，現代寫生是實景的寫意，在時間上很難深入。十九世紀之前，還未有相機面世，繪畫者為了追求真實，一般須要天天在同一時段、同一氣候及同一位置作畫，直至作品完成為止，故那年代的寫生畫，還可以說是創作畫。但今時今日很少畫家會這樣做了，大都是即興的繪下來，盡其量把實景攝錄下來回去完成，甚至索性在家把硬照複製下來，還可利用科技投射於畫紙或畫布上，慳水慳力，但在我的經驗來說，不是現場繪下來的，在感性上是很難發揮的，除非你很有寫生經驗或作另一深層次的創作。

我描繪大自然的寫實畫，現今也不是即場的寫生畫，是在家裏嘗試作深層次的數字演繹及尋求靈性上的參與。老實說，在我這富經驗的老頭子來說，感性隨時都可以投入運作，如資深的演員，分分鐘都可入戲。可惜我早年的村落寫生畫，很多都已遺失或銷毀，現只有少量黑白的照片留下來。你們可從我現在的畫作上看到香港村落周邊的大自然是如此美麗可愛，雖然因地質及人為原因受到破壞（你在我用色用筆上可看到），但通過畫家對取景角度、用色的選擇以至感情的投放，能把那本來原始的自然重生再現出來。讓大家對本港過去的歷史有更深層次的認識，也是本人描繪這畫集的心願！

當年出外寫生，尤其是郊外，交通十分不便，汽車殘舊，班次不多，就算飲食也成問題。現在很多地方都可隨意買到你所需，但當年一般都要自己帶備，偶有士多店，都是些樽裝汽水或隔夜麵包，如遇上好心的老闆，可求他煮麵條給你充飢，那是十分幸運了。那年代背囊還未面世，攜帶的物品都是手提的，只拿畫具已經難以負荷了，且我早年是繪大幅的油畫。

在郊外寫生，尤其是農村，隨時遇上惡犬，還好天生狗對我都很友善。我最怕就是蚊蟲及蒼蠅，因我的血較熱，十分招惹它們，故大熱天時，都會穿淺色長袖衫及長褲，但頭就不可能遮擋，一般的蚊因有蚊水還可去驅趕，最厲害的蠓（俗稱「蚊蠓」）就什麼都無效，且體形細小，防不勝防，一旦被它咬上，立即紅腫且起水泡，可能毒性較強吧，每次寫生回來，都變成「豬頭炳」，很可怕。亦曾遇過劇毒的青竹蛇及野蜂，真是有苦自己知。

其次就是郊外當年很少公廁，而我腸胃又不好，分分鐘要上廁所，那就只有走到偏僻的地方就地解決。就算找到公廁，你也不願進入，因十分骯髒，地上爬滿蛆蟲，十分可怕。

早年在郊外寫生，村民一般民智未開，民風純樸，見有城市人來「畫畫」，覺得很榮幸，擔凳奉茶，招呼周到，但要記着不能繪上人物，就算是小小的配搭都不可以，因他們認為你勾走他的靈魂。1970年代後，本港經濟好轉，有電視面世，村民就開始懂得收「陀地費」了，可悲！

我自認當年自己是一位十分勤奮的寫生畫家，但我一直都認定在四十歲之前的畫只可作為「習作」，故很少保留下來，並任由別人拿走。且當年一般人都很少擁有攝影機，現在連手機也可代替，而膠片一般都是黑白，故現時可保留面世的畫作少之又少，只可嘆息！時代不同了，過去就讓它過去。年青人你們有福了。

時代不同了，過去就讓它過去。年青人你們有福了。

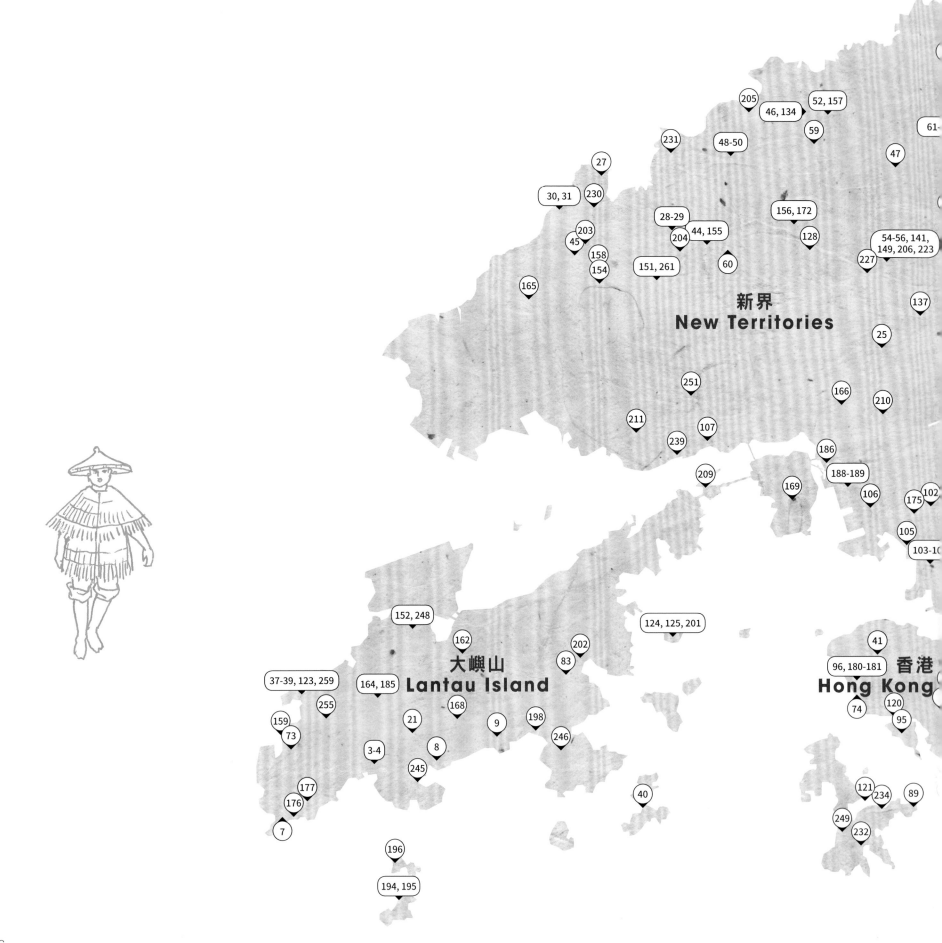

205
46, 134
52, 157
61-
59
47
231
48-50
27
30, 31
230
156, 172
28-29
44, 155
128
203
54-56, 141,
45
149, 206, 223
158
227
154
151, 261
60
新界
New Territories
165
137
25
251
166
210
211
107
186
239
188-189
209
169
106
175
102
105
103-10
152, 248
124, 125, 201
162
202
41
83
大嶼山
96, 180-181
香港
Lantau Island
74
Hong Kong
37-39, 123, 259
164, 185
120
255
168
95
159
21
73
9
198
3-4
8
246
121
234
89
245
40
249
177
232
176
7
196
194, 195

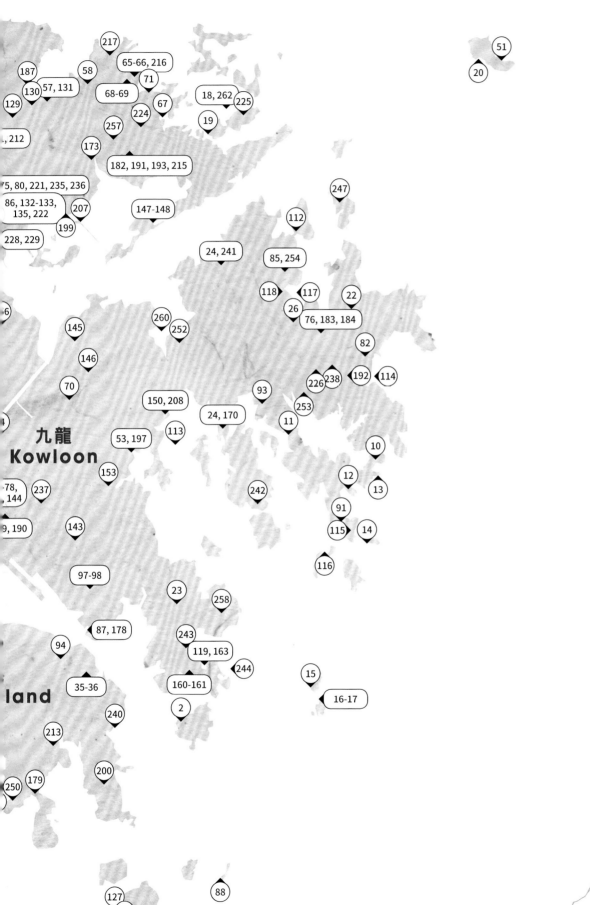

217

51

65-66, 216

20

187

58

71

130 57, 131

68-69

18, 262

129

67

225

224

19

257

, 212

173

182, 191, 193, 215

247

5, 80, 221, 235, 236

112

86, 132-133,
135, 222

207

147-148

199

24, 241

228, 229

85, 254

118 117

22

26

76, 183, 184

145

260

252

82

146

226 238 192 114

70

93

150, 208

253

24, 170

11

九龍
Kowloon

53, 197

113

10

153

12

-78,
144

237

242

13

9, 190

143

91

115 14

97-98

116

23

258

87, 178

243

94

119, 163

35-36

244

15

160-161

16-17

2

240

213

200

250 179

127

88

6

126

237

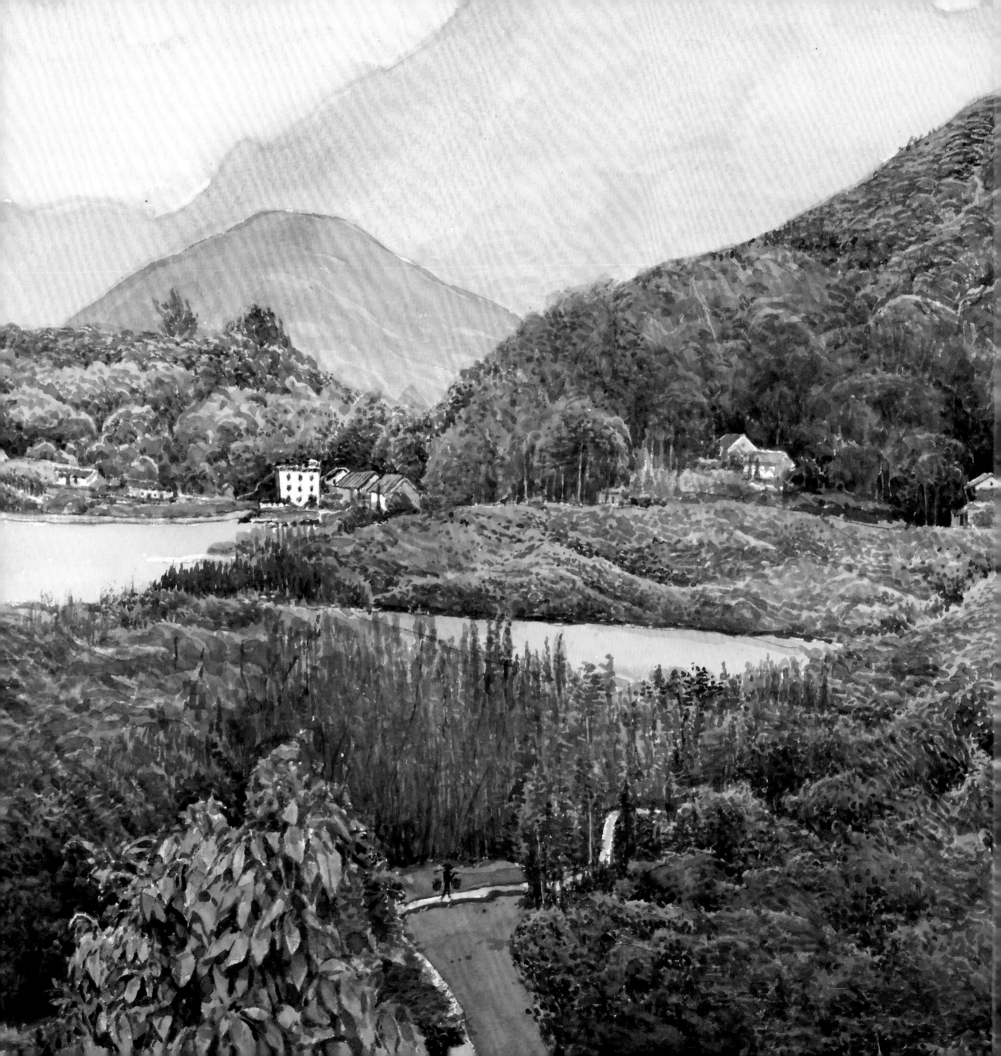

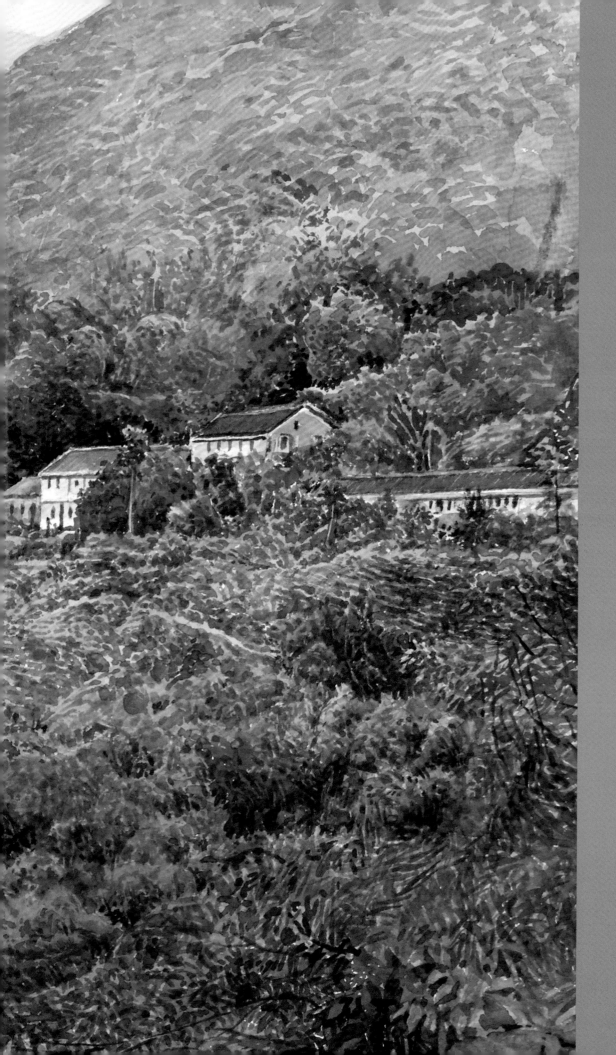

香港
村落

———

江啟明

畫 筆 下 的 鄉 郊 歲 月

著者　江啟明

題字　李潤桓

責任編輯　白靜薇
裝幀設計　霍明志
印務　劉漢舉

出版　中華書局（香港）有限公司
香港北角英皇道 499 號北角工業大廈 1 樓 B
電話：（852）2137 2338　傳真：（852）2713 8202
電子郵件：info@chunghwabook.com.hk
網址：www.chunghwabook.com.hk

發行　香港聯合書刊物流有限公司
新界大埔汀麗路 36 號中華商務印刷大廈 3 字樓
電話：（852）2150 2100　傳真：（852）2407 3062
電子郵件：info@suplogistics.com.hk

印刷　中華商務彩色印刷有限公司
新界大埔汀麗路 36 號中華商務印刷大廈 14 字樓

版次　2018 年 7 月初版
©2018 中華書局（香港）有限公司

規格　12 開　280mm x 280mm

ISBN　978-988-8513-27-7

香港村落

江啟明
畫筆下的鄉郊歲月